大展好書　好書大展
品嘗好書　冠群可期

大展好書　好書大展
品嘗好書・冠群可期

圍棋輕鬆學 13

圍棋送佛歸殿

——從業餘五段到業餘六段的躍進

劉乾勝　　著

劉乾利

品冠文化出版社

國家圖書館出版品預行編目資料

圍棋送佛歸殿──從業餘五段到業餘六段的躍進／劉乾勝　劉乾利　著
　　──初版，──臺北市，品冠文化，2009〔民98.03〕
　　面；21公分 ──（圍棋輕鬆學；13）
　　ISBN 978－957－468－673－5（平裝）
　　1. 圍棋
997.11　　　　　　　　　　　　　　　　　　　98000312

圍棋送佛歸殿── 從業餘五段到業餘六段的躍進

著　　者／劉乾勝　劉乾利
責任編輯／王連弟　王昱曄
發 行 人／蔡孟甫
出 版 者／品冠文化出版社
社　　址／台北市北投區（石牌）致遠一路2段12巷1號
電　　話／(02) 28233123 · 28236031 · 28236033
傳　　眞／(02) 28272069
郵政劃撥／19346241
網　　址／www.dah-jaan.com.tw
E - mail ／ service@dah-jaan.com.tw
承 印 者／傳興印刷有限公司
裝　　訂／建鑫裝訂有限公司
排 版 者／弘益電腦排版有限公司
授 權 者／湖北科學技術出版社
初版1刷／2009年（民98年）3月

　　　　　　　　　　　　　　　　定　價／280元

序

　　圍棋是中國傳統文化最精彩的智力魔方。數千年來，它風靡中國，東渡日本，西去歐美，南下澳洲，日益成爲世界各民族喜聞樂見的高雅遊戲。

　　圍棋是一種寧靜與淡泊，它象徵著中國文化博大精深，所以說，圍棋不僅是一項技術，更是一門藝術，一種陶冶性情的藝術。在學習圍棋和下棋的過程中，每個人都可以深切地感受到，這是一種薰陶，一種理性培養的過程，讓浮躁的心漸漸沉靜下來，最終歸於一種深沉的質樸的思想情操。那些圍棋大師的沉著冷靜，相信也可以使您感受到一種莊嚴的智慧的力量。對，這就是圍棋的偉大魅力。

　　《圍棋送佛歸殿》把黑白世界的玄妙，用最樸素的文字，最生動的習題講出來，讓你體會到圍棋的和諧與完美。每課有趣味閱讀，講的都是古今中外經典圍棋故事，讓熱心的讀者，不僅可以學到圍棋知識，而且還享受到圍棋文化的薰陶。

　　我眞誠地說，這是一部難得的好書。

圍棋送佛歸殿——從業餘五段到業餘六段的躍進

目　錄

第 1 課
不確定地域轉化成實地

　　圍棋最終是計算誰的空多少，因此，在最佳時機，把不確定地域轉化成實地（包括外勢），這是奪取勝利的根本保證。

例題 1

　　白△尖逃竄，黑怎樣攻逼，把上邊公共地帶化成自己的版圖。

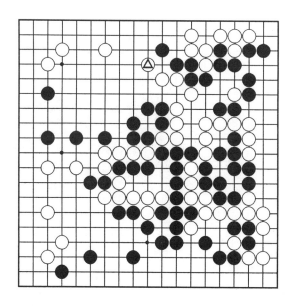

例題 1

正解圖：黑1是攻擊好點，白2必爬，黑3立是先手，這是黑足以自豪的地方，白4做活，黑5扳，白8、10只有逃出，至15黑完成作戰計畫。

失敗圖：黑1、3太平凡了，白2、4退後，黑上邊所得有限。

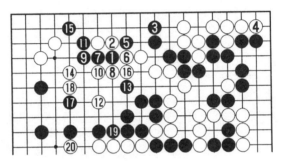

例1　正解圖

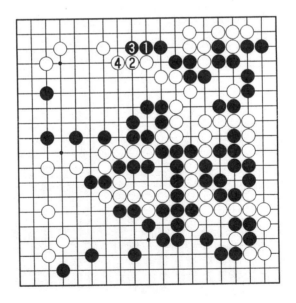

例1　失敗圖

例題 2

　　左上角一帶是戰鬥的焦點，儘管剛進入中盤，對實空的爭奪尤為重要。

　　白怎樣把兩面都走好。

例題 2

　　正解圖：白1逼積極作戰，黑2、4出頭，白7先手立後，黑8必補一手，由於白有3、5兩子，上邊兩個黑子行動受到限制，此結果無疑白主動。

例2　正解圖

例2 失敗圖

失敗圖：白 1 擋，儘管很 大，但脫離主戰 場。黑 4 以下逼 迫白連續走出效 率不高之棋，局 部黑作戰成功。

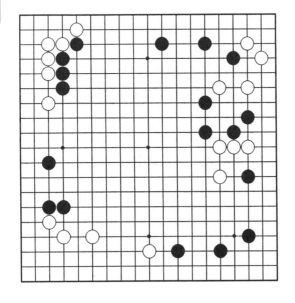

例題3

右邊白四子 似安非安，黑要 保持對白的攻 勢，促使黑右下 角一帶實地化。

例題3

正解圖：黑
1 飛攻，白 2
碰，頑強治孤，
黑 3 扳，以下至
13，黑方確保角
上的實地，同時
還繼續威脅白
棋。

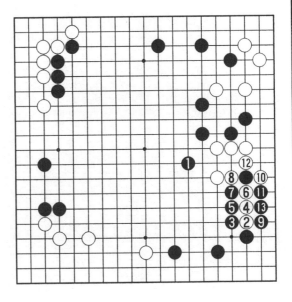

例3　正解圖

失敗圖：黑
1 跳自補，被白
2 爭得中腹好點
後，黑 3 還須補
一手，這樣白關
起後，既防了黑
a 點的打入，又
對白 2 幾子有接
應。

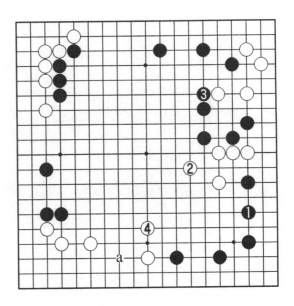

例3　失敗圖

例題 4

例題 4

黑中間幾子不安定，黑右下角也空虛，這是黑舉棋不定之處，但不管怎樣，還是要拼搏一把。

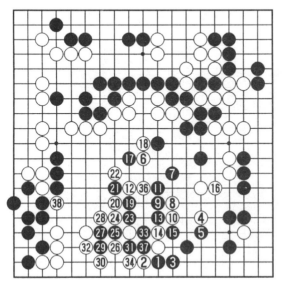

例 4　正解圖　　　　㉟＝㉕

正解圖：黑1、3置中央大龍死活不顧，繼續拼搶實地，看似過分，但卻是此時唯一可以一爭勝負的辦法。

白6以下猛攻，變化至37，儘管黑活了，但白38斷也有收穫。

變化圖 1：
黑 1 若自補，白
2 托好棋，黑 3
扳至 6 形成打劫
活，只要出點
棋，黑棋實地將
不夠。

例 4　變化圖 1

變化圖 2：
黑 3、5 強殺，
但由於外面黑棋
很薄，變化至
26，黑棋反而被
殺。

例 4　變化圖 2

例題 5

例題 5

白 △ 挖是很厲害的一手，黑兩子棋筋很重要，怎樣處理？

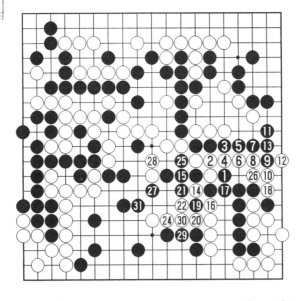

例 5 正解圖

㉓ = ⑭

正解圖：黑 1 是唯一的正解。至 13 時，已把幾個白子吃住。白 20 至 24 衝擊黑的薄弱之處，黑 27 以下穩固防守。

失敗圖：黑1如在這裏雙吃，就中了敵人的埋伏。白4至12妙手成活，黑一無所獲。

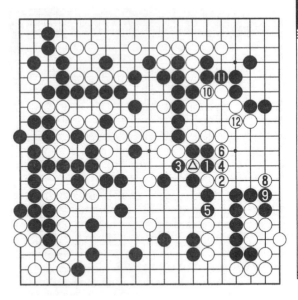

例5　失敗圖　　　　　❼＝△

例題 6

右邊幾個白子與黑糾纏在一起，黑如何把握作戰脈搏，線路分明。

例題 6

例6　正解圖

正解圖： 黑1飛，先吃兩子並確保自己安全，白2虎雖舒服但黑3順勢圍空，角上實地很大且鞏固。

白6繼續挑戰，黑7仍然高掛免戰牌。無奈白8只好接回，黑9挺頭暢快！

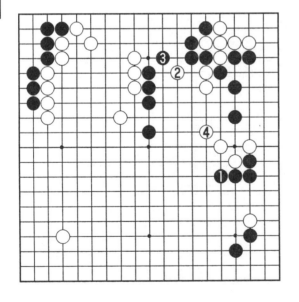

例6　變化圖

變化圖： 黑1挺頭很舒服，但2、4分斷後，黑有看不清之處，不好把握戰鬥脈搏。

例題 7

黑在處理中腹弱棋時已走暢，現在黑怎樣收縮防線，鞏固右下角一帶陣地。

例題 7

正解圖：黑1、3 好感覺，極為嚴厲，白形頓顯局促。

白 2、4 穩住陣腳。黑 5 不依不饒，繼續對白棋施加壓力。白 14 單官通連，痛苦之極！黑 15 至 19，黑收穫頗豐。

例 7　正解圖

例7 變化圖

變化圖：白4如跳，黑5大跳封住白棋，今後a位的點，令白棋生厭。

例題8

例題8

白⚫長是不經意的隨手，黑方咬住對方見縫插針的功夫，逐漸確立了自己的優勢。

正解圖：黑
1、3 衝擊，白
棋感到有一陣寒
意襲來。

黑 7 斷時，
白 8 是穩健防
守，黑 13 先手
便宜後，在 15
位靠，封定中腹
實地，全局占
優。

例8　正解圖

變化圖：白
2 立是最強應
手，黑 3 後，白
10 正著，以下
黑 13 挖嚴厲，
白 16 如頑抗，
黑 17 至 21，白
四子被吃。

例8　變化圖

例題 9

例題 9

左邊白棋有一塊弱棋,這是黑棋攻擊的目標,黑怎樣攻擊,在中腹展開圈地運動。

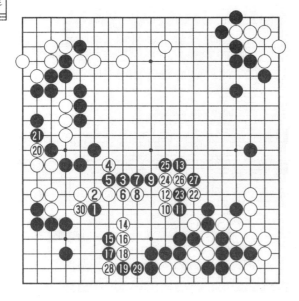

例 9　正解圖 1

正解圖 1:

黑 1、3 強攻,至 13 將白壓制封鎖。白 14 向下突圍,黑 15 邊攻邊圍,至白 30 補活,黑得先手,在中腹可以一展宏圖──

正解圖 2：

黑 31 輕吊，黑
33 點，馬上形成
腹空，走至 53，
中空完全定形，
得到 30 目，全
局實空對比，黑
比白空多。

例 9　正解圖 2

例題 10

這是雙方體
現高超棋藝水準
的戰例。此時黑
⑳碰引征，白如
何應對。

例題 10

例10　正解圖

正解圖：白1至5提一子，走厚自己。黑6、8逃出征子得利。白9、11先手定形後，再走13位伏擊。

黑14擋，白15至29攻擊後，再於31完成中腹大空，白棋似乎把沙漠變成了綠洲。

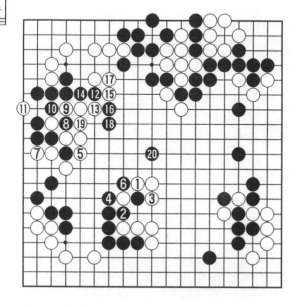

例10　失敗圖

失敗圖：白5如提這顆子，黑6拔一子後，此時厚薄逆轉。白7至11攻殺，黑16、18後，再於20鎮，攻擊這塊弱棋，中腹一帶自然而然地成了黑棋的地盤，白不利。

變化圖 1：
白棋如在 1 位
長，黑 2、4 定
形後，再於 6 位
扳有力，白若在
a 位扳，黑就在
b 位斷，黑有望
收取下邊實空，
白不好。

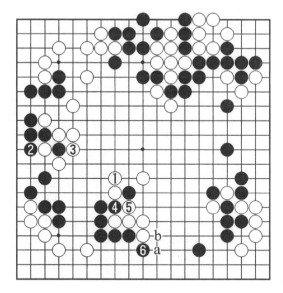

例10　變化圖 1

變化圖 2：白 1 點
時，黑如在 2 位壓，白
3 跳先手，白 5 靠有
力，黑 6 如下扳，至白
11 活棋。

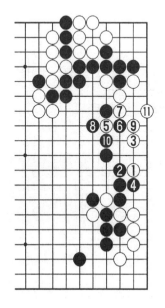

例10　變化圖 2

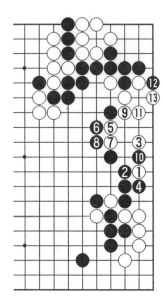

例10 變化圖3

變化圖3：黑6如上�扳，白7、9先手，至13白成劫活，黑也不好。

習題1

習題1

現在右下方大塊白棋尚未完全安定，黑棋理想的目標就是：透過攻擊，讓左下角一帶尚未確定的地域變成實空。

習題 2

左上角雙方走完定石時，黑應走 a 位拆二，但黑脫先了，這正是白棋爭奪主動的時候。

習題 2

習題 3

中腹黑棋極具潛力，此時白有塊孤棋，黑怎樣完美地收住腹空？

習題 3

習題 4

習題 4

右邊的中國流是黑棋的唯一財產，關鍵就在這一帶能否有效地成空。黑先行，怎樣構思？

習題 5

習題 5

現在正處於勝負的緊要關頭，黑若不搶先對右下白棋發起攻擊，黑將難覓勝機。

習題 6

現在白全局無一塊孤棋，黑棋在右上角一帶厚勢只能收取實空，怎樣最大化？

習題 6

習題 7

黑 ▲ 飛，以求得實空上的平衡。對白來說，如何對付左邊的一塊孤棋，是爭勝的關鍵。

習題 7

習題 8

習題 8

白棋左邊空虛，黑有很多手段破壞。白棋欲想由攻擊左上角的黑棋，鞏固左邊陣地。

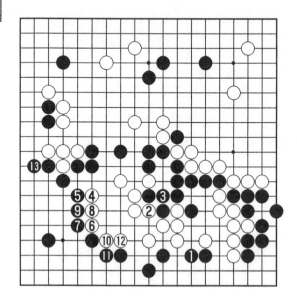

習題 1　正解圖

習題 1 解

正解圖：黑1長，既破眼，又占空，逼白在中間做眼，以下至 13，白棋活了，但黑在左下方成了大空。

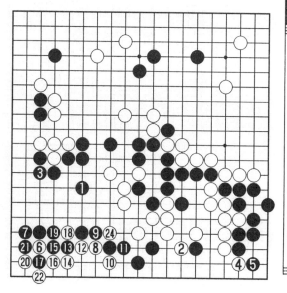

失敗圖：黑1跳補，白2虎做活後，可以放手在黑空內破壞。白6、8試探性進攻，黑9、11應對時，白14至24時，黑頭疼。

習題1　失敗圖　　　　　㉓＝⑥

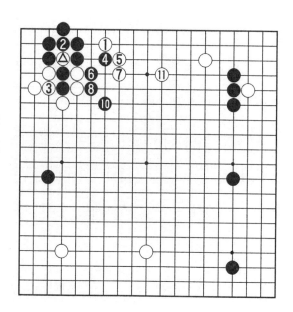

習題2解

正解圖：白1逼好點，黑2先提，然後4位壓出是正著。白5、7先手扳長，然後在11位補，自然做成上邊的空。

習題2　正解圖　　　　　⑨＝△

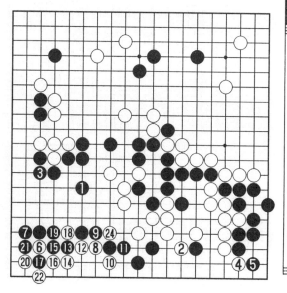

變化圖：白1逼時，黑如2、4求活當然簡單，黑在佈局時就龜縮在角上，實在很委屈。

習題2　變化圖

失敗圖：白走1位，取外勢作用不大，黑2後，上邊留有a位飛出的好點，白1落空。

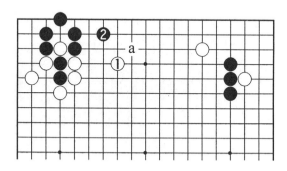

習題2　失敗圖

習題 3 解

正解圖：黑
1 行棋方向正
確，借攻擊自然
擴充腹空，白 2
靠，黑 3 虛飛，
中央模樣實地
化，其大如同飛
機場。

習題 3　正解圖

失敗圖：黑
1 飛攻，白 2
跳，一邊治孤，
一邊破黑腹空，
黑 3 白 4 後，此
局勢黑控制不
住。

習題 2　失敗圖

習題 4　正解圖

習題 4 解

正解圖：黑
1 尖好點，白 2
飛是手筋，黑 3
之後，黑 5 關起
非常重要。

允許白 6 收
吃，但至 9 白是
假眼，這塊棋仍
是黑將獵取的目
標。

變化圖：黑 1 尖時，白如 2 位打吃，黑 3 長，白 4 提
後，黑 5 飛起，右下角成地，這正是黑棋所歡迎的。

失敗圖：黑在 1 位擋白棋歡迎，白 2、4 後，再於 6 位
開拆，黑再也無法攻擊白棋。

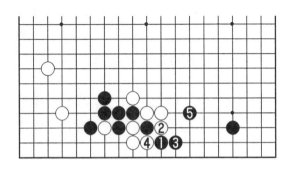

習題 4　變化圖

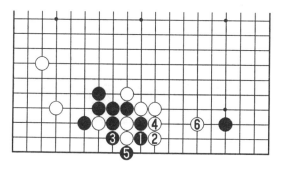

習題 4 失敗圖

習題 5 解

正解圖：黑 1 攻擊急所，黑 5 扳時，白 6 只有拐頭，黑 7、9 收取一子，角地增加，以下雙方攻防至 17，白陷入苦戰，黑地大幅增長。

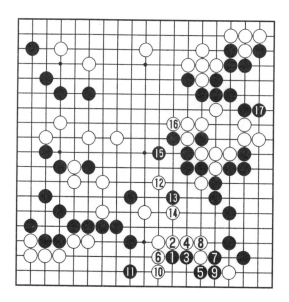

習題 5 正解圖

失敗圖：白6退，黑7、9求活，白16強殺，黑17、19厲害，以下至25，白棋反而被殺。

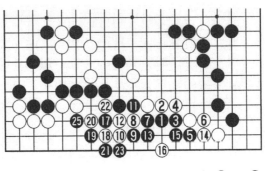

習題5　失敗圖　　　　　　　　㉔＝⓱

變化圖：白2如擋，黑3橫頂是十分有力之著，白4長，黑5、7扳跳，以下至13白棋被吃。

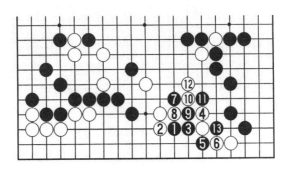

習題5　變化圖

習題6解

正解圖：黑1靠是利用厚勢最大限度圍空。白2頂，黑3扳至7跳，一塊大空瞬間形成，大局黑實空已領先。

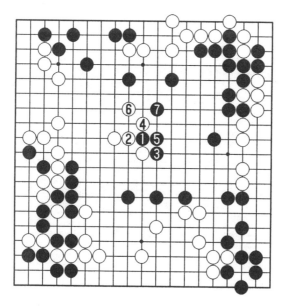

習題6 正解圖

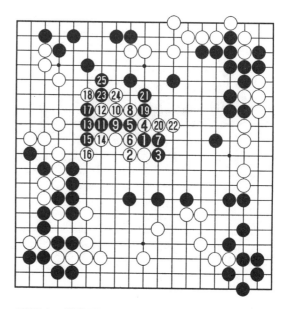

變化圖：白
2 退，黑 3 仍
扳，白 4 如夾，
黑 5 扳斷，因白
征子不利，只好
走 10、12 強
殺，黑 13 長冷
靜，白 14、16
強圍，黑 17 以
下至 25，白崩
潰。

習題6 變化圖

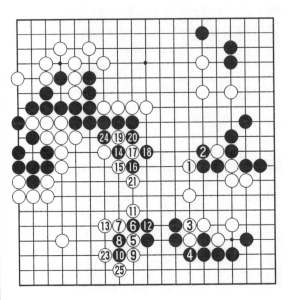

習題7　正解圖　　　　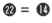　㉒＝⑭

習題 7 解

正解圖：白1、3後，再於5位碰，趁火打劫，黑8、10吃住白兩子。黑14、16處理孤棋，白21打開劫，由於此劫黑重白輕，故黑24提消劫，白25吃極大，白左下角實空大增，全局確立優勢。

變化圖：黑若走3、5打接反擊，白6、8先策動攻擊大龍，白12是借用至18後，再於20跳吃黑大龍，由於白外面太厚，至白40，黑大龍被殺。

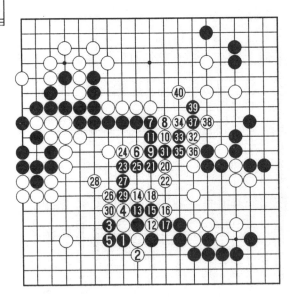

習題7　變化圖　　　　⑲＝⑫

失敗圖：白
1、3 直接攻擊
不好，黑 10、
12 連接後，白
13 虎，非補中
斷點不可，這樣
黑 14 虎自己安
全連回家，右下
角的白棋還受到
死活的威脅。

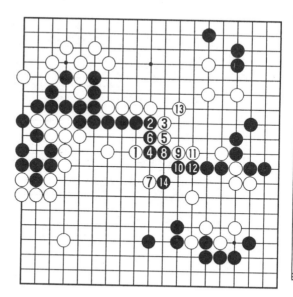

習題 7　失敗圖

習題 8 解

正解圖：白
1 是攻擊急所，
催促黑 2、4 定
型。白 9 好手，
截斷黑歸路，黑
14 自重，白 15
接，以逸待勞，
以下至 23，白
發動第二輪進
攻。

習題 8　正解圖

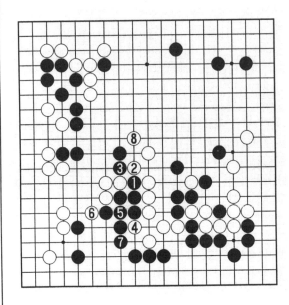

習題 8　變化圖

變化圖：黑棋很想走 1、3 沖斷，白 4、6 先手便宜後，再於 8 位尖，黑棋反而不利。

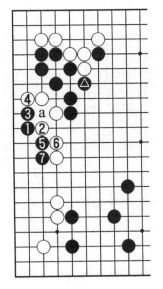

習題 8　失敗圖 1

失敗圖 1：黑△虎後，今後可走 1 位打入，白 2 至 6 後，黑有 a 位擠斷，輕易可活出。

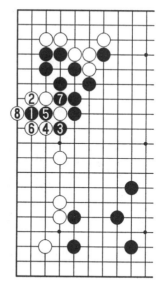

失敗圖 2：黑棋還有 1 位透點手段，至 8 白空被壓縮。

習題 8　失敗圖 2

圍棋故事

圍棋與詩（上）

　　詩是玄妙的，這種品質和圍棋如出一轍；圍棋是含蓄的，這似乎也可以在詩中找到相同的意趣。一段佳句絕唱，採擷了詩人情感的甘露，記錄了心靈的驛動；一局好棋，凝聚了弈者思想的火花，充滿了智慧的芬芳。詩與棋本質上是互通的：詩是騷客迷戀的木狐，棋是弈者癡迷的繆斯。

　　古人遠沒有今人富足，但今人卻沒有古人悠閒。宋人趙師秀有一首名為《清明》的詩：「黃梅時節家家雨，青草池塘處處蛙。有約不來夜過半，閒敲棋子落燈花。」於雨夜中

待棋友，雖未能踐約，但主人一樣可以閑敲棋子，爾後結句成詩，好不悠然自得！

古人是悠閒的，沒有手機、電話的時刻騷擾，沒有電視、報紙的資訊轟炸，沒有沒完沒了的應酬與牌局。生命中於是多了一些本應該屬於自己興趣與愛好的時間。圍棋和詩便常常成為古人自娛的首選。

清代弈人董耀曰：「時與二三知己，橫枰快聚，幾忘歲月。」於是，悠閒的時光交付給了變幻無窮的棋局，而興味盎然的對弈體驗又採擷成為詩。

詩人大多是棋迷，信手拈來幾位大詩人的詩句為證：

杜甫滿足於「老妻畫紙為棋局，稚子敲針為釣鉤」的鄉村生活，於是自有那「楚江巫峽半雲雨，清簟疏簾看弈棋」的悠閒興致和「置酒高林下，觀棋積水濱」的自在情懷。

「獨收萬籟心，於此一枰競」的歐陽修與「坐隱不知岩穴樂，手談勝與俗人言」的黃庭堅，其樂趣想來大抵相仿。

江南四大才子之首的唐伯虎，把圍棋當作浮生閒暇的涸濟：「隨緣冷暖開懷酒，懶散輸贏信手棋」。

錢謙益一生起伏，仕途坎坷，老來方從棋裏悟出寄託心曲的所在——「白頭燈影涼宵裏，一局殘棋見六朝」。

人生無常的際遇，朝代更替的輪迴，卻不過是黑白之間寥落的歎息罷了。但真正忘掉勝負得失之心又談何容易？同為遺老的吳梅村詩云：「局罷兒童閑數子，不知勝負落誰家」，童心未泯固可以做到淡泊處之，無奈成人世界的複雜遠非一局棋可比。

身在局中情非得已也是常事，就不必奇怪袁枚有「黑白分明全局在，輸贏終覺自知難」的絕句了。

唐代劉禹錫在《天論》中說：「以目而視，得形之粗者也；以智而視，得形之微者也。」當你超越棋局，用詩人的眼光來審視圍棋時，你會發現圍棋中處處流動著動人的詩意。

《論語‧陽貨》

　　子曰：飽食終日，無所用心，難矣哉！不有博奕者乎？為之猶賢乎已。

第 2 課
高瞻遠矚預測棋的流程

　　棋局有它自身的流程，高低起伏，隨波逐浪；戰鬥朝著什麼方向發展，妙手隱藏在什麼暗處，都要仔細觀察，才能預測棋的流向。

例題 1

　　白△逼過分，但黑要仔細判斷形勢，才能制定正確的策略。

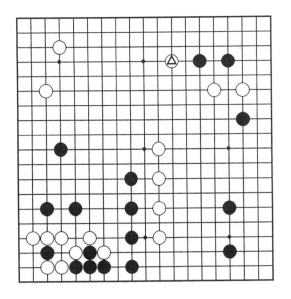

例題 1

正解圖：黑
1 上靠是有力的
一手，白4肩沖
時，黑 5 刺好
手，白6接後，
黑 7、9 沖斷有
力，白 10 只好
退，以下至 17
黑有利。

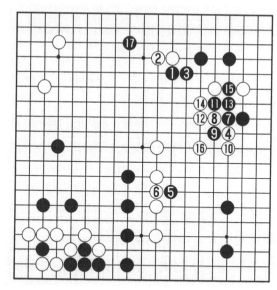

例1　正解圖

變化圖：白
若 1、3 抵抗，
黑 4 刺引征絕
妙，白5接後，
以下至 18 時，
白無法在 a 位征
吃黑三子。

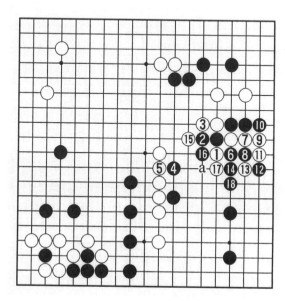

例1　變化圖

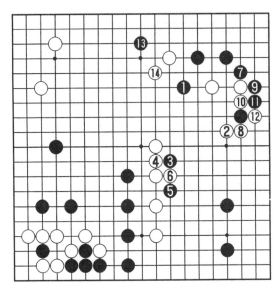

例1　失敗圖

失敗圖：白2肩沖時，黑3、5刺，次序有誤，白6可沖，下邊兩子很輕，無奈只有走7位尖，至14白很厚，黑作戰不利。

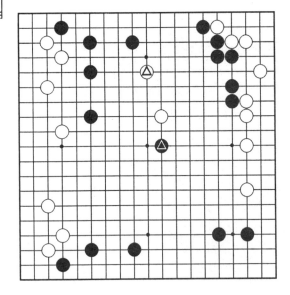

例題 2

黑▲鎮攻擊，白△大飛，一邊淺削黑陣，一邊治孤，黑怎樣有效攻擊？

例題 2

正解圖：黑1、3先沖斷與白交換是好時機，預計今後戰鬥要傳到右上角。黑5、7出擊，儘管白有10、12的騰挪手段，但黑11至15冷靜應對，a與b黑得其一。

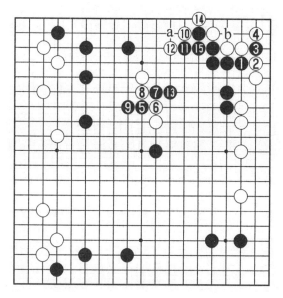

例2　正解圖

變化圖1：白1靠下補強中間，黑4吃淨右上角，實利巨大，是黑充分的局面。

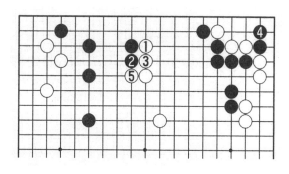

例2　變化圖1

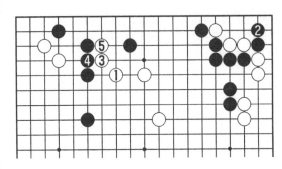

例2　變化圖2

變化圖2：白如選擇 1 跳補，黑 2 依然吃住白角，白 3 至 5 形成戰鬥，黑不怕。

失敗圖：黑 1、3 直接動手條件不充分，白走 6、8 後，黑只能走 9 位分斷，白 16 先手提一子，再爭取在 20 位打入，白充分。

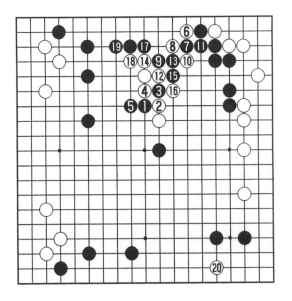

例2　失敗圖

例題 3

黑 ⬤ 出頭很鋒利，謀求攻擊白棋獲利，白怎樣預計棋局變化？

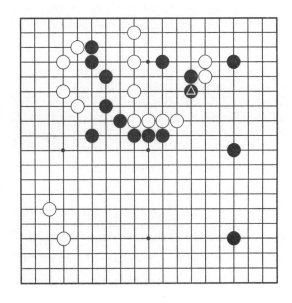

例題 3

正解圖：白1先拐，然後白3靠，黑6小尖出頭後，白7斷，先把角地占住，黑8封鎖，然後在9位將自身做活，這樣白兩塊棋都處理好了。

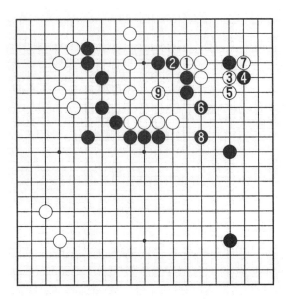

例3 正解圖

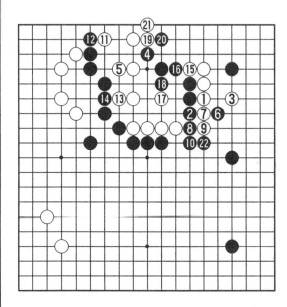

例3　失敗圖

失敗圖：白1、3不好，對黑角位一子壓力不大，黑6刺好手，引誘白7、9沖出，黑10順勢封住白棋，白11以下須苦活，黑22拐，黑獲得巨大的成功。

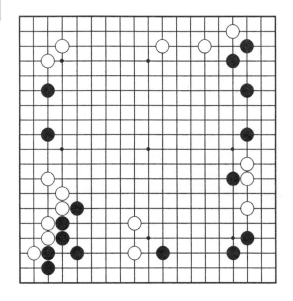

例題4

例題4

作戰要達到什麼目的，這是在戰鬥之前首先要想到的問題，黑先行，怎樣策劃？

正解圖：黑1長，白2挺，黑3、5是預計行動。白6打，符合「斷哪邊，吃哪邊」的原則。白10托求活很重要，黑11、13控制下邊，這是黑當初既定的目標。

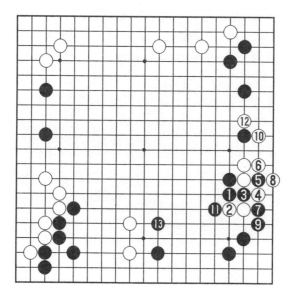

例4　正解圖

失敗圖：黑1是通常手法，白2至7定形後，白方得到了8位的好點，黑有落空之感。

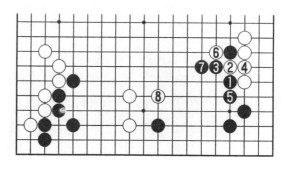

例4　失敗圖

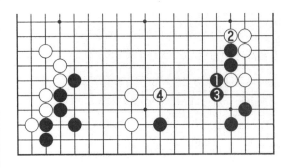

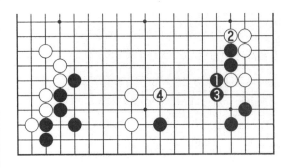

變化圖：黑如在1位扳，白2曲機敏，黑3退，白4曲鎮，黑不滿。

例4　變化圖

例題 5

黑棋的一塊棋在中腹奔跑，在防守的同時，還要牽制對方，這樣在對攻中才有機會。

例題 5

正解圖：黑 1 是權衡全局的一手，白 2、4 侵角，黑 3、5 忍耐，但因有黑 1 一手，白右上二子也有受攻的負擔。黑 9 好棋，黑由守轉攻。黑 13 既攻擊，又撈實地。

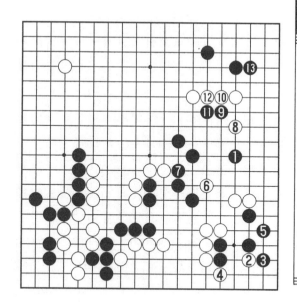

例 5　正解圖

變化圖：黑在 1 位扳非常誘人，白 2、4、6 搶先，對黑大龍發動強攻，如此形勢就難斷優劣了。

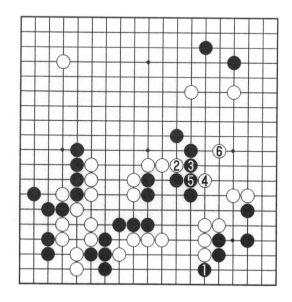

例 5　變化圖

例題 6

例題 6

黑 ⬛ 逼是攻防常形，黑棋主要意圖是經營下邊，白怎樣針鋒相對？

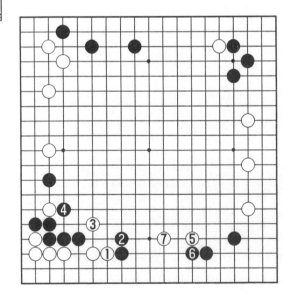

例 6　正解圖

正解圖：白1橫頂，黑2必長，白3跳出，黑4如補一手，白5、7動手侵削下邊，可謂深淺得宜。

變化圖：黑 4、6 沖斷，白 7、9 冷靜，如圖演變至白 15 斷，黑將十分難下。

例 6　變化圖

失敗圖：白 1、3 出頭，黑 4、6 順調圍地，至 8 兩邊皆有所得，黑還有 a 位透點，白不好。

例 6　失敗圖

例題 7

例題 7

中腹雙方在對攻，但黑處於有利地位，黑先行，怎樣打通勝利之路？

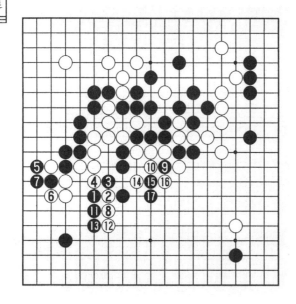

例7　正解圖

正解圖：黑1方點是攻擊急所，白2挖是手筋，黑5打十分大，且威脅白棋生存。當白8長時，黑9先斷，這是黑預計的手段，黑11、13長出，白14尖，黑15、17防守，次序井然。

失敗圖：黑
5 提膽小，白6
立大且有眼位，
至 12 白如脫網
之魚，心情非常
舒暢。

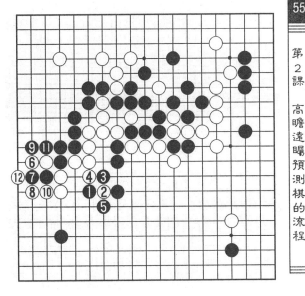

例7　失敗圖

例題 8

現在黑全局
優勢，白怎樣打
開難局？

例題 8

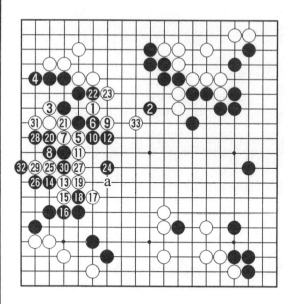

例8　正解圖

正解圖：白1點是苦心的一手。黑2補後，白5靠連貫，黑6只有長，雙方戰鬥至32後，白33非常手段，此時與黑決戰，普通是在a位虎。

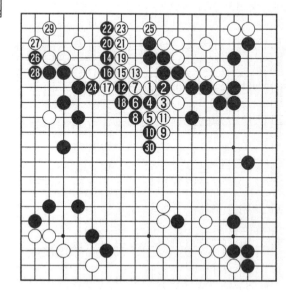

例8　失敗圖

失敗圖：白1若直接行動，黑2、4沖斷，白9防守後，黑有14飛的好手，這是白難辦的地方。白15只有沖吃，以下黑輕鬆地棄子，白得不償失。

例題 9

雙方在序盤中就戰鬥起來，這是一個很新穎的格局，黑先行，怎樣把握棋的流向。

例題 9

正解圖：黑1先跳冷靜，白如果讓黑渡過，自己的一塊孤棋顯得很無趣，白2只好阻渡，這樣至16，黑已先手活棋，再占17位黑先手效率明顯。

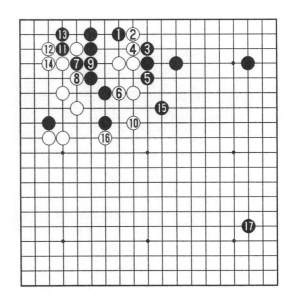

例9　正解圖

失敗圖：黑 1 單長不好，忽略了白 2 頂的好手，黑 3 非虎不可，以下至 13 後，白決不可 a 位靠。

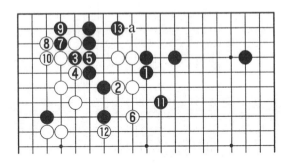

例 9　失敗圖

變化圖：黑 3 如飛攻，白 4 挖是好手，黑 5 打，白 6、8 穿過，黑實地損失很大。

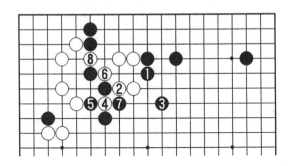

例 9　變化圖

例題 10

左邊雙方在激戰，著法不能出錯，白怎樣洞察棋局，尋找符合自身的發展路線。

例題 10

正解圖：白
1 跳只此一手，
白棋把頭走暢才
是最關鍵的，待
黑 6 跳出後，白
7、9 再活角，
這才是白行棋的
步調。

例 10　正解圖

例10　失敗圖

失敗圖：白1雙不好，黑2罩好手，這正是白棋漏算的，白3只能委屈彎出，雙方攻防頓時逆轉，戰鬥至28扳，全局黑優勢顯然。

習題1

習題1

左上角是實戰中經常出現的棋形，黑先行，怎樣活角？

習題2

黑△鎮有點冒進，若在a位就穩妥了。此時，白怎樣反擊？

習題2

習題3

黑△飛，看似平淡，實則內功深厚，白怎樣攻守兼備呢？

習題3

習題 4

習題 4

白△立，希望利用官子來與黑周旋，殊不料，黑判斷棋局的流程後，直奔勝利的終點。

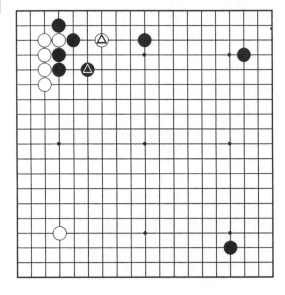

習題 5

習題 5

黑●跳整形，白△一子怎樣出動？

習題 6

黑 ⬤ 尖活動很嚴厲，白怎樣防範？

習題 6

習題 7

黑⬤沖，白不能掉以輕心，白深謀遠慮，漂亮地打開了局面。

習題 7

習題 8

習題 8

目前黑優勢，但中腹地域未最後定型，黑怎樣把優勢轉為勝勢？

習題 9

習題 9

黑 ⬤ 斷，白棋必須保持高度警覺，白怎樣化險為夷？

習題 10

黑△挖，十分凌厲，由於黑方用力過猛，整個棋盤為之一震。白先行，怎樣妙手脫險？

習題 10

習題 1 解

正解圖：黑1 長正著，白2接後，黑3 飛又得到職業高手的交口稱讚，至7後，黑不僅活角，還給白留下了 a 位一帶的中斷點。

習題 1　正解圖

習題1　失敗圖

失敗圖：黑若在1位挖，白2、4打接好手，當黑5征吃時，白6拐出，是絕妙的引征手段，以下a、b兩點，白必得其一，黑崩潰。

習題2解

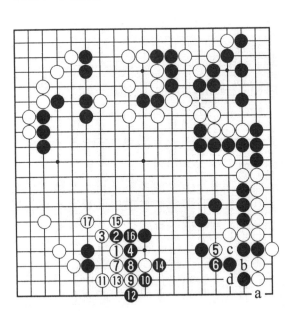

習題2　正解圖

正解圖：白1、3裂出，黑4俗手虎下時，白5尖時機恰到好處，為右邊白棋留下活路，黑6擋，白7至17收穫很大。黑a破眼，白b、黑c、白d打，黑無力反抗。

變化圖：白
若單走 5、7 兩
手，黑 12 打時，
白 13、15 補這
邊，黑 16 至 20
打劫殺這塊白棋
的手段非常強
烈。

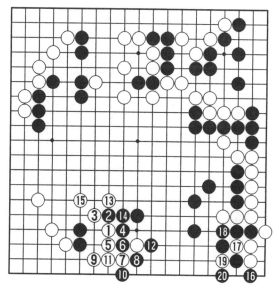

習題3 變化圖

習題 3 解

正解圖：白
1、3 迂迴作戰！
待黑 4 關出時，
黑方頗有蛟龍入
海的感覺，但這
是雙方正解！

這背後隱藏
著什麼變化呢？

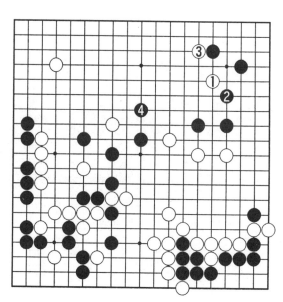

習題3 正解圖

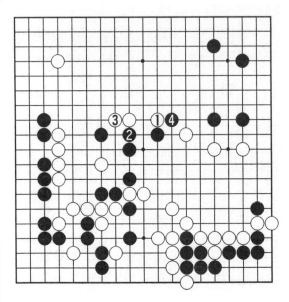

習題3　變化圖

變化圖：白棋很想走1位封住黑出頭，但黑有2位頂的好手，白3長，黑4扳出，白無應手。

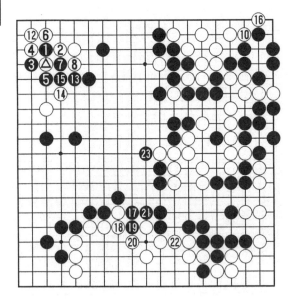

習題4　正解圖　　❾＝❶　　⓫＝△

習題4　解

正解圖：黑1靠擊中要害，白6提時，黑7打是強手，以下至16轉換後，黑17至21先手定型，然後爭到23位扳，白方只能望洋興嘆。

變化圖：黑3扳時，白4如退，黑5、7輕鬆活角，整塊白棋還要受攻，這更不好。

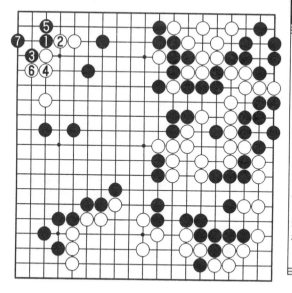

習題4　變化圖

習題5解

正解圖：白1靠出正著，黑4跳時，白在5位跳為佳，黑6鎮，以下至11白向右邊運動，方向正確。

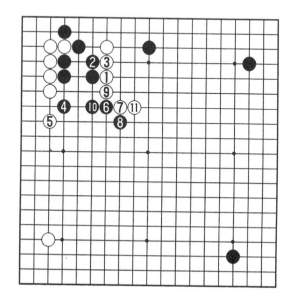

習題5　正解圖

變化圖：白5、7沖斷過於強硬，黑8、10打虎後，由於△的存在，白無趣。

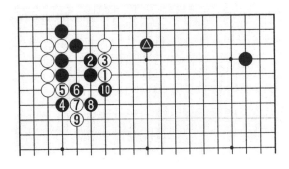

習題5　變化圖

失敗圖：白1肩沖出頭方式不對，因黑2至8獲利很大，黑14、16輕鬆逃出，至20黑△位子絕好。

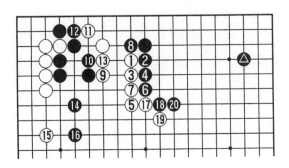

習題5　失敗圖

習題 6 解

正解圖：白1先與黑2交換是深謀遠慮的好著，然後白3尖，黑兩子不好出動，黑4掛角破白上邊，至10是雙方正常應接。

習題 6　正解圖

變化圖：黑1、3如強硬出動，但至白10冷靜一退，由於有白⊿與黑▲交換，黑若a位，白b打，黑c長，白d打，即可突圍出去。

習題 6　變化圖

習題 7　正解圖

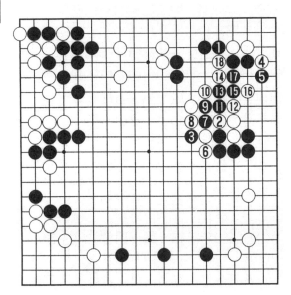

習題 7　變化圖

習題 7 解

正解圖：白1應法巧妙，黑2只能氣合沖斷，白3頂，以下至11斷後，再於13位跳，白進退有方。

變化圖：黑若在1位頂，白2擋，黑3夾，白4後，白6可以長，黑7如斷，以下至18黑被征吃。

失敗圖：白
1如直接擋，黑
2夾時，白3只
有接，棋形萎
縮，以下至6
壓，黑十分被
動。

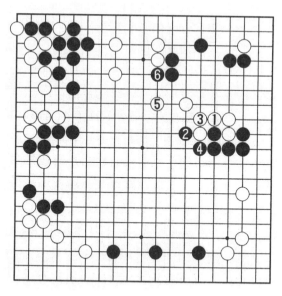

習題7　失敗圖

習題8解

正解圖：黑
1尖是「美人
計」，白6、8
切斷後，黑11
團絕妙，白12
只此一手。黑13
夾，揮師左下
角，至19尖，
角黑成劫殺，白
方敗勢畢露。

習題8　正解圖

習題8 變化圖

變化圖：白1如頂住，黑2簡單長即可。白3為防黑a位扳吃，只能如圖夾，這樣黑4成為先手，至黑8，反倒淨活了。

習題9解

正解圖：白1靠好手，黑2退無奈。有了白3後與黑4交換，容易看清了。

白5、7吃，黑6、8打斷，白9連扳好手，黑10以下作最後一搏，弈至23，白棋勝定。

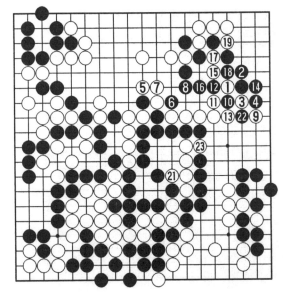

習題9 正解圖　　　⑳ = ❿

變化圖：黑 2 夾是最強的反擊，白 3 沖，白 5 退，黑 6補，白 7 斷是簡明之策，以下至 19 完封，21 補白大成功。

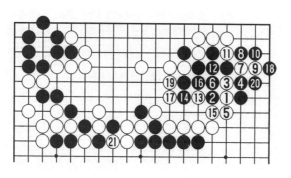

習題 9　變化圖

失敗圖：白如 1 位簡單地打吃，黑 2、4 打斷，白四子極度危險。白如走 a，黑走 b 位，白難辦。

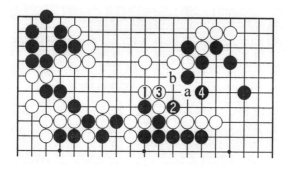

習題 9　失敗圖

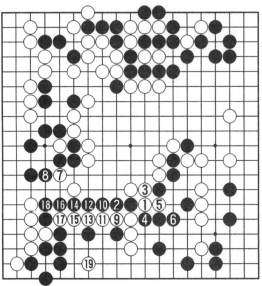

習題 10　正解圖 1

習題 10 解

正解圖 1：白 1 至 5 後，白 7 是絕妙的一手，只有此手，白才敢果斷地行動。

因為有白 7 這手棋，黑 16 只有長，白 17、19，雙方絞殺在一起——

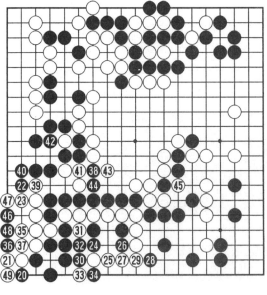

習題 10　正解圖 2

正解圖 2：黑 20 扳，至 34 成必然的對殺。白 35 做眼，黑 44 吃三子後，白 45 吃，黑 46 至 49 成打劫，這是一個緩氣劫，白棋將贏得最後勝利。

失敗圖：白
1 單沖不好，至
7 時，黑可以走
8 位，白 9 斷，
黑 10、 12 通
連， 白 13 殺
時，黑 14 至 20
做活，以下 a、
b 兩點，黑必得
其一。

習題 10　失敗圖

變化圖：白
1 至 7 時，黑 8
如斷，白 9 也
斷， 儘 管 黑
10、12 殺死白
左下角，但中腹
黑被割掉大尾
巴，實空上仍不
足。

習題 10　變化圖

圍棋故事

圍棋與詩（中）

在詩人眼裏，圍棋是體育活動，是競技，甚至賭具；圍棋也是遊戲，是藝術，是哲學，是文化。不同的人從圍棋中讀出了不同的東西，正如蔡中民在《圍棋文化詩詞選》中所言：

圍棋以其豐富的魅力和無窮的象徵力吸引了各色各樣的崇拜者。賭徒從中看到的是滾滾財富，才子從中看到的是倜儻風流，險詐者從中看到的是腹劍心兵，曠達者從中看到的是逸情雅趣，至於文學家卻能從中看到人，哲學家能從中看到世界的本源，禮佛者從中看到了禪，參道者看到的卻是道。一方木枰，竟能如此豐富地反映出一個民族的精神文化世界的縮影，實在令人驚歎。

在古人看來，琴棋書畫，最是養性之物。「琴令人寂，棋令人閑。」而唐代詩人李洞詩《錦江陪兵部侍郎話詩著棋》更是道盡圍棋的妙用：

> 落葉滅吟身，會棋雲外人。
> 海枯搜不盡，天定著長新。
> 月上分棋遍，鐘殘布子勻。
> 忘餐兩絕境，取意鑄陶鈞。

前六句分寫話詩與著棋，最後兩句總括：無論詩與圍棋，聖人可以之制馭天下，俗人可以之陶冶情操，得意之處，令人忘食也。圍棋與詩有著相同的功能。

圍棋作為一種藝術，還有審美的功能。古希臘哲學家畢

達哥拉斯認為，「美是數的和諧」，和諧包含著秩序、勻稱等各因素之間的協調。圍棋也面臨著地與勢、先與後、攻與守、得與失、棄與取、局部與整體等種種矛盾間的均衡、調和。圍棋與詩在藝術的本質上是相同的，這就不難理解圍棋與詩為何有著不解之緣了。

圍棋於黑白相爭之間，見心性之高下，悟得失之玄妙，品成敗之甘苦。於是，自古文人雅士多沉迷其間，留連忘返，寫下許多曲盡圍棋之妙的名篇佳句。

在清代和近代野史雜記中，紀曉嵐是一個才思敏捷、風趣幽默的人。他曾為一幅《八仙對弈圖》題詩二首。這幅畫上的情景是：韓湘子、何仙姑對局，五位仙人興致勃勃在一旁觀戰，唯有鐵拐李枕著葫蘆大睡。紀曉嵐看了深有感觸，題詩道：

> 十八年來閱宦途，此心久似水中鳧。
>
> 如何才踏春明路，又看仙人對弈圖。
>
> 局中局外兩沉吟，猶是心間勝負心。
>
> 那似玩仙癡不醒，春風蝴蝶睡鄉深。

但有時，圍棋也會員載沉重的思索。清代現實主義詩人趙執信一生不得志，早年被貶，四處漫遊。雍正三年（1725年），六十三歲的趙執信結束了他的漫遊生活，返回故里。他的《晚春有感》曾以圍棋喻時事，韻味悠長——

> 世事圍棋敗尚爭，塵心流水淺逾鳴。
>
> 天高神目張威福，歲旱人難料死生。
>
> 大夢暗隨蝴蝶化，小詩輕擲鷦鴣名。
>
> 海棠猶弄春姿態，剩向東風落滿城。

第 3 課
掌握全局性平衡的藝術

　　圍棋是和諧的藝術，攻與守、厚與薄、地與勢等等，掌握這些平衡轉換的藝術，對提高勝率是極有幫助的。

例題 1

　　黑▲點試探性的進攻，白是攻，還是守？

例題 1

　　正解圖：由於白△兩子大飛聯絡有些薄弱，白在 1 位挺很充分，以下至 7 白完全可下。

　　失敗圖：白 1 反擊，黑 2、4 衝擊白棋薄弱之處，不失為嚴厲的手段。白 3、5 被迫應戰，黑 8、10 整形，以下至 16 黑已呈活形，白失敗。

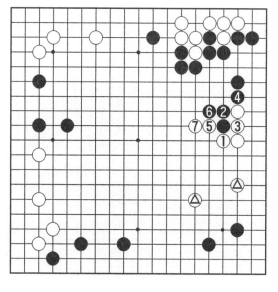

例1 正解圖

例1 失敗圖

例題 2

例題 2

黑 ▲ 碰，挑起紛爭。由於下邊黑有很大的陣勢，白在制定作戰方案時，要把這考慮在內。

例 2　正解圖

正解圖：白1上扳，把棋走在外邊，黑2斷騰挪，白3就打，黑4、6稍作交換後，走8位打，白9拔花，儘管白一子被割開，但白厚勢對黑下邊陣勢有影響，白11關，全局不壞。

變化圖：白
1如下扳，黑2
連扳，至5黑明
顯便宜，黑6打
入，黑主動。

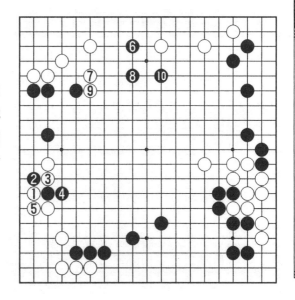

例2　變化圖

失敗圖：白
1如上長，黑2
貼起，以下至6
後，白沒有有力
的後續手段。

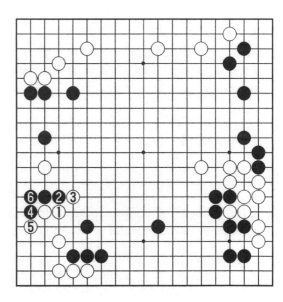

例2　失敗圖

例題 3

例題 3

黑△尖頂，白要冷靜思考，走出決定性的一步棋，迅速到達終點。

例3　正解圖

正解圖：白1頂厚，且逆收17目，就是後手34目。在圍棋中，除了吃掉一塊棋，一手棋幾乎沒有超過34目的。黑2沖下，白3打吃，白方明顯勝局。

失敗圖：白 1 擋見小，黑 2、6 嚴厲，白 7 接後，黑 8 扳出是預計的行動，黑 16 打好手，至 20 白失敗。

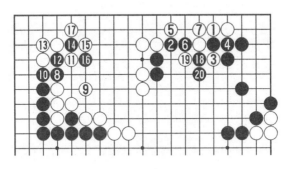

例 3　失敗圖

變化圖：白 1 若退，黑 2 立，白將大禍臨頭。黑 4 打，再黑 8 沖，以下至黑 20，白方大本營被破。

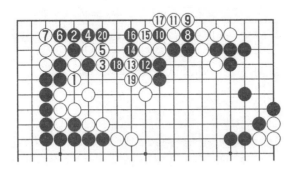

例 3　變化圖

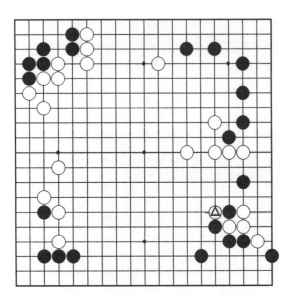

例題 4

例題 4

目前黑佔有四個角，實地領先，白中腹有大模樣，當白△打時，黑怎樣處理？

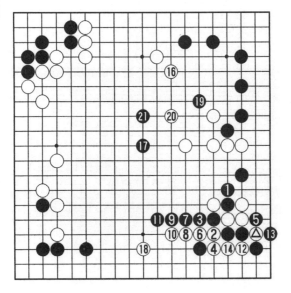

例4　正解圖　　　　　⑮ = △

正解圖：黑1長，促使白2、4打立，白6長，以下白全下在裏面，黑有了11等鐵壁後，黑17直接中腹消勢，白18飛後，黑19、21繼續追擊，白方處境艱苦萬分。

失敗圖：黑
1長太軟弱，白
2提乾淨。由於
黑沒有外勢作接
應，黑不能在中
腹躍馬揚鞭。

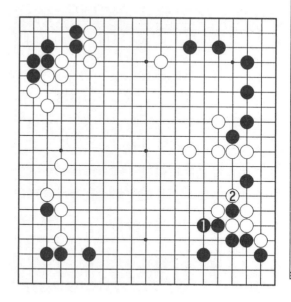

例4　失敗圖

例題 5

黑 ▲ 做活
後，白也要適時
地處理外面的弱
子，怎樣行棋。

例題 5

例5　正解圖

正解圖：白1先尖，補厚自己，黑2小飛很大，然後白3拆二，這樣局勢漫長。

例5　失敗圖

失敗圖：黑2拐，這樣實的一手，一下子把白棋的薄味全部顯示出來。白3小飛防守，黑4、6奪取實地，白7單官聯絡，黑8、10走厚中腹，黑棋已確立全局的優勢。

例題 6

黑⬡飛攻，白兩子不能走重，白要有輕靈脫卸的構思。

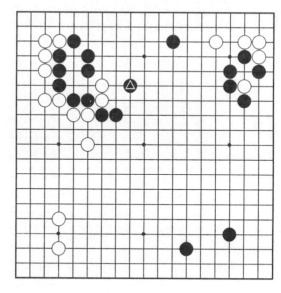

例題 6

正解圖：白 1 肩沖輕靈，黑 2 補一手，白 3 跳貫徹初意，黑 6 拐回後，白 7 補，這樣白簡明優勢。

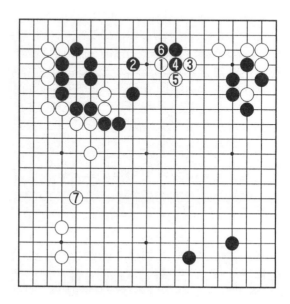

例 6 正解圖

變化圖：黑 2 貼起，白 3 長，以下至白 7，黑棋基本空被打破，而且對白威脅也不大。

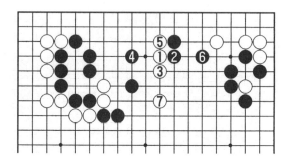

例 6　變化圖

失敗圖：白 3 壓重，黑 4 好手，白 15 長後，黑 16 以下先手定形十分愉快，至 26 白一隊子是黑攻擊的目標。

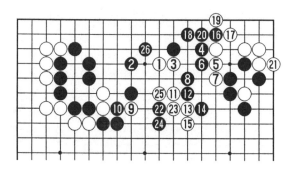

例 6　失敗圖

例題 7

目前黑空少
而堅實，白空大
而空虛，黑先
行，怎樣確定破
空之策？

例題 7

正解圖：黑
1 點角，白 2 必
擋，黑 3、5 打
拔一子後，黑 7
白 8 定型，然後
在 9 位打入，破
上邊白空，作戰
思路十分清楚。

例 7　正解圖

例7　變化圖

變化圖：黑
1 點也是常用手
段，白 6 後，黑
7 刺，白 8 扳，
以下至 13 黑獲
利較大，但落了
後手，白 14 關，
加強上邊防守，
白不壞。

例題 8

例題 8

黑佔有四角
實地，白中央模
樣宏大，黑要控
制白中央成空的
目數，侵消到哪
一點，才算平
衡？

正解圖：黑 1 侵消在白勢力中線之上，進退自如。

白 2 圍無可圍，只有先反擊，黑交換數手後，於 9 位跳回，左右逢源，黑 19 細心！至 25，直驅長入。

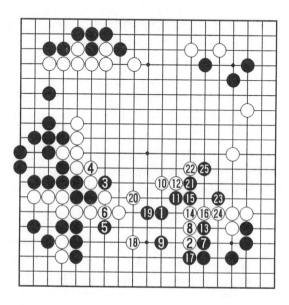

例 8　正解圖

失敗圖：黑 1 若往裏鑽，白 2 挖斷將使局勢混沌不清。

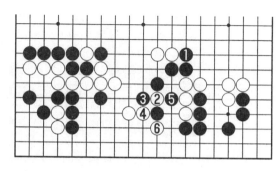

例 8　失敗圖

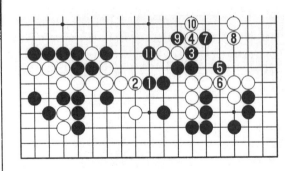

變化圖：白2如頂，防範白一子，黑3以下至11靠出，白中腹就防不住了。

例8　變化圖

例題 9

黑▲刺，攻守兼備，在此白不可戀戰，白要爭先手，在黑右上角去挖掘。

例題 9

正解圖：白1跳，至8讓黑做活，關鍵是在9位斷，黑10打防守，這是無奈之舉，白11至15，黑一個大角變成白棋實地，在實空上達到雙方平衡。

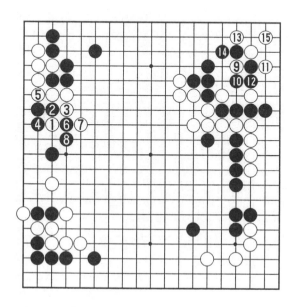

例9　正解圖

變化圖：黑2頂是最強反擊，白3先靠是妙手，以下雙方戰鬥至27，黑全部被吃。

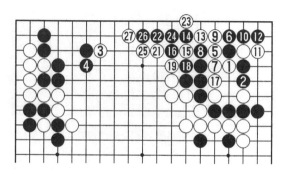

例9　變化圖　　　　　　　⑳＝⑮

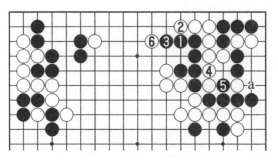

例9　失敗圖

失敗圖：黑若在 1 位曲，白 4 接是先手，黑 5 打，須防白於 a 位沖，白 6 頂頭，黑幾子難逃厄運。

例題 10

白△拆，佔據絕好大場，白稍樂觀，黑先行，怎樣有效打開局面。

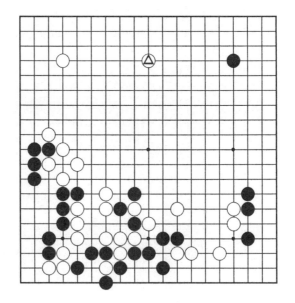

例題 10

正解圖：黑
1 攔極大，白
2、4 擴大陣
勢。黑5提後，
再於9位大關侵
消白勢，顯得胸
有成竹。

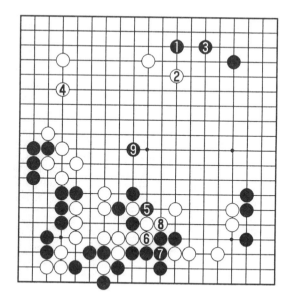

例10　正解圖

失敗圖：黑
1、3 看似有
力，實則方向有
問題，因白14
斷收穫不小，黑
13、15攻，前期
投入過大，白
18至40處理，
白棋簡明易下。

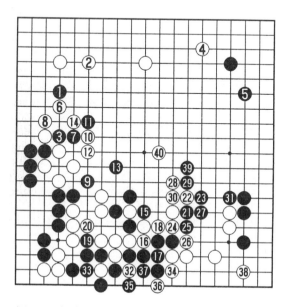

例10　失敗圖

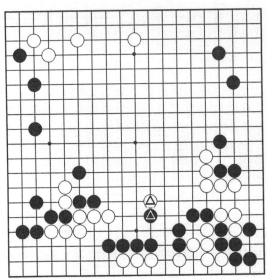

習題 1

習題 1

白△攻，黑▲碰騰挪，白此時如何掌握局勢平衡技巧？

習題 2

習題 2

黑▲打在拼命地抵抗，白如何在複雜的對殺中把握先機？

習題 3

白△打，黑如何看清形勢，在大處上著手？

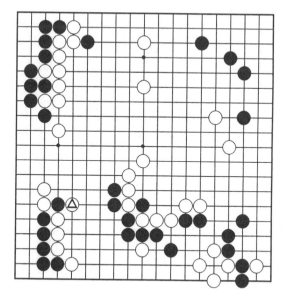

習題 3

習題 4

白△扳是定石的進行，黑在 a 位扳，還是在 b 位拐，這是戰略問題。

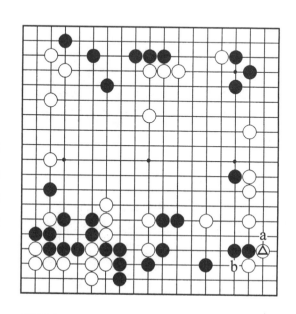

習題 4

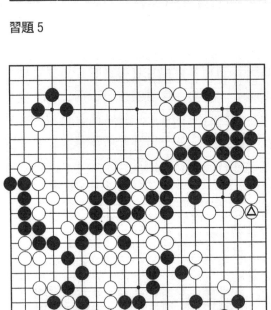

圍棋送佛歸殿——從業餘五段到業餘六段的躍進

習題 5

　　左上角劫爭，黑△靠尋劫，白應樹立全局性的作戰構思。

習題 5

習題 6

　　白△接，白五子有餘味，黑怎樣從局部放眼全局？

習題 6

習題 7

白 a 壓出頭
和 b 位飛出頭爭
正面,哪個更有
戰略意義,白應
當機立斷。

習題 7

習題 8

黑左邊模樣
大而空虛,如果
一味地圍,沒有
哪一個好點可
下,黑如何將理
想置於游離不定
的狀態?

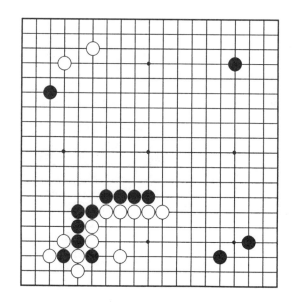

習題 8

圍棋送佛歸殿──從業餘五段到業餘六段的躍進

習題 9

習題 9

黑的模樣自右向中腹輻射，白先行，其中腹的選點頗需推敲。

習題 10

習題 10

目前全局黑實空多且安定，白△尖拼命追趕，黑只要把這塊棋處理好了，白沒有任何爭勝的機會。

習題1解

正解圖：白1退，待黑2、4在下邊做眼後，白5至9奮力衝殺出一條血路，將局勢導入複雜，這是白棋的好機會。

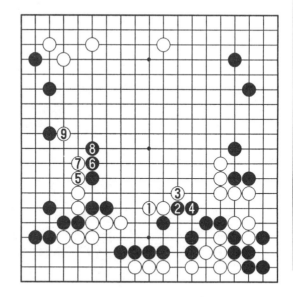

習題1 正解圖

失敗圖：白1扳，黑2先送一子是好棋，至7後，黑8斷嚴厲，白19若衝出，黑20扳實利大。

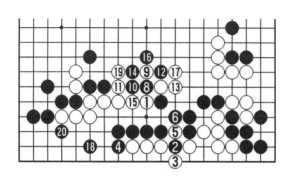

習題1 失敗圖　　　　　⑦＝❷

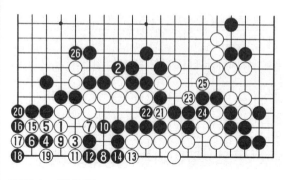

變化圖：白1如彎出，黑2當然擋住，雙方對殺至26，儘管白棋打劫殺黑，但黑外側收穫極大。

習題1　變化圖

習題2解

正解圖：白1壓出，先把最危險的棋救出，儘管黑有6位捕的妙手，但白7團冷靜，以下產生劫爭，至13白連走兩步，黑已是大敗之勢。

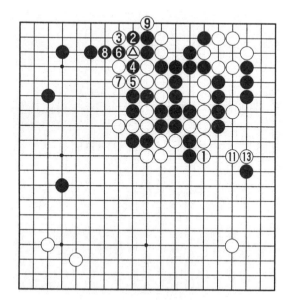

習題2　正解圖　　⑩＝❹　　⑫＝△

失敗圖：白
1 打惡手，黑 2
至 8 強行包圍，
白 9、11 抵抗，
黑 12 打時，白
13 提劫，黑 20
立下是劫材，白
棋將因劫材不足
而被殺。

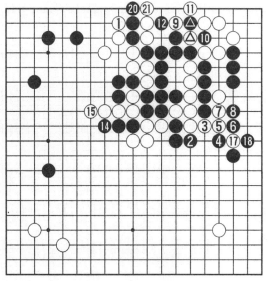

習題 2　失敗圖

⑬ = ⓐ　⑯ = ⓐ
⑲ = ⓐ　㉒ = ⓐ

習題 3 解

正解圖：黑
1 立，吃淨右下
白棋，白 2 飛，
圍腹空，黑從 3
位侵削，黑已控
制了局勢的運
行。

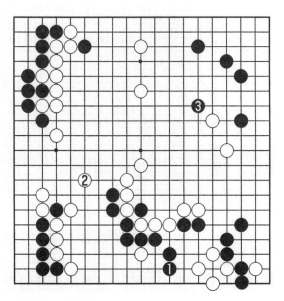

習題 3　正解圖

失敗圖：黑1失誤，白2時，黑3逃出一子，黑方雖然得到25目左右的實利，白14扳極為嚴厲，黑15反擊，以下至33肩沖，勝負尚難斷言。

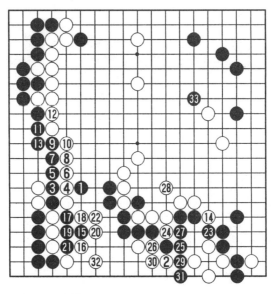

習題3　失敗圖

變化圖1： 黑如在1位，白2以下先手聯絡，至8後，待黑補活下邊，白有a位，黑b、白c後，有d位點的手段。如此黑不利。

習題3　變化圖1　　　❼＝②

變化圖 2：
黑 1 沖，白 2、
4 衝擊，以下至
12 的轉換，黑
方大損，白棋全
局明顯占優。

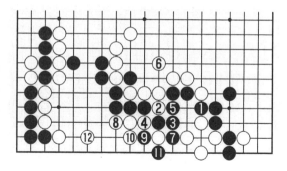

習題 3　變化圖 2

習題 4 解

正解圖：黑 1、3 簡明有力，黑 5 扳攻擊，全局主動在握。

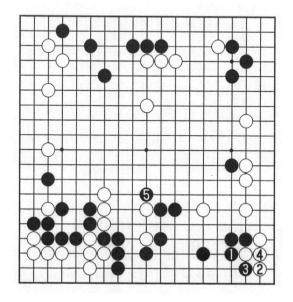

習題 4　正解圖

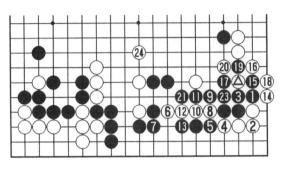

習題 4　失敗圖

㉒ ＝ ⑩

失敗圖：黑5還幻想逼白後手活，白6、8是非常手段，白14扳妙手，以下至22白先手渡回。

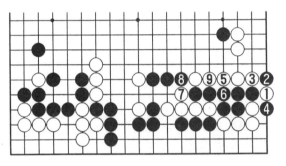

習題 4　變化圖 1

變化圖 1：白1扳時，黑如在2位打，白3、5後，再於7位沖，以下至9，黑全體被殺。

習題 4　變化圖 2

變化圖 2：黑如在上邊1位補棋，白2以下便宜後，再於8位扳，黑9忍耐，至12白方方面面走到。

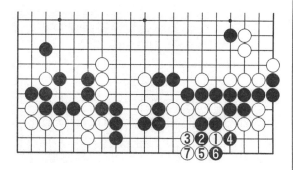

變化圖 3：
白在 1 位扳時，黑 2 如擋，白 3 夾，閃電一擊，至 7 黑全身而亡。

習題 4　變化圖 3

習題 5 解

正解圖：白 1 消劫，黑 2 沖下，雖然白目數沒有明顯領先，但白 5、7 是打破局勢平衡的好手。黑 8 二路打迫不得已，以下至 19 的搜刮，黑徹底失去了希望。

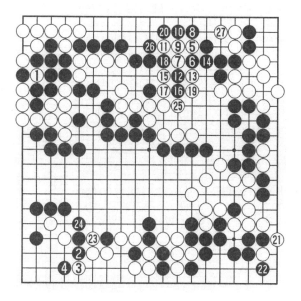

習題 5　正解圖

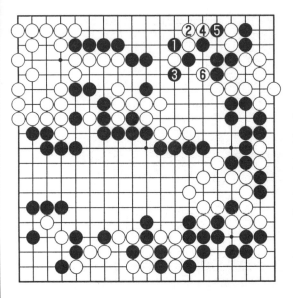

習題5　變化圖

變化圖：黑1打是第一感，黑如果以為剛好殺白的話，那就大錯特錯了。當黑5位挖時，白6扳絕妙，黑無應手。

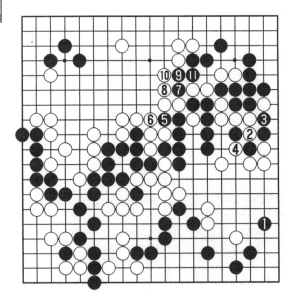

習題6　正解圖

習題 6 解

正解圖：黑1飛大棋，有20目價值，以下白2與黑5見合，黑必得其一，變化至11，黑活棋。

失敗圖：黑 1 接見小，白 2 擋極大之著，黑 3 立，白 4 點入銳利，黑 5 擋，白 6 跨是相互關聯的手筋，以下至 14 白明顯獲利。

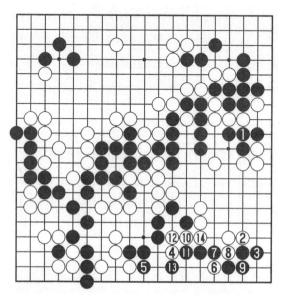

習題 6　失敗圖

變化圖 1：黑 4 如夾，白 5 擠，以下至 14，白便宜不少。

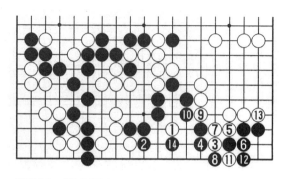

習題 6　變化圖 1

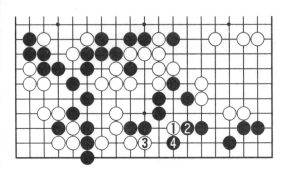

習題6 變化圖2

變化圖2：黑2如退讓，白3爬，連眼位帶目數都有收穫不說，黑棋要想吃白一子，還只能委屈4位應。

習題 7 解

正解圖：白1飛出是中腹的絕好點。黑2貼，白3忍耐是以退為進的好手。由於白下一手a位扳出較嚴厲，所以黑4扳本手。白5扳，中央形成一定勢力，形勢較為明朗。

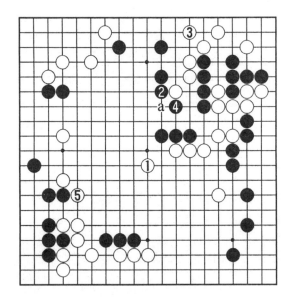

習題7 正解圖

變化圖：白 1 壓出，黑 2 拐頭有力，黑對中央的控制還給予下方黑三子活力。白 9 退時，黑 10、12 連扳強手，白 13 連扳在眾人的意料之中。至 18 雙方在中央將會展開一場混戰，誰也無法把握。

習題7　變化圖

習題 8 解

正解圖：黑 1 肩，白 2 爬，黑 3 跳，白方舉起望遠鏡一看，在一片霧氣中，黑方組成了立體戰場。

白 4、6 打入時，黑 7 點角，掠奪實空又威脅白棋，進入

習題8　正解圖

了短兵相接狀態。

變化圖：黑1圍空太小，這是最慘的一種經營方式。

失敗圖：黑1跳，關起後門，這有點環抱地球儀，形象太滑稽了，白2打入，黑怎麼成空呢？

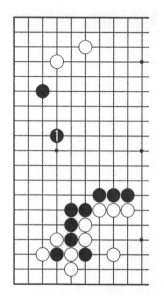

習題8　變化圖

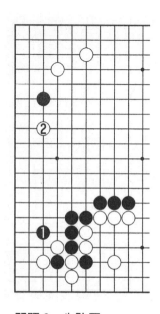

習題8　失敗圖

習題9解

正解圖：白1是經過判斷，精確的一點。黑2、4強力衝擊，白5、7迎戰，黑8、10打長順調，白11、黑12具有大局性的著點，以下雙方至24均可接受。

失敗圖：白1如大跳，黑2鎮，以下至18，白實空不足。

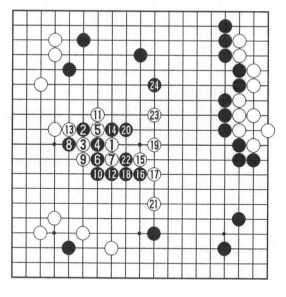

習題 9　正解圖

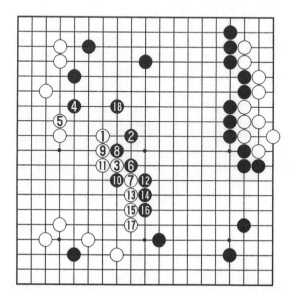

習題 9　失敗圖

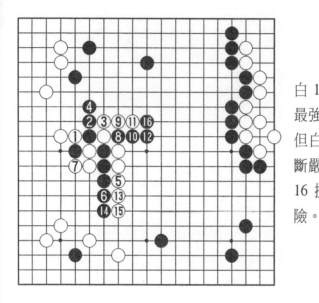

習題9 變化圖1

變化圖1：
白1、3打壓是
最強硬的下法，
但白7補時黑8
斷嚴厲，弈至黑
16拐，白棋危
險。

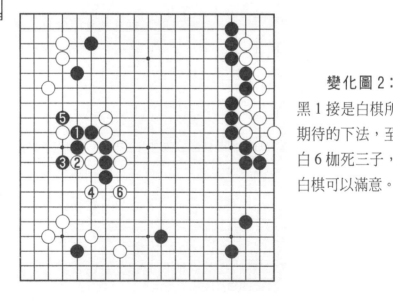

習題9 變化圖2

變化圖2：
黑1接是白棋所
期待的下法，至
白6枷死三子，
白棋可以滿意。

習題 10 解

正解圖：黑1搭住，白2必渡，黑3夾，白棋沒有機會。

習題 10　正解圖

失敗圖：黑1擠不好，白2長必死反擊，黑11夾形成打劫，至21轉換。

白 22、24是後續手段，本來黑佔優勢的棋，下成這樣混亂完全沒有必要。

習題 10　失敗圖

⑱ = △　　　　㉘㉞ = ㉒
㉙ = □　　　　㉛ = ㉕

圍棋故事

圍棋與詩（下）

這首七言律詩，寫於乾隆八年作者八十二歲的時候。這一年，和他在博山相處 19 年的門生仲是保死了，而他雙目失明也已經 10 年。晚年的遭遇儘管這樣不幸，但他並沒有忘懷現實，依然要「爭」，要「鳴」。他以含蓄的筆法，反映了當時的天災人禍，表現了他對殘酷現實的不滿和對碌碌庸人的嘲諷。

明朝學士解縉（1369～1415），江西吉水人。他自幼才思敏捷，聰慧過人，尤善即興賦詩答對，他的不幸遭遇相傳便是因為一首圍棋詩。

解縉永樂初任翰林學士時，主持編修《永樂大典》，受到明成祖朱棣的重視，朱棣極好弈棋，經常和一些臣僚夜以繼日地對弈，過著花天酒地、醉生夢死的生活。

據說，有一天他和幾個臣僚一邊宴筵，一邊弈棋，並擬「徹夜嬉戲之」。當半夜時，忽然，明成祖「雅興」大發，便要人將解縉找來賦詩助興。解縉早就不滿明成祖如此沉溺於弈棋，不關心百姓的疾苦，他被人從睡夢中找來，見又是這般情況的時候，自然很不滿意。所以待明成祖讓他以《觀弈棋》為題賦詩，並要把圍棋所有的別名都嵌在詩中時，他便不假思索地揮毫寫道：

雞鴨烏鷺玉楸枰，君臣黑白競輸贏。

爛柯歲月刀兵見，方圓世界淚皆凝。

河洛千條待整治，吳圖萬里需修容。

何必手談國家事,忘憂坐隱到天明。

此詩寫成後,大大激怒了明成祖及其親信們。不過,他們怕引起世人更大的不滿,並未立即加罪於解縉,而是幾個月後以「泄禁中語」、「廷試讀卷不公」的罪名將其貶到廣西。後來,解縉在北京的獄中被殺,結束了他坎坷的一生。

圍棋與詩有不解之緣,棋手與詩人也是心性相通。藤澤秀行先生曾說過:「棋盤上的爭鬥,說穿了不過是人性的較量。」這裏道出了圍棋「武」的一面,即圍棋是一種意志與技藝的較量。而圍棋還有「文」的一面:一種藝術的創造,展示著人的智慧與才情。如果把充滿文化底蘊與智慧火花的棋譜比作一首詩,那麼眾多的圍棋大師就是在一方小小棋枰上創作出無數傑作的詩人。棋手之間棋風的差異一如詩人風格的不同。而大棋士的棋風與著名的大詩人之間,共通之處甚至可以為彼此代言。

圍棋和詩一樣,是充滿個性的藝術。眾多的棋手因為彼此的性情、愛好、追求不同導致了棋風的迥異。這些不同風格的棋手以其鮮明的個性為圍棋殿堂增添了無限的魅力,正如各具特色的詩人豐富了詩歌的寶庫。

屈原為詩之泰斗,為詩歌創作的一個豐碑,他熱烈而執著地追求理想,大膽馳聘想像,開闢了前無古人的詩歌意境。尤其是他「路漫漫其修遠分,吾將上下而求索」的探索精神,更是為人敬仰與稱頌;在強手如林的圍棋世界裏,吳清源堪稱是一代宗師:年輕時的吳清源以輝煌戰績所向披靡,創立的新佈局打破了舊的傳說,給古老的圍棋注入了新鮮的血液。吳清源棋風行雲流水,收放自如,創一代新風,成一世師表。引退之後,吳清源先生積畢生心血創立的21

世紀圍棋，濃縮其棋壇征戰心得，總結一生奮鬥的感悟，其求索不倦的精神正與屈原息息相通。

「李白鬥酒詩百篇，長安市上酒家眠。天子呼來不上船，自稱臣是酒中仙」。李白詩思飄為逸，才華過人。其行為雖放蕩不羈，但終為詩中仙人；秀行先生棋風奔放華麗，多奇思妙想，而且也是好酒之人，年輕時亦曾縱情任性，所以，稱藤澤秀行為弈壇太白可謂當之無愧。

與浪漫主義詩人不同，杜甫的詩工穩沉鬱，初看雖無華麗詩風那樣賞心悅目，但其內蘊深厚，耐人尋味；李昌鎬雖為一翩翩少年，但棋風沉著異常，有少年姜太公之美譽。對局中，李昌鎬的招法是步步為營，穩步推進，完全是一個現實主義者，其樸實的風格真與杜甫如出一轍。

李賀聰敏早慧，以遠大自期，其詩作想像奇譎，辭采詭麗，變幻繽紛，獨樹一幟。其詩句「斜山柏風雨如嘯，泉腳掛繩青裊裊」想像奇特，令人叫絕；馬曉春是中國當今棋壇罕見的奇才，棋盤上每多妙手佳作，讓人嘆服。惜乎馬曉春雖才高八斗，但近來狀態低迷，似有淡出棋壇之相，讓人不免憂慮這位棋壇鬼才能否走出低谷，捲土重來。

蘇軾風格豪邁豁達，意趣橫生，一曲「大江東去」為天下傾倒；武宮先生的宇宙流有口皆碑，其宏偉的氣魄，奔放的招法曾讓無數棋士仰慕稱道，其大模樣戰法如大江東去，浩浩蕩蕩。論棋風個性鮮明，風格豪邁，以盤上蘇軾相贈可說是名至實歸。

其實，天下大棋士燦若星辰，個性獨特者不勝枚舉。圍棋與詩同為文化內涵豐富的藝術，也許棋手與詩人這種風格上的相近，正是這兩大藝術之間多相通相似之處的體現。

　　綜觀古今，圍棋與詩一直如影隨形，互為表裡。小小棋盤通過詩句的濃縮與放大，簡直就是一面可以體察世間萬物的魔鏡。

《圍棋銘》

李　尤

詩人幽憶，感物則思。

志之空閒，玩弄遊意。

局爲憲矩，棋法陰陽。

道人經緯，方錯列張。

第 4 課
在排局中參透棋的奧妙

所謂排局，就是人為設計的棋勢。這些棋往往構思巧妙，引人入勝。棋勢就棋形而言，有對稱和非對稱兩部分。

例題 1

本題出自日本的《圍棋發陽論》。白先行，怎樣征死下邊的五個黑子？

例題 1

正解圖：白
1 從這邊打，開
始了征殺過程，
由於全局對稱的
圖形，以下至
129 手，黑棋被
吃。盤面上形成
新的對稱圖形。

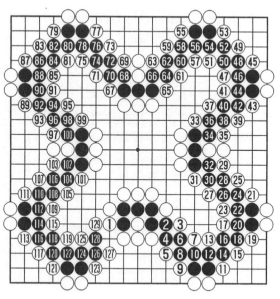

例1　正解圖

例題 2

　棋盤上星星
點點，看似雜亂
無章，實則內外
有序。白先行，
怎樣把牢籠中的
兩個白△子救
出？

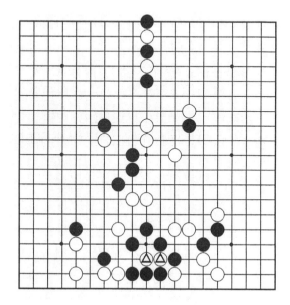

例題 2

正解圖：白從 1 位斷打動手，經過漫長的征子，至 65 止，把黑一網打盡，棋形卻成了一幅對稱的圖案。

例2　正解圖

例題 3

本題選自明譜《秋仙遺譜》，構思巧妙，棋形對稱，鬼斧神工。黑先行，怎樣把中間的五個黑子救出。

例題 3

正解圖：黑
1 頂絕妙，白 2
拐，至 14 後黑
15 再頂。黑 29
殺手，白 30 沖，
以下至 39，左右
逢源。

例3　正解圖

變化圖：白
2 如朝上拐出，
黑 3、5 先手
後，再於 7 位打
出，白 12 擋，
黑 13 以下把白
征死。

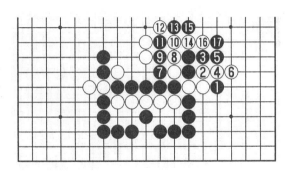

例3　變化圖

例題 4

本題選自宋
譜《忘憂清樂
集》。這是北宋
時期宋太宗御制
第一題。白先
行，怎樣把五個
白子救出。

例題 4

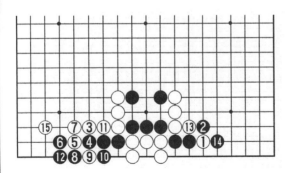

例4　正解圖

正解圖：白1頂好手，黑2如扳，白3跳是手筋，以下至15，黑幾子被殺。

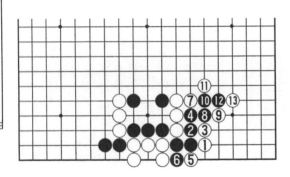

例4′　變化圖

變化圖：黑2如拐出，白3貼，再於5位扳是好手，黑6阻渡，白7以下把黑征死。

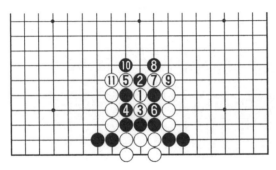

例4　失敗圖

⓬ = ①

失敗圖：白1挖看似手筋，但黑有8、10救急手段，黑12接有驚無險。

例題 5

本題選自元代《玄玄棋經》。白先行，怎樣起死回生？

例題 5

正解圖 1：

白 1、3 妙手，黑 6、8 必然沖斷，以下至 16 為雙活。白 17 撲——

例 5 正解圖 1

正解圖 2：

戰火轉向右下角，白 23 夾妙，接著 25 又是手筋，至白 33 時，白方已使黑三子無法接回而活棋。

例 5 正解圖 2

圍棋送佛歸殿——從業餘五段到業餘六段的躍進

例題 6

例題 6

古代珍瓏創作之一。為宋以前作品，載於宋代《忘憂清樂集》，名為「千層寶閣勢」，白先行，怎樣把左下角的三個黑子殺死？

例 6　正解圖

⑯ = ③

正解圖：白1 夾後，白3、5 是緊湊的好手。當黑 10 提後，白 11 一路尖是妙手，以黑的亡於逃命，至 101 止，黑命歸黃泉。

例題 7

此題為日本古代珍瓏代表作。相傳出於13世紀日本名家日蓮上人之手，曾被《坐隱談叢》刊載，名為「十厄勢」，黑先行，怎樣把黑棋救活？

例題 7

正解圖 1： 白 2、6 破眼殺黑。白 10 點追殺，至 14 局部成雙活。黑 25 點反撲，至白 36 做活後，黑 39、41 沖右下角，至 46 後──

例 7　正解圖 1　　④ = ②　　㉔ = ㉑

正解圖2：黑51破眼，然後黑53扳，至白64倒脫靴做活。黑65做眼，白66若執意殺棋，雙方變化至85，雙倒撲把白棋幹掉。

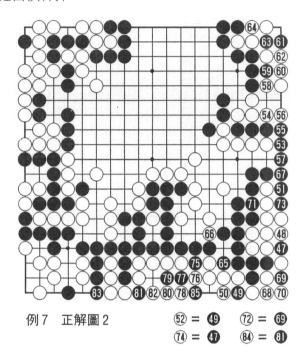

例7　正解圖2

㉜ ＝ ㊾　　㊲ ＝ ㊿

㊼ ＝ ㊼　　�84 ＝ ㉛

例題8

例題8

本題選自清代《官子譜》，白先行，怎樣把黑棋殺死？

正解圖：白
3、5 兩尖絕
妙，即使黑棋走
a 位成雙活，上
邊黑棋也是死
棋。

例8　正解圖

失敗圖：白
3 飛是錯棋，黑
4、6 出擊，至
12 白失敗。

例8　失敗圖

例題 9

本題選自清
代《官子譜》，
白先行，怎樣把
黑棋殺死？

例題 9

例9　正解圖

正解圖：白1立後，白3夾手筋，至13一錘定音。

例9　失敗圖

失敗圖：白若在9位打是壞棋，以下至11成劫，白失敗。

例題10

例題 10

本題選自清代《官子譜》。白先行，怎樣殺死黑棋？

正解圖：白1跳手筋，黑2是最佳應對，白3破黑右邊一眼，黑6、8做劫。

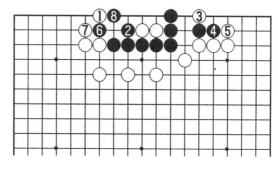

例10　正解圖

失敗圖：白1只顧破右邊一眼，而忽視了黑可在左邊2、4扳立而活。

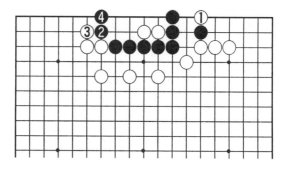

例10　失敗圖

習題1

本題選自元代《玄玄棋經》，名叫「高祖困滎陽」。白先行，白大隊人馬怎樣做活？

習題1

習題 2

習題 2

本題選自元代《玄玄棋經》，名叫「平沙落雁」。白先行，怎樣在角上尋找破洞？

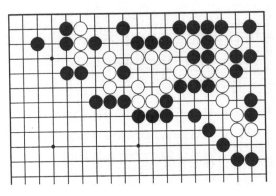

習題 3

習題 3

本題選自元代《玄玄棋經》，名叫「精義入神」。白先行，怎樣做活？

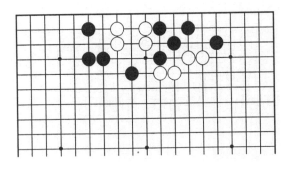

習題 4

習題 4

本題選自清代《官子譜》。白先行，能否解救出邊上四子？

習題 5

本題選自清代《官子譜》。白先行，怎樣攻殺黑棋？

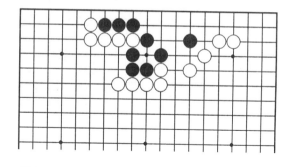

習題 5

習題 6

本題選自清代《官子譜》。白先行，怎樣左右聯絡？

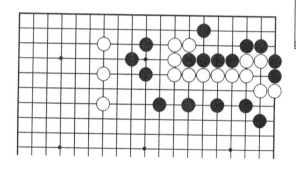

習題 6

習題 7

本題選自清代《官子譜》。白先行，怎樣殺死黑棋？

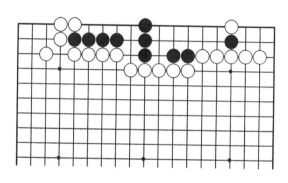

習題 7

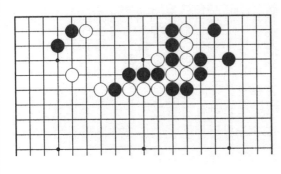

習題 8

習題 8

本題選自清代《官子譜》。白先行，怎樣殺死上邊幾個黑子？

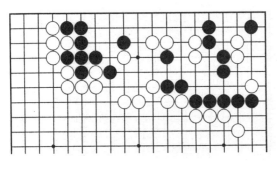

習題 9

習題 9

本題選自清代《官子譜》。白先行，如何剿殺黑左邊一塊棋？

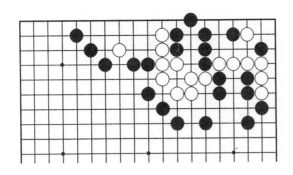

習題 10

習題 10

本題選自清代《官子譜》。白先行，白如何把兩塊都做活？

習題 11

本題選自清代《官子譜》。白先行,怎樣做活?

習題 11

習題 12

本題選自清代《官子譜》。白先行,怎樣殺死黑棋?

習題 12

習題 13

本題選自清代《官子譜》。白先行,這條超級大龍如何謀生?

習題 13

習題 14

習題 14

本題選自清代《官子譜》。白先行，怎樣在對殺中取勝？

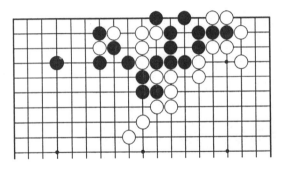

習題 15

習題 15

本題選自清代《官子譜》。白先行，怎樣在對殺中脫身？

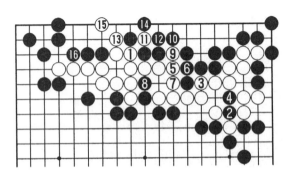

習題 1　正解圖 1

習題 1 解

正解圖 1：白 1 至 9 做準備工作。然後白 11 斷打，以下至黑 16 後——

正解圖 2：
白 17 以下先緊
氣，白 25 先斷
後，再於 27 位
斷是次序，至 33
形成雙倒撲。

習題 1　正解圖 2　　　㉔ = ⑲

習題 2 解

正解圖：白
1 點是韻味十足
的 手 筋，黑 2
接，以下緊氣至
8 後，白 9 妙
手，至 11 已然
成劫爭。

習題 2　正解圖　　　⑧ = ⑤

變化圖：黑
2 如頂，白 7 以
下緊氣後，白
9、11 是好手，
黑被殺。

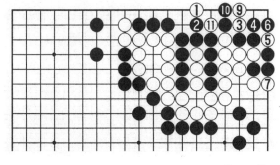

習題 2　變化圖　　　⑧ = ⑤

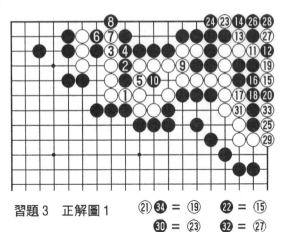

習題 3　正解圖 1

㉑ ㉞ ＝ ⑲　　㉒ ＝ ⑮
㉚ ＝ ㉓　　㉜ ＝ ㉗

習題 3 解

正解圖 1：

白 1 至 14 是次序，白 15 點妙手，以下至 34 緊氣後——

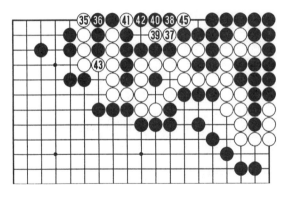

習題 3　正解圖 2

㊹ ＝ ㊶

正解圖 2：

白 35 開闢新的戰場，以下的進程為雙方必然的應接，白 45 雙倒撲，一切在預料之中。

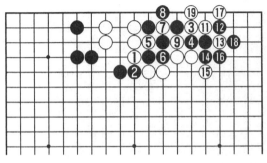

習題 4　正解圖

❿ ＝ ⑦

習題 4 解

正解圖：白 1 到黑 6 為必然應接，黑 8 不讓白活，以下至 19 為劫。

變化圖：白若在1位打，黑2打，白3提，仍為劫爭。

習題4 變化圖　　　　　❿ = ⑦

失敗圖：白打在1位，被黑2、4先動手，白不行。

習題4 失敗圖

習題 5 解

正解圖：白1點急所，黑2是最佳防守，白3擠絕妙，黑4、6只能走打劫活。

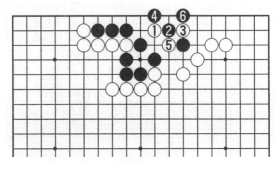

習題5 正解圖

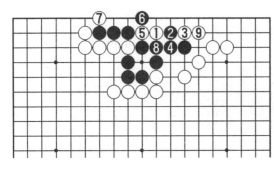

習題 5　變化圖

變化圖：黑4如接，白5、7是次序，至9退，黑為死棋，更壞。

習題 6 解

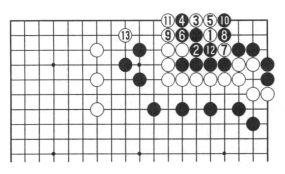

習題 6　正解圖

正解圖：白1是銳利的攻擊手段，白7斷後，有9、11先手，至13聯絡。

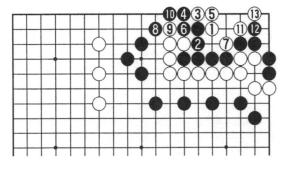

習題 6　變化圖

變化圖：黑8如渡，白9沖後，接著11、13兩手，白取角部，黑損失更大。

習題7解

正解圖：白1沖，3點，即可奪去黑棋眼位。黑4時，白5夾，至9黑無法做出兩眼而死。

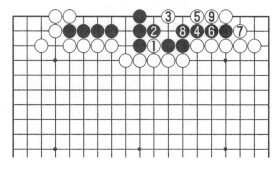

習題7　正解圖

變化圖：黑4若立，白5挖，至10後，再於11位爬，以下至15，黑仍被殺死。

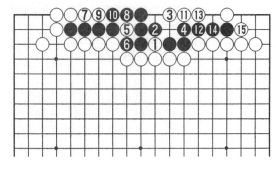

習題7　變化圖

習題8解

正解圖：白1是必然的進行，至10後，白11空枷絕妙，後有15打而殺死黑棋。

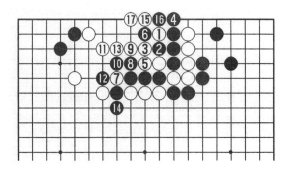

習題8　正解圖

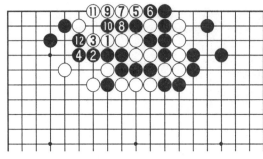

習題 8 失敗圖

失敗圖：白 1 打不好，走下至 12 打時，白走向失敗。

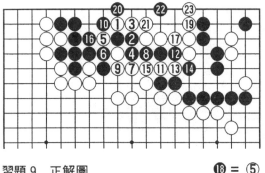

習題 9 正解圖 ⑱ ＝ ⑤

習題 9 解

正解圖：白 1 夾是急所，黑 2 以下沖出，黑 10 打通，白 11 挖，以下至 23，對殺黑氣不夠。

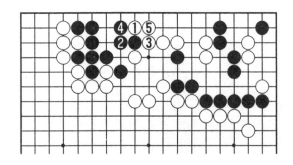

習題 9 變化圖

變化圖：黑 2 退，白 3 頂，以下至 5，黑仍死。

習題 10 解

正解圖：白
1 點是兼顧兩者
的妙手，黑 2 保
自身，白 3 跳下
已活，白 11 後這
塊棋也活。

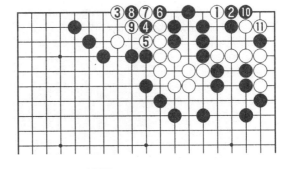

習題 10　正解圖

變化圖：黑
若在 1 位攻白
角，白 2 黑 3
打，白 4 反打，
黑不行。

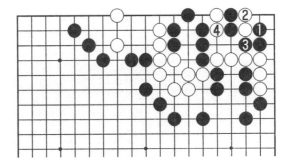

習題 10　變化圖

習題 11 解

正解圖：白
3 夾時，黑 4 冷
靜，白 7 飛是好
手，以下至 14 成
劫，這是白最好
的結果。

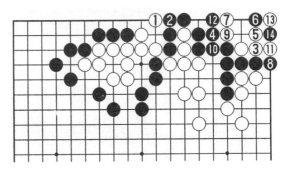

習題 11　正解圖

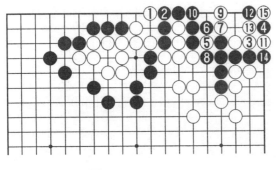

習題 11　變化圖

變化圖：黑 4 點不好，白有 5、7 的手筋，黑 10 接後，白 11 再擋，以下至 15，白成先手劫，黑不滿。

習題 12 解

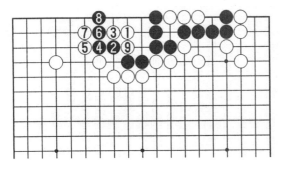

習題 12　正解圖

正解圖：白 1 點占得要點，黑 2 尖，白 3 爬，以下至 9，黑被吃。

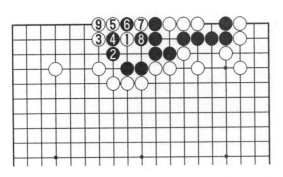

習題 12　失敗圖　　　⑩ ＝ ❻

失敗圖：白 3 跳不好，黑 4、6 後，黑劫活，白失敗。

習題 13 解

正解圖：白 1 是做活的巧手，黑 2 為最強應手，以下至 7 成打劫活。

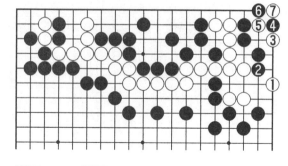

習題 13 正解圖

變化圖：黑 2、4 做眼，至 5 白有一眼後，再於 11、13 做眼，黑 16 破眼，但白 21 妙手，至 27 黑不行。

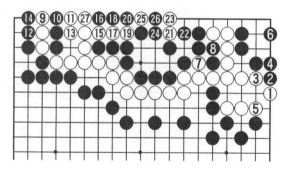

習題 13 變化圖

習題 14 解

正解圖：白 1 點是破眼急，之後白 5 扳為巧手，黑成淨死。

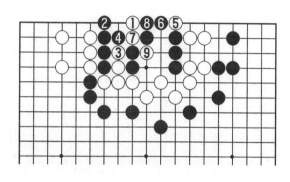

習題 14 正解圖

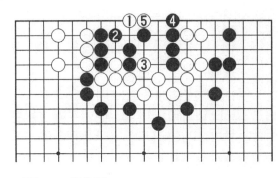

習題 14　變化圖

變化圖：黑如2位應，白3則是要點，黑4白5，黑仍無法做活。

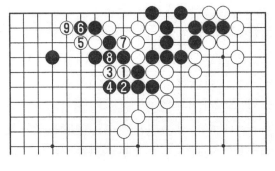

習題 15　正解圖

習題 15 解

正解圖：白1先斷好，黑2、4後，白5長出，以下至9白做活，而黑死。

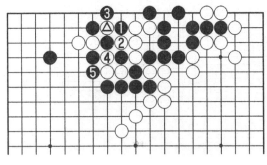

習題 15　變化圖　　　　　　⑥＝△

變化圖：黑若在1位打，白2擠打，黑3提，以下至6成劫爭。

失敗圖：白 1 先打不好，白 3 斷時，關鍵黑 6 可以征，白 7 長，黑 8 抵抗，白失敗。

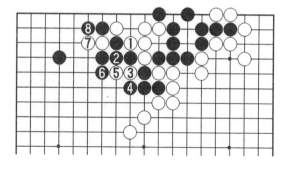

習題 15　失敗圖

圍棋故事

圍棋與兵法（上）

　　圍棋對弈的形式，同兩軍作戰有很多相似之處；兵法上的很多思想都可以在圍棋上得到體現；因此，有人說圍棋就是模擬戰爭和練習兵法的遊戲，正如東漢桓譚在《新論》中所說：「世有圍棋之戲，或言是兵法之類也。」

　　《孫子兵法》作者是戰國時期的孫武（根據 1972 年山東漢墓的出土資料，確認了作者是孫武）。《孫子兵法》其內容由十三篇文章組成。該書是世界上最早的軍事理論書籍，被後人稱為兵學聖典，其內容博大精深，思想深奧遠長，邏輯縝密嚴謹，所論述的軍事思想影響至今。

　　北宋人張擬，把兵法的思想用在圍棋上，寫成一套完整的棋經，其內容和體裁都模仿《孫子兵法》，也分為十三篇，詳細地闡述了圍棋的棋理和下法，是古代圍棋的重要理論著作。這本書對後代的圍棋理論產生了很大的影響。我們

現在看一下其中的《合戰篇》，這篇文章在《西遊記》第十回中，改稱為《爛柯經》──

博弈之道，貴乎謹嚴。高者在腹，下者在邊，中者占角，此棋家之常法。法曰：寧輸數子，勿失一先。有先而後，有後而先。擊左則視右，攻後則瞻前。兩生勿斷，皆活勿連。闊不可太疏，密不可太促。與其戀子以求生，不若棄子而取勢，與其無事而強行，不若因之而自補。彼眾我寡，先謀其生。我眾彼寡，務張其勢。善勝者不爭，善陣者不戰。善戰者不敗，善敗者不亂。夫棋始以正合，終以奇勝。必也，四顧其地，牢不可破，方可出人不意，掩人不備。凡敵無事而自補者，有侵襲之意也。棄小而不就者，有圖大之心也。隨手而下者，無謀之人也。不思而應者，取敗之道也。詩云：「惴惴小心，如臨於谷。」

《尹文子》

尹 文

以智力求者，譬如奕棋，進退取與，攻劫收放，在我者也。

第 5 課
李昌鎬棋藝風格研究

　　自 1992 年韓國 17 歲的天才李昌鎬奪冠東洋證券杯以來，已獲得了 17 個世界個人賽冠軍，令數代強豪折腰，對於每一個立志成就霸業的棋士來說，李昌鎬的存在，就像太平洋海戰中所羅門群島那條埋葬盟軍戰艦的「鐵底海峽」，每與之對壘，就要直面洶湧的激流、無盡的深淵。

一、李昌鎬強大的秘密

　　在英才輩出的圍棋史中，李昌鎬是百年難遇的天才，究竟是什麼賦予他如此強盛的圍棋生命力呢？

1. 均衡神算

　　在入段之前曹薰鉉就驚奇地發現他的計算力不在自己之下，常在中盤以超強的計算來彌補佈局的不足，在後半盤則以精確的算路控制局面，這兩種風格相輔相成使之能從容應付不同的棋路。

　　這是韓國第 38 屆王位戰決賽第 5 局，前 4 局與李世石 2 比 2 戰平。李世石是個才華出眾、孤傲氣銳的快刀浪子，行棋中隨處迸發著天才奇想的靈光，並且始終貫穿著一種脅迫的威壓。

　　圖 1：黑 1 斷挑戰，白 2、4 取角，這出乎李世石意料之外。

黑　李世石　　白　李昌鎬

㉓ = ⑥

圖 1

黑 5 刁鑽，白 6、8 防守，經過幾個回合的較量，李昌鎬以精確的算路壓倒對手，至 34 沖，黑防線潰敗。

江鑄久九段說：「李昌鎬的強大就在於他總比別人早一步抓住圍棋的本質。」由於揉入了韓國圍棋的實戰性，李昌鎬的棋中看不到華麗傳神的光芒，他從不刻意地去倚重厚味或實地，雖將棋下得很厚，卻能保持實地的均衡。他所追求的就是足以制敵於非命的那 1、2 目，這種注重綜合實力的棋無疑是最可怕的。

再看李昌鎬計算之深的戰例。對手是王立誠九段。王立誠大器晚成，是位剛力無雙的攻擊型棋手，棋風雄渾厚重，善亂戰，算路和殺力強大，且兼備防禦能力。

圖 2：白 1 斷挑起戰鬥，黑 2 夾，計算深遠，悄然引

黑　李昌鎬　　白　王立誠

圖2

征，白3應後，黑4打出，以下至17是必然的變化，黑18
打，黑征子有利，實戰至白23，黑輕輕化解了白的攻勢。

　　再看李昌鎬棋風樸實的戰例。這是第5屆春蘭杯八強
戰，李昌鎬執黑對常昊。常昊的棋風大氣磅礴，尤以大局和
厚重見長，能合理地掌握地與勢的平衡。

　　圖3：黑1、3看似俗手，卻是局部的最佳定型。黑5
點，白6後，黑7飛緊湊，白8只好擋住，回頭再看因為有
1、3兩子，白棋封住中央已經價值不大。

　　這就是李昌鎬強的地方，看上去招法很平常，別人根本
不會去考慮的著點，他卻以洞若觀火的敏銳發覺其中的妙
機。如果別人這麼下，可能沒有體會，但對局者有自己的判
斷和感覺，便能因李昌鎬的著法引起強烈的共鳴。這或許是

黑　李昌鎬　　白　常昊

圖3

李昌鎬為何在大賽中總能贏棋的原因。

再看李昌鎬厚的例子。

這是韓國第46屆國手戰，對手是新銳棋士趙漢乘五段，他在韓國各種棋戰中已經19連勝，正春風得意，拍馬來到李昌鎬帳前叫陣。

圖4：李昌鎬走白1長，這一手多凝重啊！然而在此局面下卻光芒四射。

白3和黑4交換後可以脫先搶佔5，實地極大的一手就是托白1的福，這時候黑棋在下邊沒有明顯的好點，顯得困惑。

圖5：黑1立刻打入看似嚴厲，但白2以下只需簡單出頭，黑棋這一串子面對白△的鐵頭顯得毫無意義！

黑 趙漢乘　　白 李昌鎬

圖 4

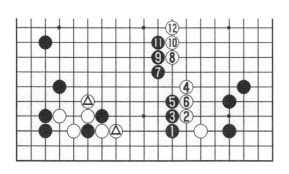

圖 5

2. 局部感覺異常敏銳

兵法云：兩強相遇勇者勝，兩勇相遇智者勝，兩智相遇
機者勝。李昌鎬對勝負「機」的把握在棋界孤絕無二。他的

外表雖給人一種愚鈍感,但在靜默木然的神態背後卻隱藏著利刃般敏銳的嗅覺,以卓然的棋感把握勝負的脈絡,對關鍵處的各種手段有著非凡的洞察力。

在韓國第 9 屆 LG 精油杯決賽中對朴永訓。朴永訓在 2004 年中連取三星杯亞軍和富士通杯冠軍,已經成為韓國的超一流高手。

圖 6:黑 3 托試應手,白 4 內扳,黑 9 以下棄子好判斷,中央黑棋頓時出現了成空的潛力。

黑在上邊作戰中,李昌鎬再度弈出棄子好手,黑 19 尖是不易察覺的急所,白 20 扳,黑 21 再度施出棄子妙技,至 31、33 合圍中央,已處於明顯優勢。從本局看,朴永訓在境界上與李昌鎬有一定的差距。

黑　李昌鎬　　白　朴永訓

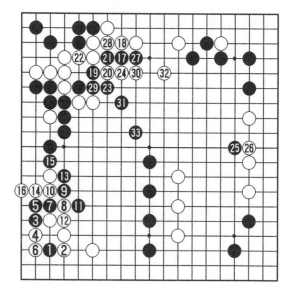

圖 6

圍棋高手是天才＋靈感＋勤奮的結合體。圍棋需要靈感的地方，單憑計算是無法下出來的。李昌鎬騰挪戰例，對手是羽根直樹九段，此君是日本第一人棋聖，棋風大膽鮮烈明快，是日本棋界寄予厚望的新星。

圖7：黑1二路潛入破空，白2頂，黑3、5騰挪，作戰空間很廣，黑13、17更是點睛之作！黑棋的手法令人眼花撩亂，但細細品味，卻天衣無縫，毫無破綻。這套組合拳，打得羽根直樹只有招架之功，毫無還手之力。

黑　李昌鎬　　白　羽根直樹

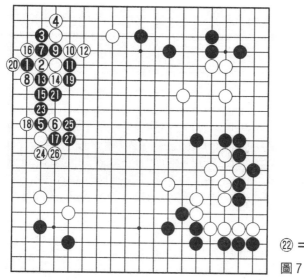

㉒＝❶

圖7

3. 官子天下一品

1992年，在與李昌鎬爭奪東洋證券杯失利後，林海峰九段感歎：「只有小林光一的官子才能與李昌鎬抗衡」，隨

著日後的成長，李昌鎬的官子功夫突飛猛進，成為其擊敗眾多強豪的獨門絕技。儘管當今棋界不乏收束高手，但無人可及李昌鎬既準又快，如果是平穩局面往往在剛進入後半盤就將全局官子的順序大小全部算清，在複雜官子收束中保持清醒的頭腦，對「領先多少、落後多少、應該下哪裡」洞若觀火。

馬曉春曾是中國圍棋的勝負神祇，與其出神入化的技藝相比，馬曉春「諸葛遺風，雲長傲骨」的稟性更能突出一個獨霸的時代主題。然而他在與李昌鎬爭奪天下失利後迅速衰落，其中有很多棋都是輸在官子中。

圖8：黑1「打將」。白4扳下，體現了李昌鎬有著動物本能般敏銳的勝負感，以下至17轉換是精彩而必然

黑　馬曉春　　白　李昌鎬

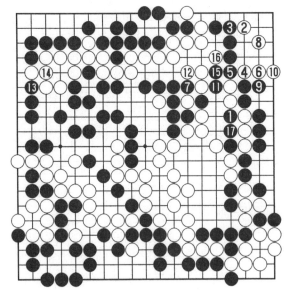

圖8

的——儘管黑方自尋煩惱。黑損兩目棋左右，最後馬曉春以半目惜敗，自信心再次受挫。

4. 殺棋彈無虛發

李昌鎬棋風穩健，但他若要動起殺心恐怕難以抵擋，因為一個穩健型殺手的計畫更縝密、周全。據統計，在李昌鎬的殺棋中，很少因殺棋漏算而崩局的，這比那些有「劊子手」、「天煞星」之稱的殺手更令人恐怖！這是泰達杯快棋賽，30 秒一著棋，對手是孔傑。

圖 9：白 1 跳，黑 2、4 沖斷，快如閃電，白 9 抵抗，黑 10、12 痛下殺手。

對於李昌鎬這樣少見的硬殺下法，孔傑準備不足，白

黑 李昌鎬　　白 孔傑

圖 9

13 至 19 做眼後，白 21 擋，李昌鎬毫不猶豫地拍下黑 22——結果至 32，白差一氣被殺！

研究室頓時陷入了沉寂，比賽才剛剛開始 20 分鐘，棋就這麼快地結束了，足見李昌鎬的威名。

5. 穩定的心理素質

圍棋是漫長的競爭，一局棋的進程中局勢的變化會或多或少地影響棋手水準的發揮，如劣勢下的心態，對意外的應變力和承受力等，一般棋手在遭受重擊後會失去求勝的信心，而李昌鎬則有著更穩定更優越的心理條件，能夠減少失誤率，即使出現誤算也不會輕易失去反敗為勝的信心。

三國擂臺賽雖然是團體實力較量，但最終的勝利更依賴於頂尖棋士的銳利以及個體力量所凝聚成的穿透力。李昌鎬連續 11 次參加擂臺賽，並在 5 次擂主決戰中無一敗績。尤其在四次農心杯中曾三度以一敵二最終階段 7 戰 7 勝。

在 2004 年底第 6 屆三國擂臺賽，韓國先鋒，陣前大將相繼敗陣，李昌鎬又受命於危難，以一敵五，11 月 29 日，羅洗河終究未能擋住「孤膽英雄」李昌鎬，結果李昌鎬輕鬆獲勝。

圖 10：黑 1 斷，牽引白殺黑大塊，白 6、8 環環相扣，抽絲剝繭一般，將優勢步步擴大，看得觀者目瞪口呆。

隨著羅洗河的出局，目前中日還有四員大將攻擂，是李昌鎬續寫「不敗金身」傳奇故事，還是中日高手打敗石佛，人們拭目以待！

黑　羅洗河　　白　李昌鎬

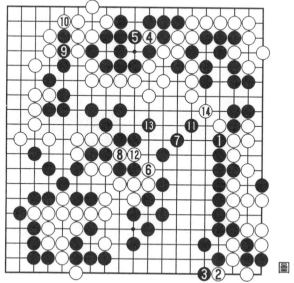

圖10

二、尋求擊敗李昌鎬之策

李昌鎬的棋有許多卓越之處，但他也有弱點，小林光一九段曾引用「木桶理論」，以木桶盛水來衡量實力高低，認為棋手的水準是由最短的那根木條決定的，那麼，李昌鎬的棋中那根最短的木條是什麼呢？

1. 並非無懈可擊的心理防線

從李昌鎬輸過的棋來分析，他對三種類型的棋手心理會產生波動，影響水準發揮。

a. **氣盛型**。如依田紀基，李昌鎬很不適應他那種虎視耽耽、咄咄逼人的銳氣，曾一氣輸掉六、七局，韓國有記者

戲稱，依田的棋打在棋盤上，李昌鎬的心都在顫抖，這種以氣勢打棋是依田對付李昌鎬的盤外高著。

當然，依田的棋均衡性強，行棋厚實，強壯的體格及血氣方剛的氣勢酷似日本前輩棋手藤澤朋齋九段，與之交鋒如與勢大力沉的大鋼刀作戰。這是第 17 屆富士通八強戰的片斷。

圖 11：黑 1 跳平凡，白 2、4 是簡明好手，黑 5 至 11 令人吃驚，黑不僅形重，並且付出了角部失利的極大代價！況且落了後手。

盤上的戰爭，常常會因幾目棋的利益而起。但在這裏，李昌鎬展示的技法卻如此的與眾不同，最終依田贏得了這場引人注目的比賽。

黑　李昌鎬　　白　依田紀基

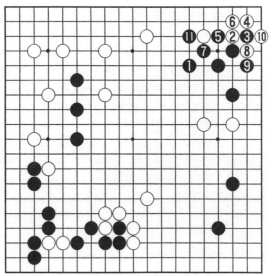

圖 11

b. 極端的力戰派。如李世石、崔哲瀚、芮乃偉,有時李昌鎬在他們捨生忘死、不遺餘力狂攻的霸道棋風帶動下,很難保持固有的冷靜心態而被捲入亂戰。

這是第 47 屆國手戰決賽第一局的中盤片斷。

圖12:白1靠衝鋒陷陣!黑4太穩,白5斷,以下至8轉換,白方不僅自然解決了白△兩子安全,甚至還瞄著左上黑棋大龍!

顯然,在近身肉搏中,李昌鎬被迫應戰。

這是韓國第5屆LG精油杯半決賽對局,由於兩位主人公特殊的淵源關係,使之成為世界棋壇關注的焦點。

黑 李昌鎬　　白 崔哲瀚

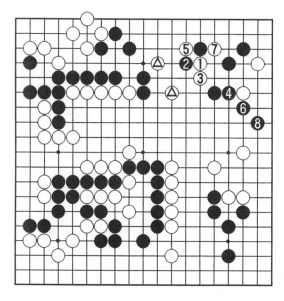

圖12

圖13：白1長，芮乃偉在黑棋鐵角的地方弄出棋來。黑2扳，白3打，黑4馬上開劫有失冷靜，這與李昌鎬風格相去甚遠，實戰至25，白棋局面反超黑棋。

上次在國手戰與芮乃偉爭奪挑戰權的前一天，李昌鎬專門離家到郊外垂釣散心，結果回家時遇上堵車，很晚才回到家裏，結果影響了他第二天的比賽。因為對手是女棋手，他絕不能輸的壓力，反而使他失去了平常心。

c. 棋風相近的晚輩。如周鶴洋、胡耀宇，儘管在棋界登頂以來，李昌鎬一直與「對手缺乏症」相伴，但只要與當今的頂尖棋手對決，無論勝率多高李昌鎬都會保持平常心態嚴陣以待，以至於很多高手在他手下永不得翻身。

黑　李昌鎬　　白　芮乃偉

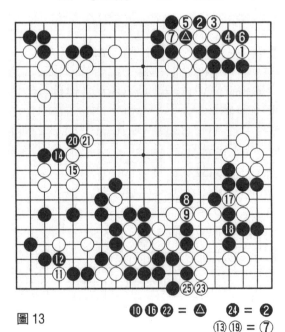

圖13

⑩⑯㉒ ＝ △　　㉔ ＝ ❷

⑬⑲ ＝ ⑦

　　不過李昌鎬一旦和名頭不響卻又與自己棋風相近的年輕選手交鋒，心理就會產生負擔。這是中國小將謝赫半目降佛的片斷。

　　圖14：黑1擋，正確！謝赫將要施展妙手。

　　白10撞緊氣後，黑奕出27撲、29尖的妙手，白空裏要補兩手棋，黑憑空便宜1目。儘管後面出現了波折，但最後勝利女神向謝赫微笑。

　　實際上，對李昌鎬的每盤棋，都只有一個機會，也許是攻，也許是守，當再次交手時則還有另一個機會，但第三次交手基本上就無所適從，不知道是攻還是守了。輪到被李昌鎬熟悉了，那他「殺熟」可是手到擒來。

黑　謝赫　　白　李昌鎬

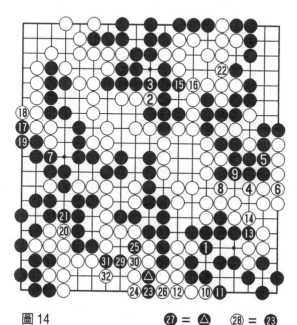

圖14　　　　　　　27 = △　　28 = 23

2. 避其長

a. 既然在實戰中很難找到李昌鎬明顯的弱點，這就要求與之對決時要儘量將棋的流向導向其不太擅長的格局。比如，李昌鎬對付模樣棋有極高的水準，他不輕易下模樣棋，他總是在對手模樣即將完成的那個最脆弱的時間點去破壞，將之消滅在雛形，造成對手實地不足。這是 2004 年 6 月 13 日進行的泰達杯決賽，李昌鎬成功破壞黑模樣的戰例。

圖 15：依田開局下出了很少下的大模樣，李昌鎬白 2 雄踞天元，黑 3 是華麗的，白 4 以下一邊搶佔邊角實地，一邊從容不迫地治孤，顯得胸有成竹，最後導致黑實空不夠而落敗。

黑　依田紀　　白　李昌鎬

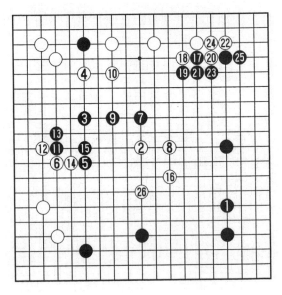

圖 15

所以與李昌鎬下模樣棋是下下之策。

b. 避免優勢下退讓。儘管李昌鎬棋風穩健，他卻更喜歡對手穩健。由於李昌鎬佈局較為平淡，不少棋手與李昌鎬交鋒，中盤能確立一定的優勢。李昌鎬等待與忍耐的功夫世界一流，一旦過於求穩被他抓住機會，就會以出色的官子簡捷明快地運轉至終局。

在韓國曹李爭霸時代，曹薰鉉吃盡了苦頭，常常中盤優勢的棋最終卻輸掉幾目，曹薰鉉逐漸悟出克敵秘訣，近來與李昌鎬交手，他棋中「柔風」的一面少了，取而代之的是「快槍再快槍」，勝率反而提高了。

圖 16：白 1 以求一搏，黑 2 頂發動攻勢，白 11 做活後，黑 12、14 壓縮白陣，白 15 勝負手，黑 20 碰，憑藉一

黑　曹薰鉉　　白　李昌鎬

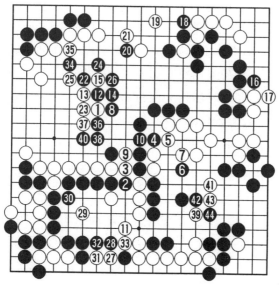

圖 16

股潮水般侵蝕的綿延之力，坐懷不亂的石佛形象，也開始動搖了。

白 39 是尋找認輸臺階。

3. 擊其短

李昌鎬行棋慎密，判斷周全，長考是他對局的一大特點，因此贏下一盤棋看起來很吃力。韓國第 29 期王位戰第三局，李昌鎬與李世石戰至勝負關鍵處，劉昌赫在研究室中發現一步很難想到的絕妙手。此手一出，李世石將必敗無疑，然而電視螢幕上卻遲遲不見李昌鎬落子，慢慢大家開始懷疑李昌鎬是否沒有察覺，就這樣大家在經過 40 分鐘的漫長煎熬後才等到李昌鎬落下決定勝負的這一手。

雖然這體現了李昌鎬行棋的嚴謹，但在現代短時限的圍棋比賽中，長考並不是一個優點。

圖 17：黑 1 猛虎下山，白 2 攪局，黑 3 以下著著棋發如箭，直線全殲白大龍。全局僅用 149 手，李昌鎬的一步一苦吟與李世石的出手如電形成鮮明對照，李世石以速度打龜步，打破李昌鎬磐石般的精神集中力而收到奇效。

由於李昌鎬的棋極少主動挑起爭端，常給人一種戰鬥力弱的感覺，其實李昌鎬具有很強的殺力，但因其把握全局的能力更強，更崇尚穩步推進，故進攻意識弱不輕易冒險。但如果被對手取得較多的實地，他就會急於反擊，甚至倉促出手，很多棋手就是抓住他這一求穩的心理偷襲奏功的。

這是韓國第 38 屆王位戰五番勝負第 1 局，比賽時間是 2004 年 7 月 17 日，進入中盤李昌鎬優勢。

圖 18：黑 1 接緩，白 2 打，黑 3 夾時，白 4 偷襲，黑 5

黑　李世石　　白　李昌鎬

圖17

黑　李昌鎬　　白　李世石

圖18

敗著，以下至 13 後，白成功化解了黑在 a 位長出的手段，至 18 立，黑棋已經呈現敗勢。

李昌鎬計算力出類拔萃，但並不善於處理複雜局面，在複雜局面中的失誤率遠高於單純的官子爭奪。

這是韓國第 43 屆國手戰挑戰者決定戰，芮乃偉執黑對李昌鎬，開局芮乃偉纏住李昌鎬，戰鬥激烈，漫長並刺激，請看中盤的一個片斷。

圖 19：雙方在中腹展開對殺。白 1 打後，白 3 卻葬送了這盤棋，這是敗著。黑 22 在夾縫中殺開一條血路，驚險萬狀，至黑 36 有驚無險，白一片玉碎。

盤上一冷箭，刻骨十年仇！對於遺憾敗北的李昌鎬，中盤對殺有什麼玄機未發現呢？局後復盤時，一名年輕棋手提

黑　芮乃偉　　白　李昌鎬

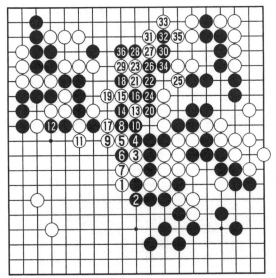

圖 19

出的高見——

圖20：白1飛是狠著，黑2只能如此，白3以下著著緊逼，至13勒住了黑棋，無法動彈。

李昌鎬恍然大悟。

如果是平穩局面，恐怕整個後半盤也不能抓住他一個漏著，但一旦進入混亂複雜的局面，他的失誤就明顯增多，因此將局面搞亂不失為破敵一策。

再欣賞李昌鎬力挽狂瀾的驚世傑作。

李昌鎬在第6屆農心杯三國擂臺賽中取得了五連勝，為韓國隊第6次捧起了農心杯冠軍。他連勝羅洗河九段、張栩九段、王磊八段、王銘琬九段、王檄五段，徑直摘冠而去。這也是李昌鎬自參加農心杯賽以來的14連勝。

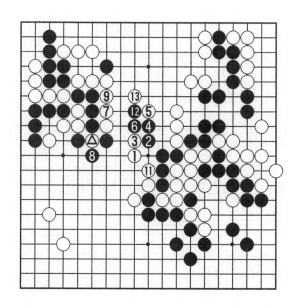

圖20 ⑩ = △

圖 21：黑 1 打，白 2 托神來之筆，黑 3 至 7 槍法已亂，實戰至 14 擠，黑已無法殺白。

白 18、20 巧手，黑棋已難抵擋，雙方變化至 33 轉換，形勢頃刻逆轉。

李昌鎬此局獲勝將他前不久的低迷一掃而空，國際比賽似乎成了他的信心之源，昔日強大無比的李昌鎬又重現江湖。

李昌鎬一局一局將奇跡進行到底。

黑　王　磊　　　白　李昌鎬

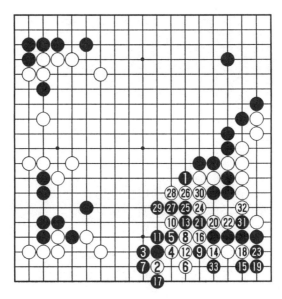

圖 21

圖 22：白 1 碰攪亂局面，黑 2 刺機敏。白 3 應，黑 4 白 5 後，黑 6 以下定型太便宜了。

黑 24 接後太厚了，全局已是大優之局。最終李昌鎬快勝。

黑　李昌鎬　　白　王檄

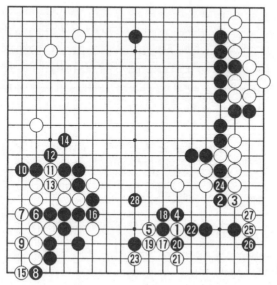

圖22

　　對待李昌鎬的連勝，中國棋界感情複雜，一言難盡，一如對待他不久前的連敗一樣。作為一位最強的對手，李昌鎬的強大於中國棋手而言是災難，但是，作為一位天才加勤奮的不世出棋才，李昌鎬已經超越了一個普通對手的內涵，他早已是執著於棋道，將圍棋視作生命的象徵，或者說，他已經抬升了圍棋精神品位。

　　在無數個癡迷於棋道，渴望由圍棋豐富人生、完美人生的後繼者那裏，李昌鎬這個名字又有著精神支柱一般的昭示意義。如果那麼天才、勤奮、完美的李昌鎬都要成為棋界中匆匆過客的話，那無數棋迷的情感又何堪以載？

　　所以，我們才如此矛盾著。希望他贏，是因為我們期待命運的公正；希望他輸，是因為我們太渴望一個個冠軍。我

們只能這麼希望著：只願李昌鎬一如既往地強大，命運一如
既往地眷顧他，而後，我們的棋手與李昌鎬平等對話，再真
正地去打敗他。只有這樣，對話才更具有意義，勝利才更加
動人。

　　第 5 屆春蘭杯，棋迷歷經了期盼、不安到失望，守著一
個待放的花蕾，望著它無助地枯萎……

　　圖 23：這是決賽的第 1 局。黑 1 跨斷，以下雙方必
然，李昌鎬在右邊挑起劫爭。劫爭的結果，黑棋斷開白六
子，但中空被白 a、b 撕開。

　　圖 24：黑 1 與白 2 交換解消連環劫，李昌鎬大失水
準，可以說百局難遇。或許他已經看清了勝負之路，但這裏

黑　李昌鎬　　白　周鶴洋

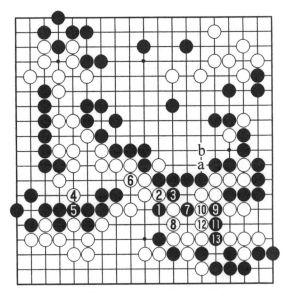

圖 23

黑 李昌鎬　　白 周鶴洋

圖 24

顯然存在誤算。以後黑 a 與白 b 交換後，白棋頑強地 c 位撲劫，引發終盤的一場大亂。

圖 25：黑 1 提劫後，白 2 擋是令李昌鎬驚訝萬分的劫材，雖然白直接與角上黑棋對殺不行，但 a 位扳先手，角上將成白棋殺黑！

白有此劫材，劫的勝負頓時顛倒，白 b 提，最終黑 c 屈服。李昌鎬鬼使神差地輸掉半目。

在因昏招丟掉第 1 局後，李昌鎬調整了狀態，穩住了陣腳。接著，漂亮地扳回一局。

圖 26：周鶴洋 1、3 有緩手的嫌疑，被白 2、4 鯨吞中央後，白棋打開了局面。黑 9 猛攻，白 10、12 好手，以下至 22，白揚長而去。

黑　李昌鎬　　白　周鶴洋

圖25

黑　周鶴洋　　白　李昌鎬

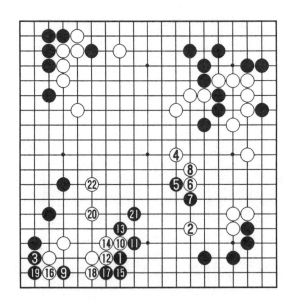

圖26

圖27：白1、3好手，黑6不得不忍耐。白9先手提後，中央薄味一掃而光，白11尖，繼續控制著局面。

黑　周鶴洋　　白　李昌鎬

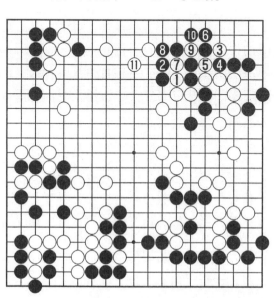

圖27

圖28：白棋逐漸佔據了上風。白1至7體現了李昌鎬出色的定型功夫，黑棋氣緊，無法衝出，白棋圍成中央後，已立於不敗之地。

春蘭，一種草本植物，開在每年2～3月間。春蘭杯，唯一由中國大陸主辦的世界圍棋大賽，七年五度，我們從未見過花開。

圖29：白1扳太過分，一失足成千古恨！黑10、12，李昌鎬與研究室的變化分毫不差。以下至黑26，左邊黑先手雙活，這塊棋淨活，黑棋收穫頗豐。

黑　周鶴洋　　白　李昌鎬

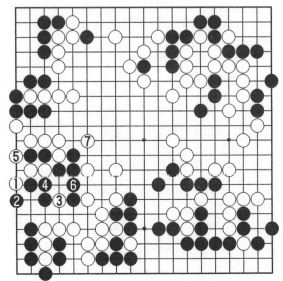

圖28

黑　李昌鎬　　白　周鶴洋

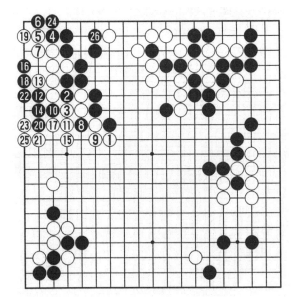

圖29

圖 30：李昌鎬一步一步走向終點，觀戰的棋手都很著急，目光都聚集在中央白⚫的周圍。

白 1 飛敗著，黑 2 靠，以下截攔白⚫，白棋在中央戰場一無所得。

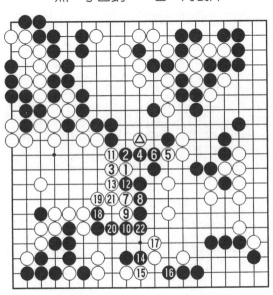

黑　李昌鎬　　白　周鶴洋

圖 30

圖 31：白 1 用意深遠，是周鶴洋苦苦醞釀的最後希望。但李昌鎬對此已洞若觀火，黑 2 銳利，白 9 不得不放棄四子，以下至 28，白棋認輸。

當「濟公」僥倖取得第一局勝利時，說實話，除了驚喜，惟有瞻仰。畢竟，「石佛」太強大了，強大得讓人不禁聞之膽顫，這就好比在那來回收放自如的黑白世界中，我們只不過是一群紅塵俗世的凡人，而他卻已經是超越人界的

黑　李昌鎬　　白　周鶴洋

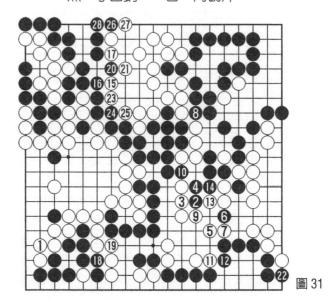

圖31

「一尊佛」，一尊讓我們可望而不可觸的「佛」。

　　成就一名超一流高手是多麼不容易！李昌鎬看似不經意的一切，天知道是經歷過多少錘煉的澆鑄。正如曹薰鉉所說，如果要說李昌鎬是天才，他第一個表示反對，李昌鎬之所以能成為世界第一人，是因為他除了圍棋還是圍棋……

三、天下誰與李昌鎬爭鋒

　　當今棋壇，隨著曹薰鉉、趙治勳、馬曉春、劉昌赫、依田紀基一代強豪漸行遠去，李昌鎬的榻旁已然清淨了許多。誰能取代李昌鎬時代？這個持續十多年的懸念將由「鷹揚一代」的年輕人來解開。

　　對於李昌鎬這個天才，他的師傅曹薰鉉九段在談到他的

前途時說：「今後要取代李昌鎬，有兩個可能，一是李昌鎬自我管理失敗，二是有比李昌鎬更有圍棋天賦的人出現。」就目前李昌鎬狀態而言，第一種情況不可能出現，因為李昌鎬是「石佛」，人間的各種誘惑對他失去了吸引力，不以物喜，不以己悲，無欲則剛，人棋合一。

第二種情況，以筆者判斷，韓國的李昌鎬「三世」李世石，韓國的李昌鎬「四世」崔哲瀚，以他們目前的成績和天賦，也許會在不久的將來趕上李昌鎬。

我們看一組新銳棋手與李昌鎬戰績的有關資料：

李世石：13勝15敗，頭銜決賽1勝2敗

崔哲瀚：10勝8敗，頭銜決賽3勝0敗

睦鎮碩：6勝14敗，頭銜決賽1勝1敗

宋泰坤：2勝2敗

朴永訓：1勝6敗，頭銜決賽0勝1敗

羽根直樹：1勝3敗，頭銜決賽0勝1敗

山下敬吾：0勝2敗

張　栩：1勝2敗

胡耀宇：2勝2敗

彭　荃：0勝1敗

孔　傑：1勝1敗

古　力：2勝2敗

綜合上述資料中的對局數和勝局數，可以看出對李昌鎬的戰績，李世石明顯領先於其他新銳，對局數高達28局，勝率接近50%，並且五次奪得世界個人賽冠軍。

其次是崔哲瀚，並且崔哲瀚與李昌鎬的三次頭銜戰均獲勝，2004年已經取得了一個世界比賽的亞軍。其他新銳均

處於下風。

中國王檄是迅速升起的一顆新星，其戰績引人注目，如果以銳利的目光判斷，他可能是中國今後的一位領軍人物，再經過二、三年的錘煉，足可以與韓國強豪一較長短，大家拭目以待。

20多年前，藤澤秀行棋聖在迎戰最強的挑戰者趙治勳時說：「圍棋中有的東西可以計算，而有的東西卻不能計算。我準備在不能計算的領域中與對手戰鬥。」今天，我們在什麼領域與李昌鎬較量還是一個未解開的謎，難道他真像一座孤獨的冰山，用沉默的方式撞沉阻擋他的一切嗎？

圍棋故事

圍棋與兵法（中）

融兵法於奕棋之道，首先要做到「敗而不亂」。初學圍棋，首先面臨的就是失敗；以怎樣的態度面對失敗和承受失敗，正是學習圍棋過程中難過的一關。無論軍事還是圍棋，都要正確對待失敗，將失敗視做成功之母，這才是取勝的前提。

「善戰者不敗」。要想不敗，那就要提高作戰水準，做到驍勇善戰，武藝高強。怎樣才能善戰呢？對軍隊來說，就是要配備好的武器，嚴格訓練士兵；對下棋來說，就是要學習圍棋中局部的對殺手段，多做死活和手筋，提高攻殺能力，從而做到不敗。

「善陣者不戰」。是不是練好武藝，有好的武器裝備就可以取勝了呢？很多歷史戰例告訴我們，勝利並非武藝高強

裝備精良就可取得的，陣法往往發揮了更大的作用。楚霸王項羽，力拔山分氣蓋世，武藝無人能敵，但最終還是在韓信十面埋伏敗下陣來。三國時期著名軍事家諸葛亮，後人對其一生的評價有「功蓋三分國，名成八陣圖，江流石不轉，遺恨失吞吳」之說，可見諸葛亮也不是僅靠計謀，而更多是靠陣法出名。

　　圍棋佈陣，通常是在佈局階段，除了要掌握「闊不可太疏，密不可太促」的佈局原則，還有許多佈局，都需要去記憶，如：三連星、中國流等等，這是大的陣勢，小的陣勢就是定式，非常之多，有不少需要去背。把這些都背熟了，理解了，陣法就熟悉了。如果再配上好的攻殺能力，自然就可以達到不戰而屈人之兵的境界。

　　前面講的都是作戰的外觀和形式。無論是軍事或者圍棋，都還需要有戰略、戰術、軍隊紀律和作戰原則。

　　軍紀方面——《易》曰：「師出以律，否臧凶」。古代軍事家，無不紀律嚴明。而圍棋縱然只有對局者一個人，也必須定下紀律：「博弈之道，貴乎謹嚴」。下圍棋需要認真考慮，以免「一著不慎，滿盤皆輸」；而「隨手而下者，無謀之人也。不思而應者，取敗之道也」。

　　戰略重點——「高者在腹，下者在邊，中者占角」，無論軍事還是圍棋，這個說法都是適合的。圍棋中我們學過金角銀邊草肚皮。而這裏說的高者在腹，是指要注重中腹。如占角的方法有很多種，分別為注重中央、邊和角；這樣在占角時，應該選擇注重中央的占角方法，其次是角，最後是邊。

第 6 課
曹薰鉉棋藝風格研究

曹薰鉉早年赴日，受一定的日本圍棋理論影響，棋的內容睿智超群，處理局面的能力天下第一。決定曹強大實力的兩大因素是速度和攻擊，常從序盤就拉開作戰的姿態，以長克短，以動打靜。靈氣和超群的攻殺嗅覺是與生俱來的天賦。攻擊中算路、轉換、治孤、劫爭、接觸戰等技術異常強悍，攻擊中趕盡殺絕的屠龍術，劣勢下反虛入渾的翻盤術為天下棋士所推崇。

1. 曹徐爭霸

興起於現代的韓國圍棋，不像日本有許多熠熠生輝的巨匠、遒文壯節的傳奇，它的棋史歷來是由單調而冗長的「兩人戰爭」寫成的。曹薰鉉最初計畫服完兵役後重返日本，但1973 年第 6 期名人戰 1 比 3 慘敗於徐奉洙使他驚歎這個本土棋士的才華並決意留在韓國。

此後，兩人走馬燈似地征戰於各項棋戰。據統計，1973～1992 年曹徐之間進行了 68 次番棋大戰，總成績曹薰鉉 55 勝 13 敗勝率高達 80.1%，如果加上預賽對局，兩人的交鋒次數將逾 300 局，這在圍棋史上是一個難以逾越的記錄。

他們之間如此龐大的對局量滋生於那個特定時期韓國貧弱的圍棋土壤，儘管徐奉洙屢敗於曹薰鉉，卻總能在預賽中神勇地傲視同儕，故徐奉洙在曹薰鉉手下屢戰屢敗卻能不懈

交鋒。近20年來，這對夙敵在鎂光閃爍、煙霧繚繞的棋盤上埋頭苦鬥，不僅使得棋界了無新意，也讓韓國眾多的記者們心思挖空，江郎才盡。

天下高手何其多，徐奉洙只服曹薰鉉。憑心而論，徐奉洙那種頗具野性的殺力是世界級的，但緣何始終在曹薰鉉手下一敗再敗不得翻身呢？

徐奉洙早期贏棋大多依賴中盤強大的攻擊和計算，但曹薰鉉恰恰是長於防守和計算，在其靈動縝密的應變前徐奉洙最多也只是以強攻強，很難找到平時摧枯拉朽的感覺。

這是他們弈於1974年的對局，徐奉洙執白走△位斷，由於黑存在a位的中斷點，局部作戰陷於被動似乎已成必然。

圖1：然而，黑1、3打後，黑5以下活征殲滅上邊白

黑　曹薰鉉　　白　徐奉洙

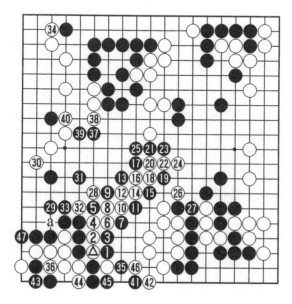

圖1

棋乃天外奇想！接下來黑35以下在白地中做劫又大出白所料。曹薰鉉對棋形的敏感和洞察力在現代棋士中首屈一指。

80年代的韓國佈局尚無什麼鋒芒，多在中盤較力，如何導向戰鬥局面是韓國棋手一貫追逐和研究最多的。有時中盤形成對峙，徐奉洙在處理局面流向上明顯不及曹薰鉉長袖善舞。

這是他們弈於1981年。曹薰鉉執白對徐奉洙。徐奉洙走黑1，是期待曹薰鉉走出下圖變化——

參考圖1：白2、4逃出棋筋，黑5、7可與中央黑子聯絡。白兩子出逃時機不成熟。

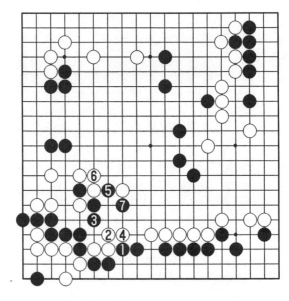

參考圖1

圖2：實戰白1碰是打開難局的絕妙一擊！黑如6位扳，白則2位扭斷可借攻擊中央黑棋順勢阻斷下邊黑棋聯絡。黑2退讓，至白21黑棄掉中央，轉換白明顯獲利。

黑　徐奉洙　　白　曹薰鉉

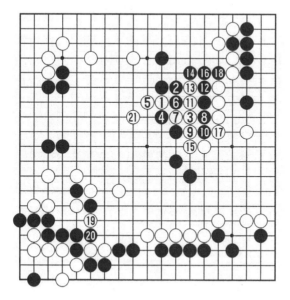

圖2

　　運用之妙，存乎一心，即使在對一個平淡局面的理解上，曹薰鉉總能施展出凌駕他人之上的制勝絕技。

　　曹薰鉉殺力之強並不輸於坂田、加藤、劉昌赫這些世界級的殺手，實戰中隨處可見將對手攻得冷汗涔涔的屠龍場面，而徐奉洙的防守比起攻擊來明顯要差出一截。

　　這是弈於1986年的比賽，曹薰鉉執白對徐奉洙。黑全局實地領先，但左上角一塊黑棋是白攻擊目標。

　　圖3：白1飛猛攻，黑2至6做眼時，白7夾是凌厲的殺著！黑8以下在上邊留有一個後手眼位再黑16扳看似無虞，但白17至23又是天才的殺棋感覺！

　　徐奉洙曾以一個「煽」字來描述曹薰鉉攻擊之快速，可惜無從比較其力量之重。比起速度、變幻和攻擊，最令徐奉

黑　徐奉洙　　白　曹薰鉉

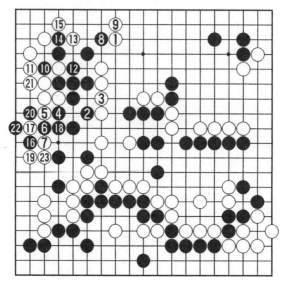

圖3

洙頭疼的還是曹薰鉉神出鬼沒的翻盤術，有時近在咫尺的勝利，卻屢屢上演「捉放曹」的逆轉劇。

　　這是弈於1995年的比賽，曹薰鉉執白對徐奉洙。由於中盤白下出過分之著，黑△猛攻白中央數子陷於困境。在他們這個水準上，白棋很難起死回生。

　　圖4：白1跳似在尋求投場，黑2後白先棄掉右邊六子全體連通，白13以下至25沖斷黑左邊對殺，憑藉精確的計算黑26快一氣殺白，但待白49尖時黑才驚訝地發現竟貼不出目。

　　本局曹薰鉉以絕妙的「拖刀計」反敗為勝，令徐奉洙大受刺激。不用一種技術贏棋，是曹薰鉉長期壓倒徐奉洙的秘訣。

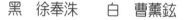

黑　徐奉洙　　白　曹薰鉉

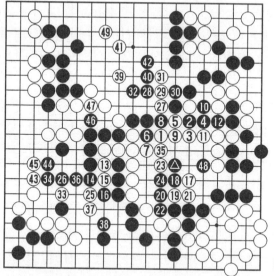

圖4

　　20年的曹徐爭霸，不僅使日後威震天下的「韓國流」在世界棋壇爭得了一席之地，作為一個充實的提速時代，也為李昌鎬、劉昌赫等年輕勝負師踏上霸者大道奠定了基石。

2. 王者之師

　　進入80年代後半段，曹薰鉉在韓國棋壇的王者地位依然無人撼動，而小林光一則取代趙治勳成為日本棋壇的霸主，聶衛平也因在中日擂臺賽中連斬日本數將，刀鋒正利。三國都以強者自居，由於當時尚無世界大賽，孰強孰弱還僅限於口舌之爭。

　　1987年，第一個世界大賽富士通杯創立，孤芳自賞的三國群雄開始進入實質性較量的時期。結果小林光一首輪擊

敗曹薰鉉，捍衛了日本棋聖的尊嚴。第二年，應氏杯第3輪曹薰鉉與小林再度相遇，曹薰鉉弈出經典的翻盤名局。

圖5：黑1點角是曹薰鉉獨特的逆轉功夫，白2、4以下雖借攻擊殺掉黑棋，但正中黑棋的棄子妙算，結果黑充分利用角上殘子將兩塊先手做活再黑39搶佔大官子，黑至此確立了勝勢。

此局獲勝後，曹薰鉉在半決賽以2比0力克林海峰，登上與聶衛平爭奪冠軍的舞臺。

決賽五番勝負，不僅關係到兩大高手的個人命運，更是決定中韓圍棋「國之仰俯」世紀決鬥。結果曹薰鉉在必敗的第4局逆轉將比分扳為2比2，並在決定命運的最終局勝出。由於當時中韓兩國尚未建交，驚心動魄的聶曹大戰使中

黑　曹薰鉉　　白　小林光一

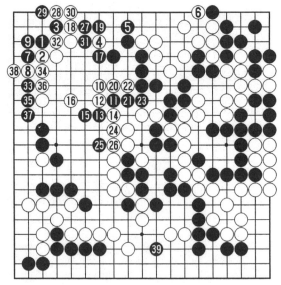

圖5

國棋迷第一次見識了這個臉龐削瘦、習慣於將香煙夾在食指和中指末端的神秘高手。

圖6：黑1打入，白2阻渡，黑3碰手筋且嚴厲，以下變化至黑9，其敏捷身手似飛簷走壁一般，黑11立，曹燕子的快槍果然名不虛傳。

從圍棋的發展潮流來看，世界大賽其實就是由三國最強棋士領銜的不同棋風流派的較量。韓國棋手奪得世界冠軍，在很長一段時間裏，引起眾多棋壇高手的不服，這裏我們用「哥倫布豎蛋新解」來闡明。

在崇尚先哲的日本，對傳統理論研究至深而疏於實戰，他們信奉先輩留下的經驗一味地重修舊棧道，對優勢、均勢、劣勢的棋都有一套規範的下法，就像知道雞蛋不能被豎

黑　曹薰鉉　　白聶衛平

圖6

起而不去嘗試一樣，在小林光一統霸棋壇時期尤為明顯，故此他們產生了很多本格派的棋手。

中國與日本交手多年，對棋的理解上與之較為相近，但又有自己迂迴與調和的一面，就像總是來尋求可能的支點或者利用旋轉的特性使之站立，有其獨特的思想，體現的是一種睿智。

而韓國則不受固定的理論框架約束，實戰第一，考慮的是雞蛋的本質而不是外形，像哥倫布那樣直接將雞蛋打破站立，體現的是一種犀利。

曹薰鉉從日本圍棋中汲取了經驗和理性，與韓國棋士的交鋒使他練就了一雙鐵拳，而他與生俱來的賭性和聰敏則使兩者有機地結合在一起，常常展示出令人極不適應的銳利和兇狠。這樣的棋風雖然有它的急功近利性，但不可否認，它最適合現代短時限的競賽體制，也最容易出成績。

在第 8 屆東洋證券杯世界職業大賽中，曹薰鉉的韓國流零封日本的本格派棋手小林覺。

圖 7：黑 3 刺時，白 4 躲過對方重拳。白 18 反擊，黑 19 接緩，這是本格派棋手的弱點，白 22 揮戈北上，白搖身一變全局已領先，黑方已嗅到了濃烈的敗局氣息。

風格是棋士的生命，失去才氣和自我特點的棋即使贏了也感覺乏味。攻擊型的棋風就像武宮的宇宙流、大竹的美學一樣屬於求道的範疇，我們欣賞它的明快、犀利，為不時的血光迸濺而驚歎。

從第 1 屆 SBS 杯起到第 5 屆農心杯，十餘年的三國圍棋擂臺賽，彙集了大批時代精英，一些實力高強的「魚雷級」殺手開始大出風頭。早在 4 年前，剃光頭髮的依田 3 比

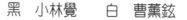

黑　小林覺　　白　曹薰鉉

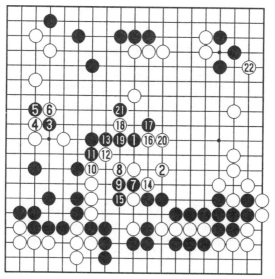

圖7

1擊敗一臉青春痘的李昌鎬取得日韓新銳五番棋對抗的勝利，從此逢韓必勝，是日本棋界一頂一的殺手。本局之前，依田已經將中韓五員大將橫掃出局，在1994年1月16日，志在捍衛韓國尊嚴的曹薰鉉擺出了一副飛身攔驚馬的死戰姿態。

　　圖8：在逼迫黑14放棄左邊劫爭後，白15二路侵入是令人震驚的強手！右上角再度成劫，但白在右邊取之不盡的劫材令黑非常棘手，至42轉換，但黑右邊被殺。

　　面對盛氣凌人的依田，曹九段還治於其道，著著拍得山響，刀刀不離七寸，你敲子孔武有力，我落子玉石俱焚，以三個眼花繚亂的劫爭終結了依田的五連勝。儘管局後依田對曹薰鉉的打劫本領表示欽佩，但心中卻有一百個不服。本局

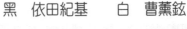

黑　依田紀基　　白　曹薰鉉

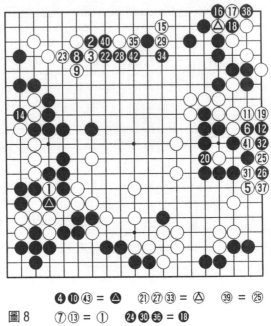

❹⓾㊸ = △　　㉑㉗㉝ = △　　㊴ = ㉕

圖8　　⑦⑬ = ①　　㉔㉚㊱ = ⑱

為四個月後東洋證券杯第 2 局依田因不滿曹薰鉉不停哼唱日本小曲而憤然頭戴游泳耳機對局的尷尬一幕埋下了伏筆。

　　這是 10 餘年擂爭譜中必讀的一局。日本隊早早出局，馬曉春在歷史性地擊敗苦手李昌鎬後與韓國主將曹薰鉉展開一場空前絕後的慘烈血戰，由於馬曉春連續在兩屆東洋證券杯半決賽中壓倒曹薰鉉，此番決戰上海，觀戰的中國棋迷似乎已經嗅到久盼的勝利氣息。

　　馬曉春被藤澤秀行視為百年罕見的圍棋天才，他的棋充滿著浪漫主義的奇想和現實主義的實質。棋風上走的是「線」，輕靈飄逸，務虛能力強，大局的線路和條理感出眾，對行棋中隱藏的妙手、鬼手等有非凡的洞察力，《三十

六計與圍棋》真實地反映了其妖魔的棋風。

　　本局前 32 手與馬曉春前番擊敗李昌鎬之局進程完全相同，曹薰鉉祭出同一佈局為徒復仇之心切，而馬曉春更是針鋒相對堅決不率先變招！

　　圖 9：黑 1、3、5 撲滅白棋眼位直線追屠，白 10 穿斷痛烈！左邊黑棋生死將決定中央白棋的生死。白 28 死拼，黑 29 長失著，然而馬九段卻錯過了一舉獲勝的良機。

黑　曹薰鉉　　白　馬曉春

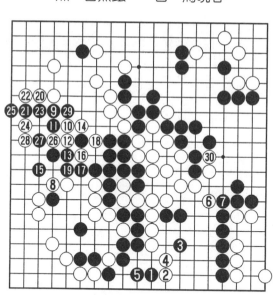

圖9

　　參考圖 2：白 2 長厲害，黑 3 只能接，白 4 打是妙手，黑 5 非應不可。白 6、8 爬回，黑 9 若尖回，白 10 以下至 16，黑接不歸。

參考圖2

圖 10：實戰至黑 57 活棋。白 58 以下在右邊尋找活棋，白 66 是最後敗著！如於白 a 黑 b 先做交換再下此手亦不易被殺，黑 89 靠絕妙！困境中的黑棋一舉反殲白角。

觀者面對棋盤，彷彿回到了古戰場，硝煙盡去，卻留下無數感想。值得欣慰的是，從這盤棋的藝術角度分析，這是多年來罕見的淒慘之局，雙方竭盡全力，共同完成了爭棋中少有的名作。

曹薰鉉是真正偉大的棋手，雖然圍棋界有眾多天才的人物，但有誰能和他比肩呢。試想天下，與曹薰鉉同齡的棋手中，有誰能像他那樣一直站在超一流的行列中，別說是和同時代的小林光一、聶衛平、趙治勳，就是比他們還晚一輩的馬曉春九段也很難見到，但唯獨曹薰鉉能保持常盛不衰。

一般來講，上了年紀有了經驗，就是年輕的時候很爭強

圖10 ⑥④ = △

好勝的人也會變得柔和平淡，但曹薰鉉剛好相反。那麼為什
麼他會越老越激烈呢？其實答案很簡單，因為不這麼下就不
能贏。他把自己不屈的勝負精神和神出鬼沒的超一流感覺、
電光石火般的判斷能力等長處發揮到了極致。

當聶、馬雙雄的神奇不再，中國新生代棋手被推向與韓
爭鋒的前臺。在 2000 年的富士通杯和 2001 年、2002 年的
兩屆三星杯中，隨著韓國王牌棋士李昌鎬淘汰出局，劍走偏
鋒的曹薰鉉卻頑強地護住了韓國衛冕世界冠軍的大業。

圍棋有三種境界：第一種循規蹈距，招招皆為正著、本
手、但缺少創意；第二種悟性極高、聰明過人、新意迭出；
第三種大智若愚，大巧若拙，返璞歸真。

有句禪語：見山只是山，見水只是水。

　　這是經由人對自然的感悟，重新回歸物象本身，對山水自然作無條件的認可，禪者也。

　　曹薰鉉就是這樣的大禪師！這讓人想到，就像韓國的圍棋，在兇悍的棋風背後，是不是也隱藏著什麼我們未曾觸及的東西？

　　圖11：白1攻時，黑6、10以攻為守。白13投石問路，黑14挖反擊，至22黑方盡掠角地，而白方也自然強化了外勢。當然，常昊也就被逼上梁山！白23敗著！

<p style="text-align:center">黑　曹薰鉉　　白　常昊</p>

<p style="text-align:right">圖11</p>

　　參考圖3：白1擠凶著，雙方剌刀見紅，至5後，誰會倒下呢？黑a白b，黑這都交換不到，恐怕是凶多吉少。然而實戰中黑活了，白實空大差。

參考圖3

2001 年的三星杯，在四強戰就形成中韓對抗的態勢，常昊 VS 李昌鎬，馬曉春 VS 曹薰鉉，這是典型的中韓新老代表人物的決戰，尤其是常昊在三番棋戰中 2 比 1 擊敗「命運苦手」李昌鎬，燃起了中國棋迷近乎瘋狂的熱情。

常昊是中日韓三國大拼實力時代急劇成長的青年領袖，其在國際賽場上愈來愈強悍的戰績已初顯「中國圍棋未來脊樑」的霸氣。善於棄子和發揮厚味、攻擊的效率以境界取勝，優勢下的控制力和劣勢下的粘著力超群。

決賽前兩盤半目輸贏，然而在決勝局的第三盤，常昊厚重的刀法終究未能抵擋住曹薰鉉凌厲的快槍。這是第三局的中盤片斷。

圖 12：黑 1 飛以攻為守，黑 3、5 貫徹意圖，白 8、10 針鋒相對，黑 15 是出乎白棋意料之外的好棋，戰鬥至黑

黑 曹薰鉉　　白 常昊

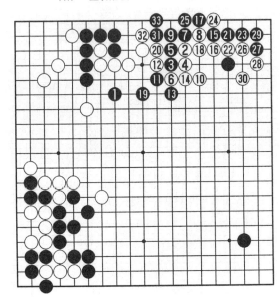

圖 12

33，全局黑棋不僅厚實，實空也領先不少，常昊淚灑三星杯。

　　光陰似箭，在 2002 年的三星杯八強戰中，曹薰鉉九段打贏了一場不可思議的戰爭，正如胡耀宇七段所說，羅洗河有一千種贏法，但他卻選擇了唯一的輸棋之路。

　　然而，就是這樣一位老而彌堅的老將，在本屆三星杯中的經歷竟是如此坎坷，對王檄、對彭荃、對羅洗河，他無不是渡盡劫波，而後憑藉著多年修練來的深厚功力化險為夷。

　　圖 13：黑 1 吃，以左上角誘敵深入，從而增加變化，白 2 點入妙手，至 4 後，黑 5 置若罔聞，若走黑 c、白 d、黑 e 後手雙活，白必大勝。曹薰鉉在墜落懸崖那一剎那，一劍刺中對手。

黑　曹薰鉉　　白　羅洗河

圖13

　　在高密度、快節奏、體力戰的今日棋壇，那些曾具有獨特棋風魅力的超一流棋手正隨他們棋中日益衰退的銳氣而消沉，40歲早已不再是造就英雄的年齡。然而驚擾世人的是，年近五旬的曹薰鉉再次殺入三星杯決賽，用昔日那杆寒光凜冽的快槍挑落宿命。

　　進入三星杯半決賽的棋手是王煜輝七段，在此之前淘汰了崔哲瀚、羽根直樹、常昊。

　　圖14：黑1、3切斷，白逃脫後，黑提一子極厚，黑11、13再放殺手，白在兵敗如山倒的背後，白三十餘子的大龍連同無法實現翻盤的夢想一同玉碎。

　　三星杯曹薰鉉殺到決賽，現在能抵擋他的只有王磊八段了。

黑　曹薰鉉　　白　王煜輝

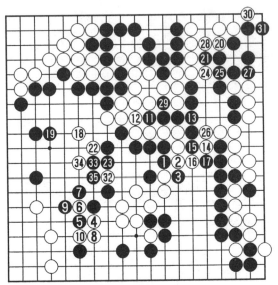

圖 14

棋風怪異、狀態奇佳的「三石先生」，這三個月來，先後戰勝了武宮正樹、小林覺、曹薰鉉、王立誠、崔明勳、胡耀宇，這樣的戰績會不會就是一個大突破的前奏？

棋下到一流高手層次，積澱愈深，超越愈難。此際唯有耐得住孤燈作伴的寂寞，忍受得了次次如冷雨澆頭的失敗重擊，方有望熬過瓶頸階段，感受一番脫胎換骨的涅槃滋味。

圖15：黑1時，白2、4是令王磊痛悔一生的敗著，此著應走a，黑2位尖，白在16位跳，棋局還漫長，實戰至23轉換後，白棋再也沒有機會。

本屆三星杯曹薰鉉過五關，勇奪冠軍，中韓兩國棋手在對棋道的探索背後是兩個民族智慧、心理、文化的解讀和比

黑　曹薰鉉　　白　王磊

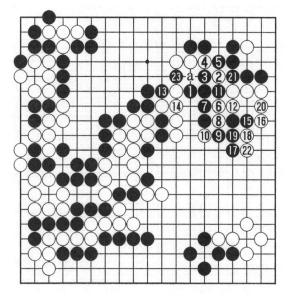

圖 15

較。

3. 強盛之秘

　　曹薰鉉隨著年齡的增長不僅雄風不減，反而勢頭愈來愈強勁，其秘訣何在呢？

　　a. 挑戰心態。一般來講，大多數一流棋士發展的表現形式是呈一條拋物線狀的，在奪天下時強勁、快速地朝單一的方向上升，以奪取重大頭銜為標誌到達最高點，保江山時轉變方向向下跌落。而曹薰鉉的發展軌跡是呈階梯狀的，即使有下滑也會達到更高的點，這與他的天賦和獨特的圍棋經歷有很大的關係，先總有日本超一流強豪激勵；後有李昌鎬這個強徒追趕，使他猶置於利刃鋒尖之上，30 年來的生死

搏鬥極大地激發了技藝的提高。

在首屆春蘭杯比賽中，曹李師徒攜手進入決賽，雙方1比1戰平，迎來決勝的第三局。

圖16：白1是最大限度的拼搶實利。黑2轉戰，右上角被徹底奪去，李的心中是非常焦急和憤怒的。

白5能屈能伸，柔軟無骨。白29至37次序井然，滴水不漏，最終以精確的算路度過危機，榮登寶座。

b. **棋風轉變**。隨著年齡的增長、精力的下降，如今曹薰鉉很少下那種磨細棋比官了的棋，而是加大中盤的攻擊力度，對年輕棋手勝率奇高。另外，針對不同風格的棋手採取不同的對策，與實戰型比構想、與天才型比力量、與力戰型

黑　李昌鎬　　白　曹薰鉉

圖16

比機巧、與本格派比速度，不將制勝固定在一種模式，不將行棋釘死在一種流派上，其「迷蹤」的特性使他對大多世界一流高手保持著較高的勝率。

圖17：黑1靠紫電一閃，白2以下成劫，白20站在棄掉左上角的高度，在右邊製造劫材體現了非同凡響的實力。至48形成轉換，黑棋作繭自縛，一步一步陷入自己設計的陷阱中。

不同時代的棋界，大凡具有啟示性的潮流總是造就高高在上的霸者，每當我們與強盛的韓國棋手交鋒，其艱辛與痛楚又何異與颶風相搏。國內某年輕棋手曾有一次觀曹薰鉉對局，在一個局部擺了許多變化都不成立，等到曹薰鉉在意想

黑 丁 偉　　黑 曹薰鉉

圖17　　⑬⑲＝❼　　⑯㉑＝⑩

不到的地方落子後，越看越妙，不禁仰天長歎：「我一輩子也超不過曹薰鉉。」與曹薰鉉對局，就常能領教這種功夫。

有段時間，曹薰鉉與幾大新銳展開了激烈的搏鬥，昔日身輕如燕的曹薰鉉也垂下了疲憊的翅膀，然而他還要與 16 歲少年尹峻相初段比賽，有人要他放棄這盤棋，何苦還要以半百之軀與年輕後輩較一時之長短呢？難道他不知道，三星杯決賽就在眼前嗎？

圖 18：在拳頭與拳頭的對抗中總能爆發出神奇的力量，白 1 一出，曹薰鉉不辱戰神威名，在戰神眼裏，每一局都一樣，只有勝負之分，沒有價值之別。

關於曹薰鉉的銳利與強勁，馬曉春則從心態上談了自己的觀點：「曹薰鉉的水準和當年相比，並沒有什麼質的變

黑　伊峻相　　白　曹薰鉉

圖 18

化，但他現在的心態和當年那個時候區別可就大了。當年他是韓國圍棋的支柱，在世界大賽中每下一盤棋都有強烈的使命感、責任感，所以將每盤棋看得很重，輸掉一盤棋就好像是天塌下來一樣。但是，後來李昌鎬、劉昌赫，再後來李世石也崛起後，他在世界大賽中的心態也就完全平和了，再有他該獲得的榮譽也都獲得了，掙的錢也足夠花的了，輸贏已被視作很正常的事情，這個時候他就能以一種享受快樂圍棋的心態去比賽，他的水準就能得到近乎完美的發揮，所以他還能保持這麼好的狀態。」

曹薰鉉共八次獲得世界圍棋比賽冠軍。他那華麗的棋風、超群的感覺，坦誠的為人，永不言敗孜孜以求勝負師精神，永遠令人神往！他是一個永不停止、疾步向前的棋壇誇父，他是一隻永遠飛翔在棋盤上空的不死鳥。

十餘年彈指已過，如今的曹薰鉉感慨萬千地說，要想保持強大，就得培養一個強大的弟子。正是因為師徒之間長達十多年的相互砥礪，曹薰鉉才有一人之下，萬人之上的強大。

圍棋故事
圍棋與兵法（下）

兵力強弱——根據兵力或子力的強弱，採取相應的策略，以決定是攻擊，還是防守。當「彼眾我寡」時，一定要「先謀其生」；而「我眾彼寡」時，要控制大局，「務張其勢」，保持進攻的壓力；當沒有好的進攻機會時，不要勉強出擊，「與其無事而強行，不若因之而自補」，自補是敵方

勢強時常用的手段。

兵力調動——「兵貴神速」是兵法中兵力調動的重要原則；圍棋中也要力爭先手和主動，以至於「寧輸數子」，也要「勿失一先」；因為許多佈局和定石，都是先下一方有利，因此圍棋的爭先是非常重要的；但是爭先時也要分「有先而後，有後而先」。在軍事上，即使攻佔了一個城池，如果彈藥和糧草跟不上，弄不好還只能撤退，這樣看似佔先，實際上落了後。

進攻的策略——自先要確定攻擊和防守的目標，判斷是不是可以進攻？軍隊攻不攻，主要看其彈藥和糧草是否充足；而圍棋要生存，就要看其是否有兩隻眼；什麼情況下該分斷對方進行攻擊呢？就要看其是否「兩生」，兩生則「勿斷」，而己方的棋子如果「皆活」，就應該「勿連」，兵法中還有「擊左則視右，攻後則瞻前」，圍棋也是一樣，都是進攻中要掌握的原則。

總的方針策略——圍棋和戰爭一樣，都是要「始以正合」，「終以奇勝」，對軍隊來說，就是要以「正」來「合」當時的形勢，簡單說就是要以正義的戰爭開始，以出奇兵制勝為結束；圍棋方面，是指棋要堂堂正正地去下，充滿信心，不急不躁，待到「四顧其地，牢不可破」的時候，再突發奇兵，以「出人不意，掩人不備」的方式，抓住對方的弱點，一舉得勝。

以上探討了圍棋與古代軍事和兵法的關係，從中可以看出，用圍棋來模擬軍事作戰和演練兵法，是一個很好的主意；而把兵法思想應用在圍棋上，也將會有出乎意料的效果。

第 7 課
劉昌赫棋藝風格研究

劉昌赫是在獨特圍棋之路上練就的集書生意氣和豪放攻擊於一身的勝負師。他屬於進攻型天才,棋的才能大具異質。棋的彈力強,注重厚味和子效的發揮,常從序盤起將棋下厚,抓住機會突然發動攻勢,借助攻擊決定大局走勢,敏銳的棋感和精確的計算使攻擊銳度非常強,名下有無數屠龍傑作。

圖 1:這是第 1 屆 SBS 杯三國圍棋擂臺賽。黑 1 拉出,

黑　劉昌赫　　白　小松英樹

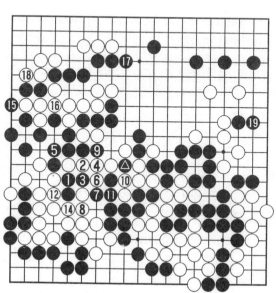

圖 1　　　　　　　　　　　⑬ = △

白2大龍告急，黑5以下，劉昌赫毫不掩飾的攻擊欲望和一刀快似一刀的凌厲攻勢，棋風正統的小松被殺得丟盔棄甲。

出手驚人，不放過任何加重對手負擔的機會，這是「第一攻擊手」初登世界舞臺的傑作。

劉昌赫是個追求完美的人，雖然下棋的風格迥異，但是他骨子裏與武宮正樹、大竹英雄一樣是個唯美主義者。這樣的人贏棋必定贏得漂亮，一旦找不到感覺，輸棋也會莫名其妙。

李昌鎬和劉昌赫是韓國圍棋絕代雙驕，李昌鎬投師於曹薰鉉門下，因而幾乎未遇任何挫折向超一流棋手目標疾駛，而生活在社會底層的劉昌赫就沒有這麼幸運了，他憑藉一股凶蠻凜冽的殺氣單騎打天下。在第3屆應氏杯八強戰中，他們相遇了。

圖2：白1靠，氣定神閑地走一步。李昌鎬產生了錯覺在2位虎、白3突入右下角寶庫，局勢一瀉千里。

參考圖1：黑必須走1位擋，白2只能先手補，然後4挖，6斷，至10救出大龍，黑11後依然優勢。

劉昌赫的強手造成了李昌鎬自毀長城，過了此關後，在半決賽中，劉昌赫以2比0戰勝老牌超一流棋手林海峰，在決賽中與依田九段會師，同年，他們倆人也進入了首屆三星火災杯決賽，兩個決賽，爭奪80萬美元的獎金，一時媒體炒得沸沸揚揚。

應氏杯的前三局，劉昌赫以2比1領先，這是決定勝負的第4局。

黑 李昌鎬　白 劉昌赫

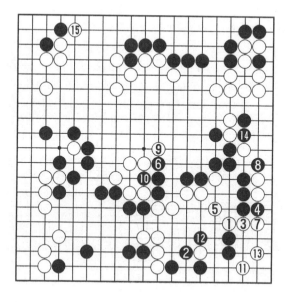

圖2

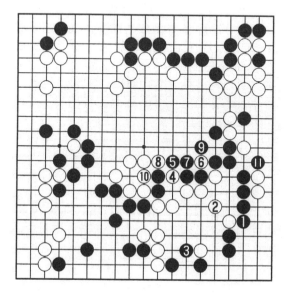

參考圖1

圖3：白1打入，展現了劉昌赫硬朗的風格。黑2鎮，白3、5騰挪，黑6打，白7沖出，以下至23補強，研究室裏的一致意見是黑棋要貼8點負擔過大。最後劉昌赫勝5點，喜捧應氏杯。

劉昌赫與曹薰鉉一樣都以攻殺著稱，但他們棋的內涵很有一些微妙的差別，就像蘇軾與辛棄疾同是宋詞豪放派代表人物，詞的意境卻頗有不同。相比之下，曹薰鉉的棋更像全盛時代的坂田榮男，技術極為全面，速度奇快，什麼棋的局面都能揮灑自如。

劉昌赫的棋裏則有藤澤秀行的影子，氣勢恢弘，注重整體作戰，不拘小節。劉昌赫比曹薰鉉的精密性略有不如，但

黑　依田紀基　　白　劉昌赫

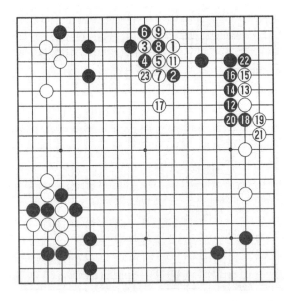

圖3　　　　　　　　　⑩＝③

他的棋更容易為業餘棋手所理解——既直接又有意境。所以劉昌赫擁有最多的棋迷，這不光是因為他的出身，更因為他的棋風。

　　劉昌赫代表了業餘棋手的一個夢。許多人說過，不論劉昌赫與誰爭勝，他都希望被對手刺於劍下的不是劉昌赫，這種個人感情有時甚至超越了國界。1999 年富士通杯決賽劉昌赫約鬥馬曉春，兩位都極執著於自己理想的大師共繪了一幅世界大賽上難得一見的美妙畫卷。

　　圖 4：黑 1 本身有十幾目，而且還留有 33 位的後續官子，然而這麼一手好棋竟有可能成為敗著，只能深感圍棋的玄妙，白 6 大圍後，形勢頓時逆轉。

　　這盤棋從表像上看，劉昌赫一直以主動進攻的姿態掌握

黑　劉昌赫　　白　馬曉春

圖 4

著局勢，馬曉春的白棋從頭到尾在苦苦支撐。其實馬曉春巧妙地掌握著平衡，劉昌赫的攻擊也極有分寸。這是充分展現圍棋的博大精深的一局，最終是劉昌赫依靠好運以半目取勝。

這是馬曉春在那一年裏拿到的第三個世界亞軍，與前兩次栽在李昌鎬手上的憋悶不同，這一回中國棋迷似乎更多地把注意力放到了對棋局的欣賞之上。李昌鎬的人品雖好，但他的「不動心」叫人難以接近，劉昌赫熱血熱心，更像個一見如故的朋友。

第五屆三星杯世界職業圍棋錦標賽四強戰中，日本棋手山田規三生處於韓國棋手的鐵桶合圍之中。曹薰鉉、劉昌赫、徐奉洙，個個都是響噹噹的角色，頭上都頂著好幾個世界冠軍的頭銜；而山田雖被日本棋界寄予厚望多年，但一直未有上佳表現，半決賽戰勝徐奉洙打入決賽是他目前為止的最好成績。

山田決賽的對手劉昌赫近來狀態並不是很好，劉把它歸結為要和新婚的妻子出席應酬而影響了精力，經他之手已把依田、俞斌扶為世界冠軍。

圖 5：黑 1 衝擊，白 2 精彩，黑 3 尋求頭緒，白 4、6 補強自身，以下至白 18，這幾步已經把對棋的深刻理解化作閒庭信步般的優雅，不禁讓人從心底泛起一絲不經意的感動。

最後，劉昌赫沒有讓韓國人失望，把韓國人投資舉辦的三星杯攬入懷中。

最好的劍法未必就能無敵於天下，除了技藝之外，勝負還要取決於心理、時運等，劉昌赫的性格決定了他永遠都不

黑　山田規三生　　白　劉昌赫

圖 5

會成為一名不犯錯誤的劍神，但他的華麗劍法註定是每一個學劍者心頭的夢。

　　這一次在劉昌赫面前舉起白棋的是王立誠，日本圍棋第一人，戰場是第 3 屆春蘭杯決賽，在半決賽中劉昌赫出色的大局壓垮了有「怪刀」之稱的王磊八段。

　　圖 6：黑 1、3、5 動如脫兔，白 20 發力，黑 23 鎮，劉昌赫以力拔山兮的氣概，直線攻擊，至 45，深邃的力量與計算令人刮目相看。

　　每個時代的圍棋潮流，都是隨時代霸者的棋風亦步亦趨的。李昌鎬這樣務實的勝負師的出現，引領了一大批勝負的機會主義者，這對於求戰的風格更是一種考驗。

　　劉昌赫與王立誠都屬於力戰風格。王立誠中盤的「亂戰

黑　劉昌赫　　白　王　磊

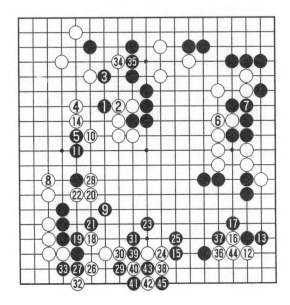

圖 6

「魔術法」使日本棋手飽嘗苦頭。而劉昌赫將厚勢轉為實空的手法也是超一流的。兩人曾在 1998 年第 2 屆 LG 杯世界棋王賽決賽中相鬥，王立誠 3 比 2 戰勝劉昌赫，奪走了 LG 杯。一下子，劉昌赫被韓國棋迷千夫所指。劉昌赫在取得春蘭杯決賽資格時說：「能與王立誠決戰真好，我們是狹路相逢。」雙方前兩局戰成平手，這是決勝第三局。

圖 7：黑 1、3 次序井然，黑 5、7 頂斷，攻擊是最好的防禦。

白 18 只得委屈求活，黑 27 鎖定勝局。

劉昌赫終於可以揚眉吐氣了，他把春蘭杯高高舉起，此時顯得意氣風發。

從某種意義上說，春蘭杯決賽三番兩勝制更能考驗人。

黑　劉昌赫　　白　王立誠

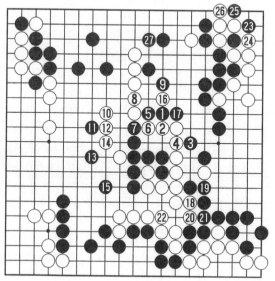

圖7

當劉昌赫第一局好局痛失時，事實上他已入絕境。但令我們驚奇的是在後兩盤的決戰中，從劉昌赫的每招每式上我們看不到一絲的慌亂，終於，他用自己的自信與冷靜一步一步使對手屈服。

傳說紀昌當年學射，處處炫耀他的射技。但有一天他看到一位老人立於懸崖邊搖搖欲墜的巨石上都能聲色不動，如履平川。紀昌見此大悟，從此潛心學射。若干年後，他重現江湖，儘管他一生未射出一箭，但人們說，只要看看他的眼神，就知道他的射藝天下無敵。

是修為，是境界，還是玄之又玄的禪機？

第6屆LG杯完全成了韓國人自己的表演，李昌鎬 VS 曹薰鉉，劉昌赫 VS 李世石，兩對經典的組合再次演繹經

典。

重磅比賽，重磅人物，曹薰鉉自首屆奪得應氏杯後雄風不減，幾乎將所有的世界大賽冠軍品個夠，只要 LG 杯到手就功德圓滿了。那邊劉昌赫比他更急，三次與 LG 杯失之交臂，如此再度失利，他也算創下了一個記錄。而且隨著豐田杯的出籠，奪得滿貫王稱號的機會將越來越難。

李昌鎬是何等的高人，他與曹薰鉉的比賽不見硝煙，滿盤勝似閒庭信步，他把決賽權交給恩師，成全老師完成大滿貫。這邊劉昌赫與神奇小子真刀真槍地幹——

圖8：白1是爭勝負的一手。黑2是攻擊急所。黑8以下借厚勢攻擊，至32完成中腹大空後勝勢確立。

就棋風而言，李昌鎬是內家高手，一著一式平淡中蘊含

黑　劉昌赫　　白　李世石

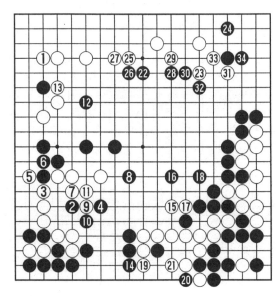

圖8

深意；曹劉則都是「發乎內而形於外」，他們樂於在追求勝
利的同時讓過程也充滿動感。圍棋的極致是和諧，這誰也不
能否認，而在窒息的戰鬥中達成和諧是不是最壯觀也是最難
的一條途徑？

　　前兩局雙方平分秋色，但老曹勝的第二局是生吞劉昌赫
一條二十餘子大龍，氣勢無疑占優。兩人均在懸崖邊上發起
致命一擊，倘若不能靜下心來，即使有千載難逢之機豁露在
眼前，也可能視而不見，空留一腔悔恨。

　　圖 9：白 1 捕殺黑大龍，黑 2 以下掙扎，白棋步步緊
逼，至白 19 黑大龍無生路。

黑　劉昌赫　　白　曹薰鉉

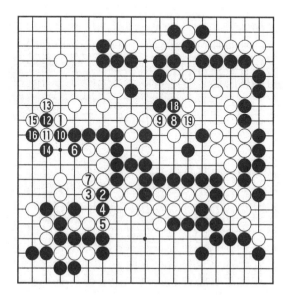

圖 9　　　　　　　　　　　⑰ ＝ ⑫

　　兩位棋壇鬥士的撞擊果然不同凡響，整盤棋都在令人窒息的攻殺聲中進行。

　　果然，一個月的休整期後，老曹在第三局執黑再勝，已經掌握了賽點。劉昌赫從來就不以韌勁著稱，被人逆轉倒有幾次，他在絕境中求生似乎沒那份耐性。出人意料的是他這次鬥志昂揚，背水一戰的第四局從第一次角部接觸就死纏著對方不放。曹帥怎麼也想不到，一人走一步的定式劉昌赫都想硬吃。

　　圖10：白1提，價值巨大，但有風險。

　　黑2殺棋野心暴露無遺，白5尋找黑棋連絡弱點，黑6是本局勝著，以下劉昌赫強手、妙手一招狠似一招，一百餘手便屠龍成功。

　　　　黑　劉昌赫　　　白　曹薰鉉

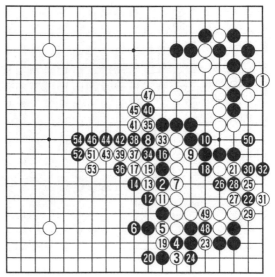

圖10

或許勝利只是一種形式，在韓國人霸佔了世界圍棋舞臺的今天，與那些將勝負視作棋士生命的同胞相比，劉昌赫的棋裏面包含了更多理想色彩：嗜殺、以攻擊為第一樂趣、局部手筋天下一品……表面上看，「韓國流」的基本特徵劉昌赫都已具備，但現在個個強悍無比的韓國少年們已經將這些凌厲的劍招像機械化流水作業一樣拷貝進自己行棋程式中去。而劉昌赫棋則有所不同，他的一招一式華麗又明朗，像一段清晰的思想電波。

LG 杯決賽第 5 局，劉昌赫氣勢如虹，處處主動，以優美的姿態後來居上，笑捧桂冠。

圖 11：黑 1 夾，快如閃電，白厚勢竟成受攻目標，曹大帥拖著疲憊不堪的身軀受制於人，進入中盤後劉氏慢慢收

黑　劉昌赫　　白曹薰鉉

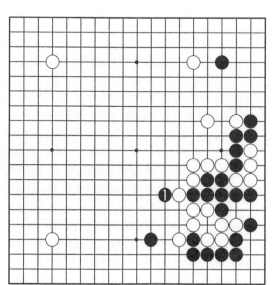

圖 11

起了那柄迎風斬，讓老曹的翻盤術化解於無形。

在第6屆LG杯決賽中，兩位當今世界最富攻擊力的圍棋高手凝固了最後一式劍招。白髮又增的戰神曹薰鉉終於沒有擋住年富力強的劉昌赫的快攻，沒有擋住歲月的無形之刀，對著萬眾矚目的LG杯灑脫一笑，飄然而去，留下劉昌赫獨自一人品味著獲勝後的興奮、激動、幸福，還有……茫然。

高手的寂寞是常人難以體會的，每一個風光無限的高手心底都會有一種莫名的恐懼，因為你擁有的越多，你可以再開拓的世界就越小。能從這寂寞與恐懼中擺脫出來要嘛是極單純的赤子，要嘛是極清醒的哲人。

江湖豪客，不能牽掛太多，聖賢哲人，不會萬事縈心。棋手是鬥士，也是哲人，需要一點灑脫，也需要一點頓悟。

左手執刀，右手握劍，劉昌赫站在棋界最高點，他的夢想實現了嗎？他是否還有夢？

劉昌赫共6次獲得世界比賽個人冠軍，總數僅次於曹李師徒，再往後數就無人能望其項背，實在是有些幽默，以劉昌赫的戰績，到韓國之外任何一個國家都是響噹噹的第一高手，可偏偏這世界上就有兩個人能凌駕於他之上，而且他們同在一國，在他們巨大的陰影下，劉昌赫的強大被掩蓋了。

與曹李師徒這樣的對手同生一個時代，這對許多棋手來說是一種災難，而對劉昌赫來說卻如魚得水。他天生不是個領袖人物，像徐奉洙一樣只想做一名獨行俠，所以有兩個絕世高人相伴正合他的心意。

劉昌赫具有江湖人的本色，不想負擔太多的國家重任，只願能在世間逍遙風行，所以在他的生命中充滿著希望和陽

光，也充滿著失望和陰影，甚至痛苦……

下面是韓國第七屆倍達王戰五番勝負第三局，此局之前，劉昌赫 2 比 0 領先，本局獲勝即可奪冠。劉昌赫對婚後第一個有望獲得冠軍的機會絕不會放過。

圖 12：黑 1 托尋求變化，白 2 點角試應手極好，黑 3 扳氣合，但白 4 扳過實利太大，以下劉昌赫展示了極華麗的攻擊，以 3 比 0 拿下倍達王。

從本質上來說，劉昌赫能下出圍棋的生機，他憑著入世的熱情和出世的豁達，以獨特的眼光體會圍棋的內涵。

下面是韓國第 32 屆名人戰，前兩局劉昌赫 2 比 0 領先，可沒想到，李昌鎬連扳兩盤，這是決勝局，究竟是李昌鎬奇跡般的逆轉，還是劉昌赫及時穩住陣腳，讓我們一睹為

黑　曹薰鉉　　白　劉昌赫

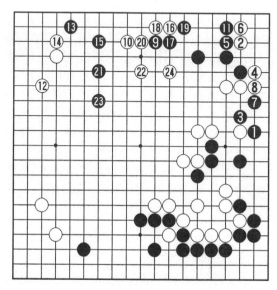

圖 12

快吧。

圖 13：黑 1 壓出必然，白 2 扳，再 4 尖又是好手，這個地方白棋下得很緊湊，就像變魔術似的把黑棋封了進去。黑 11 斷好，至 13 白棋在左上角並沒有獲取多大利益，全局陷入被動之中。

在本局中，李昌鎬運用擅長的定型特技，逐步將優勢轉化為勝勢，上演了驚天大逆轉。

他們倆人的傳奇故事還在續寫，在 2003 年韓國第 37 屆霸王戰決賽中，劉昌赫以 2 比 0 領先，難道悲劇又要重演嗎？

圖 14：黑 1 開始收官，雙方行雲流水，黑占得 21 位後，中腹成了不少空，局面已經佔先，雖然後面官子李昌鎬

黑　李昌鎬　　白　劉昌赫

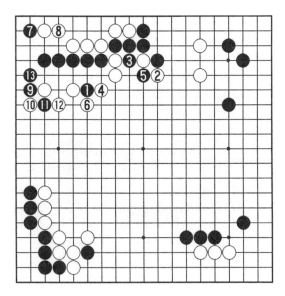

圖 13

黑　劉昌赫　　白　李昌鎬

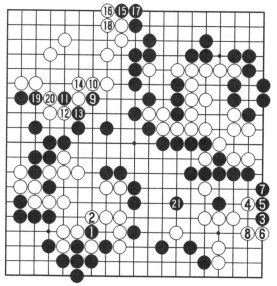

圖 14

略有小得，無奈棋盤變小，劉昌赫以半目險勝。這是李昌鎬在 1998 年之後首次在番棋比賽中遭到零封的敗績。

我刀，劃破長空，我劍，何去何從？劉昌赫在一場大夢中與圍棋相約，圍棋的千年之夢中又留下了誰的身影？

圍棋故事

圍棋與周易

傳說自從盤古開天地，經女媧補天，伏羲畫八卦後，開始了華夏的文明。相傳在伏羲得了天下後，一匹龍馬從黃河裏出來，背上有一幅圖，畫有八卦，稱為河圖；又傳大禹治水的時候，洛水裏出了一隻神龜，馱著書，書上有九個數，

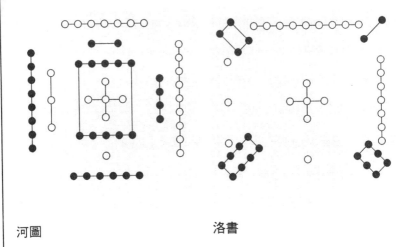

河圖　　　　　　　　　　洛書

稱為洛書，這兩位聖賢由此獲得了治理天下的道理。請看上面這兩張神秘的圖。

　　這兩幅圖所表示的內容已遠遠超出了我們的討論範圍。因為它們也許和華夏文明的起源有關係。我們只是從這兩幅圖可以看出，它們和現在的圍棋有一些相似之處，棋子是黑白子、子也是置於線上，照此推測應該也有一塊和圍棋盤類似的盤，它極有可能就是圍棋的前身。

　　但是由於這兩幅圖在宋朝才出現，其真偽一直是千年來史學界的一大懸案。不過，隨著考古工作的進展，這個問題有了突破，先是在 1977 年出土的安徽阜陽西漢汝陰侯墓中，有一個「太一行九宮占盤」為洛書的真偽辨別提供了佐證，接著，1998 年在凌家灘出土了一塊玉片和一隻玉龜，二者緊緊疊壓在一起，玉片上刻有一些圖形，形象是龜托著玉。

　　經測定，這是製作於 5300 年前新石器時代的文物，這個考古發現為《洛書》的真實性提供了重要的依據，也使圍

棋的起源有了重要的線索。

有記載說伏羲就是由這兩幅圖畫出了八卦,《易·繫辭上》說:「河出圖,洛出書,聖人則之」;而《三皇紀》上也有「伏羲德合上下,天應以鳥獸文章,地應以河圖洛書。仰則觀象於天,俯則觀法於地,中則觀萬物之宜,始作書契,以代結繩之政,始畫八卦,卦有二爻,重而為六十四,名曰《連山》」的記載。

《連山》已失傳,後人認為它就是《周易》的前身,有「夏曰《連山》,殷曰《歸藏》,周曰《周易》」之說;伏羲畫卦後,經周文王和周公撰卦爻辭、孔子作了《十翼》也就是《易傳》(關於孔子是否是作者有爭議)後,完成了《周易》。

由於伏羲是受到《河圖》、《洛書》的啓發,畫出了八

文王先天八卦圖

卦，而《河圖》、《洛書》又是用黑白子來表示的，因此，可以猜測，最早的八卦圖也是用黑子和白子來表示的。

圖中每卦用三個棋子來表示，白子代表陽，黑子代表陰，白子代表動，黑子代表靜。其中乾（象徵天）：三個白子的屬性都是動；坤（象徵地）：三個黑子的屬性是靜；離（象徵火）：上下動，中間靜；坎（象徵水）：中間動，上下靜；兌（象徵澤）：上面靜，中間和下邊動；艮（象徵山）：下邊和中間不動，上邊動；震（象徵地震，雷）：上邊和中間靜，下邊動；巽（象徵風）：下邊靜，中間和上邊動。從上圖可以看出，用棋盤和黑白子來演繹周易，是很方便的。

圍棋盤的格子古稱「罫」，字中的「⿴囗」代表網格，這個字的意思就是在網格（棋盤）裏邊擺卦；周易稱為「易」，圍棋古稱也為「弈」，兩個字同音，卦是畫出來的，棋盤的格子也稱為　（音畫），兩個字也是同音；易有太極，圍棋有天元，易有八卦，圍棋有八個星位對應；所有這些現象應該不完全是巧合，而是說明圍棋與周易有著很密切的聯繫。

周易幾卦：兩組 3 個棋子組成一卦，分為上卦和下卦，也叫內卦和外卦。每卦由 6 個棋子組成，對應 6 爻。每卦還有卦辭，卦象，爻辭，爻象。

如圖中：上邊為乾卦，下邊為坤卦，左邊為泰卦，右邊為離卦。其中泰卦中，上卦為坤，下卦為乾；從卦象上看：陽氣（白子）上升，陰氣（黑子）下沉，於是，天地交，萬物生。象徵通泰，也就是民間常說的三陽開泰。

現在已知最早的圍棋盤為 17 路，是 2000 年 9 月在陝西

周易幾卦

漢陽陵（漢景帝劉啓墓）中發現的。1952 年河北望都出土的東漢圍棋盤、1972 年新疆出土的《圍棋仕女圖》也是 17 路，還有一些古代文獻，都說明 17 路盤很早就流行了。

　　為什麼圍棋盤是 17 路而不是其他路數呢？是因為變化多少的原因嗎？顯然不是這個原因。因為 9 路盤就已經很複雜了，日本還經常有 9 路盤的比賽，11 路、13 路就已經沒有人能夠研究透徹了，更不要說 15 路盤了。因此必然有其他原因。

　　易共有 64 卦，每卦有 6 爻，而 17 路圍棋盤的周長，正好是 64。如果中央留下 9 宮來定位，則餘下的路數也是 6條；古人用易來算日期的時候是去掉 64 卦中的乾、坤、離、坎（象徵天、地、日、月），這樣 60 卦每卦 6 爻對應360 天，也就是一年（陰曆）。五天又為一候（共 72

候），三候為一氣（共24節氣），六候為一節（共12個月），這樣就周天圓滿了。古人根據日期對應的卦象，推算出氣候和冷暖。而當時活字印刷還沒有出現，因此除了圍棋盤，似乎找不出更好的計算日期的工具來了。

後來大約從隋代開始，圍棋盤向19路發展，現在已知最早的19路圍棋盤是隋代的。19路盤有361個點，去掉一個天元（代表太極），正好是一年，四個角代表四時，周長為72候，應該也是用來算日期的。

古譜中白棋先下，因為單數為陽數。四個座子的黑白位置，也符合後天文王八卦圖。

綜上所述，圍棋最早應該是作為占卜工具出現的，年代之久遠，已經無據可考，只能含糊地說，和八卦的歷史差不多長。不過那時候的圍棋，很可能不是現在的圍棋，只是用來占筮和算天象用的。

歷史上有堯造圍棋的傳說，可以試想：堯和舜作為天下之主，教兒子圍棋做什麼用呢？只是用來提高智力嗎？顯然不是這樣的。

符合邏輯的說法應該是堯發明圍棋用來教丹朱學「易」，用棋盤通過易經教他天文地理、陰陽變化和治理江山的道理；因此，堯造的圍棋應該不是現在意義上的圍棋。不過由於棋子、棋盤都有了，圍棋規則又那麼簡單，因此在周易的圍棋出現後，對弈的圍棋應該很容易出現了。

第 8 課
李世石棋藝風格研究

李世石感覺敏銳，出手飛快。棋風與曹薰鉉近似，速度快力量驚人。專揀最狠最凶的下法，序盤中猛撈實地，中盤則善施以頑強的攻擊和治孤。

1. 大具異質的勝負天才

大凡開創時代的棋士，往往在其少年時代就展露出卓然的棋才。秀策 11 歲就被本因坊丈和驚歎為棋壇 150 年一遇的棋豪，儘管 33 歲英年早逝，依舊成為日本永遠的棋聖。

2000 年，年僅 17 歲的李世石 32 連勝，以鷹擊長空之勢躋身於超一流棋手行列。比起劉昌赫的華麗、李昌鎬的均衡，李世石的棋屬於現實流派，算度深遠，力量兇狠，在其纖瘦的身軀裏永遠裹著一顆豹膽，總有一種凶蠻在棋盤上肆虐。

這是第 15 屆富士通杯半決賽，當今圍棋界的霸主李昌鎬碰上了他最不想遇見的人——李世石。

圖 1：黑 2 剛剛露出破綻，就被李世石緊緊抓住，白 3 以下手筋連發，至 11 破掉黑空後確立勝勢。

暴力少年對自己的力量有著充分的自信，迷失方向的第一人冒險挺進作最後一搏時，等待他的是蓄謀已久的冰冷刀鋒。

挺進決賽，李世石與劉昌赫這兩個超級殺手展開了一場激情四射的大決戰，他們在棋盤上殫精竭慮，妙手紛呈，共

黑　李昌鎬　　白　李世石

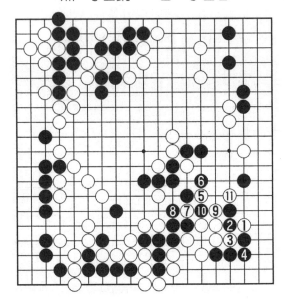

圖1

同創造出了一盤既耐看又極具內涵的名局。

　　圖2：白1夾是爭先的好手，白7打入勝負手，黑8攻，白9碰以極華麗的騰挪，劉昌赫強大的戰鬥力如同被拴上了鎖鏈，又如一頭猛虎在寂靜的山林中突然聽到了更為激越更為高亢的虎嘯。

　　白31擠，精妙絕倫，這一刻，劉昌赫肯定會不由得想起，當年他從綠林中義無反顧地殺入職業棋壇時，又何嘗不是和今天的李世石一樣激起了萬丈波瀾？如今世事輪迴，他也要經受後輩的強烈衝擊了。

　　最終，他踩著劉昌赫的肩膀登上富士通冠軍的寶座，稱孤世界棋壇。

　　藝術與勝負之完美統一歷來為弈者神往，然而二者卻常以極端對立之面目現於盤上，令人啼笑皆非：本局雙方錯進

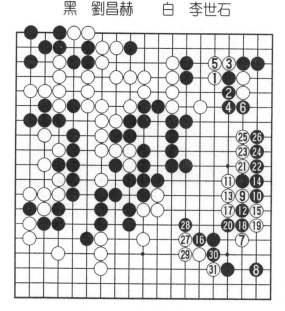

黑　劉昌赫　　白　李世石

圖 2

錯出，各下半盤好棋，勝勢不勝，敗者不敗，如此汗顏名局，是黑白無常，還是造化弄人？以下是第14屆亞洲電視圍棋快棋賽馬曉春與李世石的後半盤片斷。

　　圖3：白1搗亂，開始亡命天涯，黑2退讓，白3繼續亂下，以下23居然淨活了一塊。黑32形同夢遊，最後讓白三塊奄奄一息之棋統統枯木逢春，大失高手風範。

　　李世石和徐奉洙雖然年齡相差懸殊，但兩人的風格卻十分相像，都屬於力戰型。徐奉洙擅長野戰、亂戰、敵砍，不受前人理論框架制約，對各種攻擊和殺棋技巧弓馬嫻熟，常以猛攻獲勝，在韓國有「實戰武藝達人」之稱，以下是他們在韓國第2屆KT杯的精彩片斷。

　　圖4：黑1以攻為守，白2憤怒了，以牙還牙，黑3、5怪招連發，白棋應手也強應，以下至21，黑棋輕輕在二路

黑　馬曉春　白　李世石

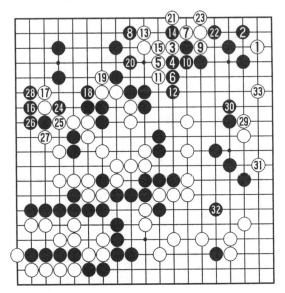

圖3

黑　李世石　白　徐奉洙

㉑＝⑭

圖4

一點，居然吃掉了白角。

李世石具有超凡的圍棋天賦已是不爭之實，真正使其卓越棋才和無限潛力變為制勝利器的是韓國的競賽體制，他在與一流高手頻繁交鋒中，使其在弱冠之年就充滿著「鷹翔千仞、虎步高崗」的霸氣。

2. 棋界的一匹獨狼

在棋的世界，李世石強敵環伺，但在精神領域，他無疑是一個孤獨的戰鬥者，他孤傲狂放的性格與戰績一樣令世人震驚。2001 年 LG 杯世界棋王戰期間，李世石將棋子拍得山響，拒不復盤，毫無晚輩形象；從 2001 年起拒不參加升段賽使韓國棋院左右為難；在韓國新銳十傑戰中敗給兄長李相勳被質疑為「假棋」，大李不參加農心杯選拔賽不公平等。凡此種種，他根本不屑一顧，依然我行我素，他的血管裏天生都流著叛逆者的血。

個性化和情緒化的棋手起伏很大，曾創造的 32 連勝，「不敗少年」火燒連營，其氣勢令人望而生畏，但 LG 杯決賽被李昌鎬驚天逆轉後幾乎銷聲匿跡，這樣異質的勝負師在棋盤上也有驚人之舉。

在第 5 屆中韓新人王對抗賽中，中國新人王彭荃懷著的是「勝固欣然，敗亦可喜」的心情輕裝上陣。第一局彭荃領先了大半盤，李世石突然發力，走出一步自殺的鬼手，硬生生將彭荃的大龍做成打劫活，並憑此勝出。

應該說那步自殺的鬼手是高手的盲點，非常容易被忽略，但如果作為題目，相信會有很多業餘高手得出正解。真正讓這次比賽不同尋常的是第二局——短短 106 手，李世石

突然認輸，令觀者無不震驚。有說李世石對中午就餐太遲大為光火，有說他有意打亂電視臺的轉播，有說他想贏就贏，想輸就輸，隨意收發……但據李世石自己解釋說已將白以後如何對黑進行攻擊全部看清，不容白棋蹂躪，乾脆認輸……

李世石何等的「高風亮節」，眾所周知，哪一個韓國棋手不會施展絕世的翻盤術？在前不久的亞洲杯上被判了死刑的局面不是被李世石逆轉了馬曉春嗎？這次李世石突然如此認輸——他既未將彭荃看成平等的對手，也未把這區區的「中韓新人王優勝」放在眼中，他有絕對的自信在第三局中取勝。

圖5：黑1點屠龍，白2以下極力掙扎，但李世石以極精確的算路，勾勒出了一幅慘不忍睹的屠龍圖，展現了圍棋的野性之風，李世石對圍棋個性的張揚，遠遠超出了勝負的

黑 李世石 　 白 彭荃

47 = △

圖5

範疇。

　　無獨有偶，李世石對棋壇至尊李昌鎬也耍大牌棋士「風範」，在韓國第 38 屆王位戰中，李世石以 2 比 1 領先，當時李世石在拿下天王山的第三局時，說了一句耐人尋味的話：「預感第四局要輸，第五局一定會贏。」當時大家認為這只是外交辭令，但第四局的終局卻使人震驚不已。

　　圖 6：李昌鎬白 35 跳是午間封盤的一手，下午續弈李世石遲遲不落子，長考之後一著沒下突然認輸了。

　　仔細分析，李世石的認輸應該是心情的原因——右下角定石黑 2 早早失誤。

　　參考圖 1：黑 1 先粘是正確次序，黑 3、5 後局部形狀大大優於實戰。這裏的作戰恐怕是使李世石心情大壞的根本原因。

黑　李世石　　白　李昌鎬

圖 6

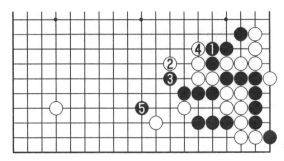

參考圖 1

在這個局面，儘管黑棋已經處於下風，但大多數人都會選擇對白兩子發出孤注一擲的攻擊，不成功再認輸不遲，但李世石卻甘願選擇最直截了當地認輸，聯想到他頑強的個性，不能不說這真是一位獨特的棋手。難道他對第五局果真有取勝的把握嗎？

圖7：躲過黑狂濤般的攻擊後，白1開始反攻，之後白形成纏繞之勢。白27體現了石佛的風格，先補厚自己，然後31位吃角或30位粘，至此李昌鎬鎖定勝局，李昌鎬3比2擊敗李世石，達成了韓國王位戰的9連霸。

3. 天下一流的防守術

李世石究竟強在哪裡？李世石對自己棋風評價最多的是防守好，從實戰中看，主要體現在：

a. 治孤能力強，是其出色防守的核心。

b. 子效強，韌力十足。最大限度地發揮己方效率並抑制對手子效發揮。

c. 應變能力強，能應付不同局面、風格的棋手。

圖8：這是韓國新銳在國內的比賽。黑實地領先，白1

黑 李世石　　白 李昌鎬

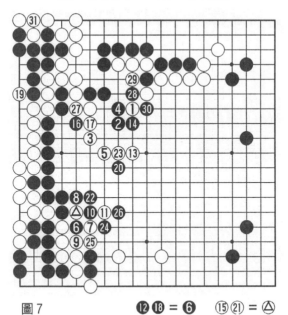

圖7　　　　　⓬⓲ = ❻　　　⑮㉑ = △

黑 李世石　　白 崔哲瀚

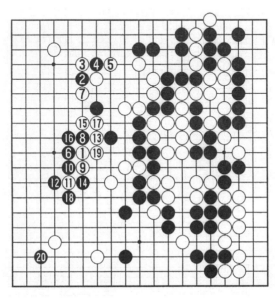

圖8

猛攻，黑2、4理出頭緒後，再於6轉身輕妙，神來之著，由於上邊有借用，白7冷靜。至黑20點角，黑防守治孤轉身一氣呵成。

第3屆CSK杯亞洲四強戰上，李世石與行棋不循規蹈矩、有「怪腕」之稱的王銘琬演繹了一盤好局。在第7屆LG杯八強賽中，同為韓國年輕中佼佼者的朴永訓執黑對李世石，李世石發揮得極為出色。下面來欣賞他們的精彩對局。

圖9：黑棋強行圍空，白2點入，穿入密密的雲層，黑7只好忍耐，白8、10長驅直入，至14白成功，足見李世石的銳利。

其中黑7若執意分斷白棋，見下面白棋爆破手段。

黑　王銘琬　　白　李世石

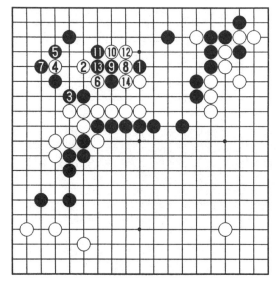

圖9

參考圖 2：黑 1 如沖，白 2 斷是先手，黑 3 長後，白 4 擠好手，黑空被打穿。　再看李世石的防守反擊──

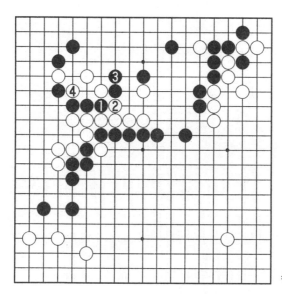

參考圖 2

圖 10：黑 1 靠，拼命突入是勝負手，白 2、4 積極防守，毫不手軟，雙方激戰形成打劫轉換，白 26 沖吃四子，接著 28 殺棋，黑中央竟全部死光，足見殘暴少年的辛辣。

總之，李世石常給人以強人強腕的視覺震撼，就像在懸崖上搏殺，既驚險又刺激。

4. 強勁的絞殺力

攻擊力強是韓國棋手的共性，20 年前韓國圍棋嶄露頭角時，攻擊是他們屢試不爽的制勝秘訣。李世石不僅秉承了曹薰鉉、劉昌赫等攻擊天才兇猛犀利的特點，並且單兵作戰

黑　朴永訓　　白　李世石

圖 10

⑪⑰㉓ ＝ ❶
⑭⑳㉕ ＝ ❻

力似乎更突出，往往排山倒海、氣勢恢宏。

圖11：黑1白2後，黑3點入，佛人露刀，至21是雙方必然。白22開劫，黑33既擴大戰線又製造劫材，實戰白棋舉起白旗後，中腹大龍憤死，棋也結束了。

本局的經典就是黑3那步蓄謀已久的殺著，是這一步棋擊垮了崔明勳的鬥志。

近年來，與李昌鎬棋風相近的常昊、小林覺；強力殺手劉昌赫、徐奉洙；就連秀行眼中的「天才雙璧」曹薰鉉、馬曉春無不在李昌鎬的均衡神算前吃盡苦頭，反觀李昌鎬敗給李世石的幾盤棋近乎清一色的大龍橫死，李世石的中盤殺力更有高深莫測之感。

黑 李世石　　白 崔明勳

圖 11

⓱ = ⑫　　㉛ = ㉕
㉘ ㉞ = △

　　驚險的治孤、兇狠的攻擊、強烈的勝負意識是支撐李世
石強大中盤的三足體系，這一點頗具當年「剃刀」坂田的遺
風。

　　李世石要獨立面對江湖上的許多風霜，做一名大棋士並
不是只要把棋下好就行，人格的魅力佔據了很大比重。曹薰
鉉、李昌鎬、劉昌赫能公認為天下最強的三名棋手，他們手
握的世界冠軍數當然重要，他們對棋道的執著更叫人心折。
已經被稱為韓國圍棋第四位天王的李世石以三位前輩為鏡，
照出自己的傲骨柔情。

5. 衛冕富士通杯冠軍

闖蕩江湖的歲月就在和這些當代最強手的抗衡中度過，李世石的青春飛揚如夢，繼 2002 年奪得富士通杯冠軍後，在 2003 年度再次衛冕。

圖 12：這是第 16 屆富士通杯八強賽。小林覺本格派的風格在日本棋界沉沉浮浮。黑 1 跳謀求聯絡，白 2 碰銳利，小李飛刀已脫手，黑 3 以下至 42，白棋成果顯著，確立了優勢。

半決賽李世石迎戰日本的依田紀基。賽前兩國媒體就抖出「斬草除根」、「死守富士通」等辛辣字眼，就連一向淡泊的馬曉春也要與韓國人打「依田奪冠」之賭。凡此種種，賽前都讓人嗅到森冷而刺激的爭棋氣息，國與國對抗，已使

黑　小林覺　　白　李世石

圖 12

本局堂而皇之地凌駕於決賽之上。

　　當然，真正賦予本局血腥色彩的是雙雄自負而氣盛的個性，李世石的利矛與依田的堅盾真實地折射出韓日圍棋流派不可調和的對抗。

　　圖13：佈局，依田以其深厚的功力匹馬領先；中盤，李世石圍剿巨龍的手法猶如漢字草書一樣單官狂舞，在一劍封喉時李世石的手顫抖了。白2跳，一直致力屠龍的李世石突然網開一面，雙方變化至18，白跌到無底的深淵。

黑　依田紀基　　白　李世石

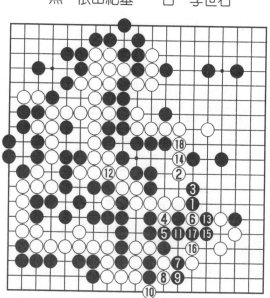

圖13

　　參考圖3：以李世石精確的算度，白至9並不難，a、b兩點白必得其一。縱然依田名人的實力再強，恐怕也無法從此圖逃生吧？

　　圖14：面對白6瘋狂打入，以依田深厚功力保持優勢

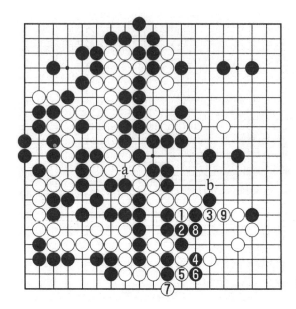

參考圖3

黑　依田紀基　　白　李世石

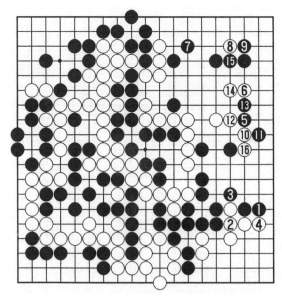

圖14

至終局應不太困難，黑 7 的避戰卻招來白 8、10 更激烈的挑釁，李世石狼一般的終盤纏鬥最終令老虎退避三舍。

當李世石用纖弱的指尖撐住那個重劫時，相信依田威猛的軀體中的血液也要凝固了，這位將「太陽」二字手書於摺扇之上的棋士不論是出於某種情感，還是對太陽的崇拜，此時恐怕只有一種心情──殘照當樓。李世石以半目險勝！對此，依田一定能體會到當年在東洋證券杯上聶衛平曾被其打贏一個「兩手劫」逆轉的徹骨之痛吧。畢竟，依田的後半盤已今不如昔了。

決賽在兩位韓國棋士中進行。一位是去年的富士通冠軍李世石，另一位是首次打進世界大賽決賽的宋泰坤。

圖 15：宋泰坤在韓國有「少年壯士」之稱，本局在李

黑　宋泰坤　　白　李世石

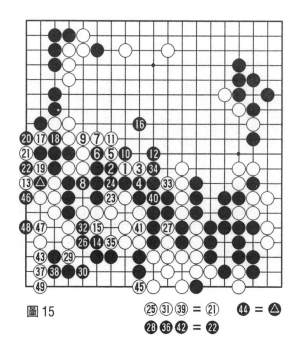

圖 15　　　　　　㉕㉛㊴ = ㉑　　㊹ = △

㉘㊱㊷ = ㉒

世石一掌快似一掌的猛攻中，只能招架。白 1 夾再至掌到風至，白 17 挖，倚仗自身劫材有利，給黑棋致命一擊，至白 49 吃掉黑大塊，棋局結束。

參考圖 4：黑 1 如繼續收氣，至 16 白快一氣吃黑。

勝了此局，李世石如願以償地衛冕了富士通杯冠軍。

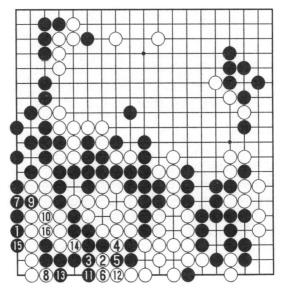

參考圖 4

6. 與石佛對決展望

隨著二李對決時代的來臨，可以預測在未來的幾年中，韓國甚至世界的很多棋戰頭銜都將由他們來爭奪，李昌鎬的城池還能守住幾許時日成為棋界最大的懸念。

他們目前的實力比較：

a. **序盤階段**：旗鼓相當，對新手新型的研究都有獨到之處，誰能在中盤入口將局面導向自己較為擅長的流向，誰

將佔有六分勝算。

　　b. 中盤階段：都有引以自豪的防禦能力，李昌鎬的棋常給人一種雨天潮濕的厚重，而李世石則貫穿著一種秋霜烈日的激昂，李世石能否發揮出力量，李昌鎬能否擋得住潮水般的綿延攻擊，都是個未知數。

　　c. 終局階段：李世石後半盤的鷹視狼顧固然可怕，但控制局面的能力差一些，與天下官子一品的李昌鎬較量起來可能稍遜一籌。

　　讓我們從二李兩次在 LG 杯世界番棋決鬥中來欣賞他們天才的棋藝風格吧！

　　在 2001 年的第 5 屆 LG 杯世界棋王戰的決賽中，石佛李昌鎬堅實沉穩如推土機般地踏進了最後的競技場，追風少年李世石疾風快槍興沖沖殺進總決賽，殺氣騰騰地邀約李昌鎬決鬥。

第 1 局

　　圖 16：黑 1 逃孤，白 2 猛攻，至 32 黑大龍「突然死亡」，令世界棋壇大為震驚，由此第二局的比賽就愈加充滿了懸念。

第 2 局

　　圖 17：白 1 至 7，李昌鎬展示了在沙漠上蓋高樓的才能。黑 16 以下虛幌幾招後，再於 30 以靜制動，顯得李世石很老成。白 31 是佛性躁動的一手，由此陷入了被動的泥坑，雙方激戰至 88，白中央兩塊棋陣亡。

　　前兩局李世石以 2 比 0 領先，這無異於棋壇發生了大地

黑 李昌鎬　　白 李世石

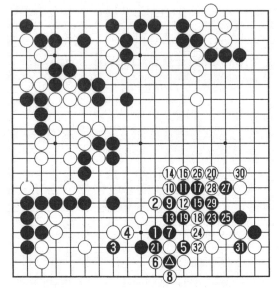

�22 = ▲

圖16

黑 李世石　　白 李昌鎬

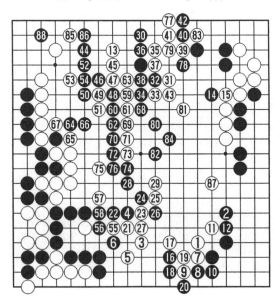

圖17

震，難道李氏王朝要被李世石顛覆？全世界圍棋高手，包括長期被李昌鎬折磨的老一代超一流棋手馬曉春、劉昌赫、趙治勳等，都在密切地注視著⋯⋯

　　休戰一個月後，李昌鎬展開了絕地大反擊，連下兩城，把比分追成 2 比 2 平，決賽的第五局既刺激，又充滿了懸念。

第 5 局

　　圖 18：年少氣盛的李世石，黑 1 打，主動開劫！企圖一舉擊潰李昌鎬。

　　但他中計了，中了老辣之極的李昌鎬金蟬脫殼之計，白14 以下在外圍推進，在大局上壓倒他。

黑　李世石　　白　李昌鎬

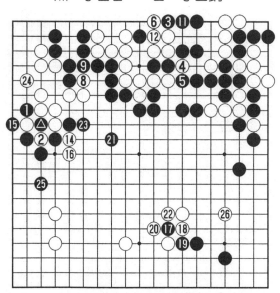

圖 18　　　　❼⓭ = ⬤　　⑩ = ②

圖 19：李世石怒火攻心，黑 27 強襲白角，以解心頭之恨！李昌鎬巧妙周旋，打著打著，黑兩子棋筋送入虎口，黑大勢已去。

李昌鎬反敗為勝，以 3 比 2 驚天大逆轉。

回顧 LG 五番棋經典決戰，無論單獨的每一局還是整個五番棋都充分反映了兩人的風格：大李是武當派的，後發制人，平淡之中蘊涵巨能；小李是少林派，先發制人，招式華麗，一招便欲擒敵於馬下，他們的經典對決比當年吳清源與木谷實的交鋒更有神韻。

暫時受挫的李世石含恨而退，他說：「一流棋手中李昌鎬的佈局最差！」這一點雖然早就有人指出過，但後來人們

黑　李世石　　白　李昌鎬

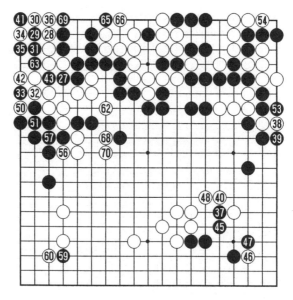

圖 19

㊸㊵㉑㊱ = ㊶
㊹㊼㊺㊿ = ㉞

發覺很多「韓國流」的新手都是李昌鎬率先運用的。李世石認為，正因為李昌鎬知道自己的佈局感覺欠佳，他才會不停地發掘新手以期遮掩弱點。自負的李世石深信自己的判斷，也就無畏於李昌鎬官子功夫的出神入化。

雖然現在說這兩位最出色的天才誰更強為時尚早，但李世石至少不怕李昌鎬則是可以肯定的。對於被石佛壓制得呼吸都不順暢的天下高手來講這是個福音——他們重視李昌鎬，卻對李世石不以為然。現在李世石能與李昌鎬一較長短，這些高手不由得又對自己萌生了希望——我難道還比不上那個狂妄的毛頭小子嗎？

歲月在灰燼之中也能孕育生命，李世石經歷兩次血腥的權力鬥爭之後，以更加成熟的模樣再次站在了李昌鎬的面前，二李再度在第 7 屆 LG 杯決戰！

李世石威猛，不過他的威猛與其說是老虎或者獅子，還不如說是漆黑的暗夜中閃爍青色眼光的狼或獵豹。相比之下，李昌鎬像是拂曉之際蜿蜒無際的山脈，是沙漠中靜靜流動的大河。充滿生命力的李世石如獵豹般馳騁在名叫李昌鎬的堅韌又高大的山脈上，這是一張極其和諧又自然的畫面。這兩人必須背水一戰的決戰事實，未免讓人扼腕歎息。不過勝負是避不開的，而正是因為這樣的惋惜，他們的勝負成了莊嚴的儀式。

第1局

圖 20：此番決戰比起兩年前的 LG 決賽更具火藥味。決賽第一局雙方就弈出拼盡算度和力量的搏殺局。白 1 斷是李昌鎬設下的最後陷阱，但黑 2 打，萬事皆休。實戰至 14 白

黑　李世石　　白　李昌鎬

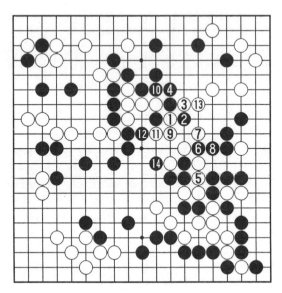

圖20

大龍憤死。這裏蘊藏著雙方驚人的算路。

　　參考圖5：黑若輕率地打正中李昌鎬的拖刀計，白大龍破網而逃，實戰黑2打正好起到一個虎口的作用，李世石早已洞若觀火。本局是李世石在攻擊中以算路精確、手法狠辣而贏得的酣暢淋漓的勝利。

　　第二局李昌鎬獲勝。雙方戰成1比1平。第三局為「天王山」之局，也許是深藏不露的石佛，被狂妄的少年李世石激起了鬥志，雙方鏖戰一整天，從頭至尾盤上刀劍鏗鏘聲絕於耳。

第3局

　　圖21：棋局進入尾聲，雙方仍在打劫不休，原本白堅實如鐵的角地，竟被黑棋擊得粉碎，至34形成轉換後，黑

黑　李世石　　白　李昌鎬

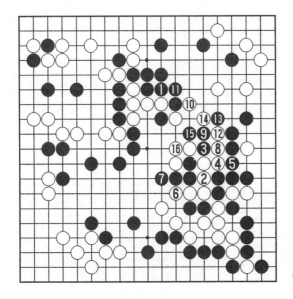

參考圖5

黑　李世石　　白　李昌鎬

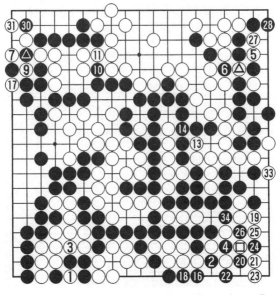

圖 21

⑧ = △　⑫ = △　⑮ = ⑨

㉙ = □　㉜ = ㉖

獲大勝。像這樣激烈運轉的棋沒有超強計算力和判斷力根本無法駕馭。

一般來講，實戰型棋手善於計算，天才型棋手感覺與判斷出色，就像以前「計算的坂田」、「感覺的秀行」是不同個性棋風的體現。但李世石似乎兼備這兩種對立的棋風，強大的計算加上卓越的棋感使之在處理複雜局面中非常強悍。

李昌鎬是世界圍棋第一人，他一直在等待，在等一個能和他等肩的對手。從 17 歲獲得第一個世界冠軍起他就在等。然而現實一直讓他有些失望，從林海峰、劉昌赫到馬曉春、常昊……包括半個月前在春蘭杯上和他對峙的羽根直樹。整個世界就在他內心激烈但表情漠然中被他君臨……

那個時候，心情落寞的李昌鎬的目光穿越過歷史的時空，稍微引起了自己注意的李世石才被自己逆轉。淡淡的失落之中，那種寂寞無敵和孤獨求敗的心情從沒有如此激烈，在殘酷的爭棋中等待一個對手的心情仿佛就如在漫長的冬夜等待失約負心的情人，寂寞而又無奈！

十年等一回。李世石從來就不太理會外界對他的評價，他用他犀利的刀鋒劃亮了李昌鎬持續了十年之久略微有些寂寞的心情。在強大莫測的棋壇霸主面前，桀驁的李世石只重複拔刀這個動作，就好比決戰的第四局：以東碰西靠的上手姿態與著法，極盡挑釁和黷武之能事。

第 4 局

圖 22：白 2 利用劫材優勢，執拗地要殺黑角。黑 25 碰是白無法再應的劫材。至白 26、28，李世石終於打贏了本局最後的一個劫。

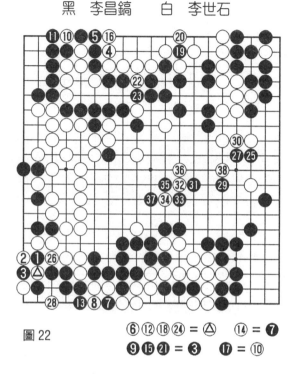

圖 22

⑥⑫⑱㉔ = △　　⑭ = ❼
❾⓯㉑ = ❸　　⑰ = ⑩

　白30粘機敏。對李昌鎬來說，LG 杯已成水中之月了。

　李世石以 3 比 1 擊敗李昌鎬，不僅報了前年 LG 杯決賽失利的一箭之仇，也使喧囂一時的「二李會戰」關上懸念之門。

　韓國媒體寫道：「李世石是獵豹，棋盤上的他像在草原上疾奔一樣，一躍而起，撲向一個又一個獵物。然而，這畢竟只是一隻獵豹而已，遠處的李昌鎬依然如一道無言的山脈橫亙天際，又如一條沙漠中的大河靜靜流淌。」

　「獵豹可以越過山脈，可以跨過大河，但在它經過無數次化石演變之前，它還是一隻獵豹。山脈可以被跨越，大河可以被橫渡，但在它們經過火山地震般巨變之前，山脈依

舊，大河依舊。

成為山脈，意味著要經過無數年光陰的地質演變，生命在此已顯得無比短暫與脆弱；成就李昌鎬這個名字的本身，也意味著十年之久的不斷攻城掠地，不斷斬將搴旗，不斷地征服與被征服。正如曹操所言『天下無我，不知幾人稱王，幾人稱霸』。

李昌鎬之所以為李昌鎬，十年王者歷程已不足以承載，強大固然已是無可撼動的事實，但他那種壁立千仞的高潔品質和海納百川的卓然氣度，卻遠遠超出了棋盤上的勝負。不說李昌鎬因此成為一個擁有絕世風華的棋手，就說僅僅擁有這般品質和氣度，也足以保證他還將強大多年。

即使是今天李世石在一項國際大賽中扳倒李昌鎬，但說他既與李昌鎬並肩而立還言之過早。

不過，李昌鎬也實在孤獨太久了，他這條山脈在迎接了無數次日出日落之後，也會輕輕地為孤獨歎上一聲；他這條大河在沉默中穿過千年的沙漠後，也會深深地為寂寞投去無奈的一瞥。

終於有了一位如豹出林的李世石，但這之後呢，在短暫的熱鬧平息後，李昌鎬還是不是守著他山脈一般、大河一般的寂寞？」

7. 新的起點

李世石的近期表現已經無愧為風雲人物，而且足可稱為「獨領風騷」。在第9屆三星杯李昌鎬等強豪紛紛落馬的情況下，李世石單刀赴會，連斬中國兩員大將，勇摘三星杯桂冠。

在半決賽中，古力與李世石之戰以一種「撕咬的方式」結束的。作為中韓世界冠軍大決戰的序曲，這次三番棋是一場「性格＞技術」的激昂決鬥。三局棋無一例外在午前決定了勝負，沒有一局進入讀秒。在世界級的大勝負中，以這樣原始刺激的方式終局實屬罕見。

看過前兩局的劉昌赫九段不禁感歎：已經不是我們那個時代的圍棋了。

第1局

圖23：白1跳，笑裏藏刀，李世石有超乎常人的嗅覺，黑6順求調子，白11彎頂更是李世石早已「狠盯」住的缺陷，剛才還是柔風細雨的白1，突然閃現寒光，白17

黑　古　力　　白　李世石

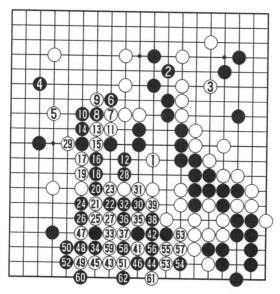

圖23　　　　　　　　　　㊵＝㉟

斷，刺刀見紅，至 63，黑敗局已定。其中黑 52 若在 54 位跳——

參考圖 6：黑如在 1 位長氣，白 2、4，黑幾乎沒有應手，以下至 18 是做眼的好手，白△的價值在幾十手後直觀地體現出來。李世石的算路真是令人恐怖！

背水一戰的第 2 局，古力大發神勇。上一局還是暴風驟雨般的攻擊者，此時卻在狼狽地承受著對手雨點般的重拳。

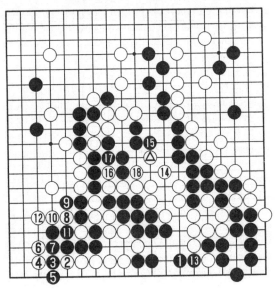

參考圖 6

第 2 局

圖 24：白 1 夾是征子有利時的手段，黑 6、8 沖斷是李世石快速走向失敗的開始。白 13 擋大極，黑征子不利，還要在 34 打吃，這是李世石的情緒化的一手，白 39、43 直取黑角，古力一點也不手軟，至此棋局已結束。

古力生於 2 月 3 日，李世石生於 3 月 2 日，戰前古力戲

黑 李世石　　白 古 力

圖24

稱連他們的生辰八字都相克。前兩局兩人在比分和內容上打了個平手，決勝局給了他們了結恩怨的機會。

　　李世石有一個特點，在相對不重要的對局，有時會鬆懈，但如果是單淘汰或者決勝局，就會變得很執著。本局，李世石在大勝負前沉穩冷酷的真面目就完全展現出來了。

第3局

　　圖25：白3是古力的敗著，黑4、6簡單應對，勝負就決定了，白7、9在黑鐵壁下走單官，黑12攻擊，以下至36，古力黯然認輸。

　　李世石後半盤不僅折騰能力強，而且善布陷阱，常用類似冷兵器時代的暗箭射殺對手，甚至比曹薰鉉的翻盤術更「陰」，在捕捉戰機與製造戰機上他無疑屬於後者，不像小

黑 李世石　白 古 力

圖25

林光一，李昌鎬那樣去「等」對手出現失誤，而是在對手出現並不太嚴重的誤算時，悄然地去「培養」對手的破綻和缺陷，最後一擊致命。

「愈極而愈遠」是木谷道場的名言，當年木谷弟子們無論棋藝進步還是受挫，總被木谷實以此言訓誡，在他們青年時期就被灌輸了棋道無限思想。

每一個棋手的成長，都是在棋道上探索「極」的過程，但探索越深入，越會感到目標的遙遠。相信王檄經過與李世石的搏擊，對「愈極而愈遠」會有更深的領悟。下面是他們在第9屆三星杯決賽第2局，第1局李世石獲勝。

圖26：黑2只有從白上邊一塊找劫。

白3是絕妙的次序！此著無論時機、感覺、計算都是一

流的,這使王檄翻盤的努力最終破滅,至13,中央大塊被殺,勝負已決。

參考圖7:白1選擇消劫不好,黑2尖上邊被殺,白棋大損,白3只好謀殺中間黑棋,黑6是防禦好手,至黑12順利逃回,結果白徒勞一場,無疑失敗。

李世石2比0戰勝王檄後,榮獲第9屆三星杯冠軍,李世石共4次獲得世界冠軍。

圖27:2005年元月8日,李世石以2比1戰勝常昊,勇奪第2屆豐田杯冠軍。

白1碰,狂乎神技,黑2長遲緩,白3以下展開閃電般攻擊,至21吃角,李世石把韓國暴力圍棋,演繹到了極

黑 王 檄　　白 李世石

圖26　　　　　❹＝△　⑦＝①

參考圖7

黑　常昊　　白　李世石

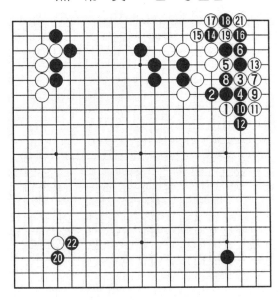

圖27

致！

　　至此，李世石已獲五個世界冠軍，逼近韓國兩大天王曹薰鉉和劉昌赫，憑著年輕和天才般的聰明，超越李昌鎬是今後奮鬥的目標。

圍棋故事
圍棋與網路

　　黑白世界本就變幻無窮，網路天地更是精彩萬分。如今，古老的圍棋與現代的網路融為一體，交相輝映。正是這種奇妙的結合，造就了網路圍棋，造就了一代棋手和棋迷，給圍棋注入了新的活力。

　　目前國內的圍棋網站人氣最盛要數「聯眾」、「清風」、「棋聖道場」、「新浪」。

　　「聯眾」成立較早，是中國第一家網路遊戲世界，逐漸引人注意，逐漸成勢，終於達到今日人氣鼎沸的地步。

　　「清風」創建比「聯眾」晚，本欲從「聯眾」口中分一杯羹，居然成績斐然，實屬不易。

　　網路是一個虛擬的世界。

　　你可以在這裏進進出出，可以對局，可以駐足觀戰，也可以聊天，似乎一切如常，但又完全不一樣。比如你和某人對局，只知他姓甚名誰，段位高低，但卻不識盧山真面目。不知他是男是女、年齡大小、胖瘦高矮。

　　你面對的始終是那台冷冰冰的電腦，以及螢幕上打出的一大串不知是真是假的姓名，但卻見不到一個真人。

　　網站注名，可謂五花八門，無奇不有。有金庸和古龍筆

下的俠士豪富，如令狐沖、風清揚、郭靖、楚留香、李尋歡；也有溫里安文中的四大名捕如無情、鐵手……

此外像白髮魔女、黑白雙煞、西北求敗、唐門殺手，形形色色的江湖大俠。

一位叫龍飛虎的9D在「清風」網上的一段傳奇，2000年10月3日，正在「清風」巡場的職業高手羅洗河八段與龍飛虎對決，結果4戰全敗。令人感到神秘的是，有實力戰勝羅洗河的高手們都否認此乃自己所為。這一夜，龍飛虎名震江湖。這一戰，使得清風的護法們無不想知道龍飛虎為何方神聖？

所有人都知道龍飛虎是一個沉默高手，他只專注於棋，行走江湖一向惜言如金。12月8日深夜，再度現身江湖的龍飛虎與羅洗河決鬥，龍飛虎在與羅洗河一戰中勝出，並在喝彩聲中迅速離開。這已經成了龍飛虎的作風，帶著身份不明的疑問飄乎於清風，留下一句「有空我就會來」的聲音……

這就是神秘的江湖高手，這就是神秘的網路圍棋世界，給世人留下無限的猜想。

藝經·棋品

邯鄲淳

夫圍棋之品有九，一曰入神，二曰坐聰，三曰具體，四曰通幽，五曰用智，六曰小巧，七曰鬥力，八曰若愚，九曰守拙。

第9課
崔哲瀚棋藝風格研究

　　崔哲瀚的棋是一部高速運轉的殺棋機器，算度執一而深遠，常刪繁就簡直接對獨塊孤棋發難，其直線追殺具有強烈的顛覆性和摧毀力，在中盤多以殺死大龍鎖定勝負。

　　崔哲瀚三段，1985年出生。由於驕人的戰績，在韓國棋界，繼睦鎮碩、李世石之後，有「李昌鎬四世」的美稱。在2000年第二屆農心辛拉麵三國圍棋擂臺賽時，連勝余平、王銘琬和劉菁三位中日高手。

　　圖1：黑棋明顯優勢，但崔哲瀚善於在後半盤打持久戰，讓對手頻頻失誤，如黑1、黑3、黑13以及黑23，被

黑　劉　菁　　白　崔哲瀚

圖1

白 24 跳，繼之於 28 位飛，黑白終於逆轉。

失利後的劉菁顯得異常痛苦，他說這個小孩的官子很厲害。日本的本因坊王銘琬是日本的當今第三人（當時），他未曾想到自己提前躍出以先鋒身份出戰，卻輸在了一個韓國小毛孩的手裏。終局後，王銘琬臉上在笑，但那是苦笑，伴隨著肌肉的強烈抽搐，這一幕讓觀者感到勝負世界就是那麼殘酷。

崔哲瀚和李世石同是韓國權甲龍道場的同窗，李世石和崔哲瀚的對局經常成為「烏龜和兔子」的比賽。李世石步調很快，氣勢兇猛，攻擊波一潮又一潮，崔哲瀚就那麼不動聲色地頂著，在最後的時刻反擊。

「農心辛拉麵」杯三國圍棋擂臺賽的用時方式為每方 1 小時自由考慮時間，然後是讀秒，一分鐘下一步棋，採用黑棋貼 6 目半的規則。翌年，在第 3 屆農心杯中崔哲瀚再獲 2 連勝，對小林光一前輩之局，必敗之勢下與擅長官子的對手大鬥官子，半目險勝，給人留下深刻的印象，另一局是戰勝中國的大力士邵煒剛九段，農心杯是韓國新銳揚名世界的搖籃。

圖 2：黑 1 挑起劫爭，這是崔哲瀚放出的勝負手，以下出現目眩的大轉換。白 22、24 沖斷，邵煒剛不甘束手就擒，於是出現令人眼花繚亂的大搏殺。戰鬥至 47 黑做出兩眼，白大龍被屠。早年我們就看到殺手的影子。

2003 年，韓國圍棋界不折不扣地過了一個「崔哲瀚年」。到年終，崔哲瀚的勝局達到 65 局，勝率達到 84%，全部位元列榜首。而且在他獲得頭一個頭銜天元戰冠軍的同時，還取得了國手戰的挑戰權，並進入了棋聖戰四強。2003

黑　崔哲瀚　　白　邵煒剛

圖 2

年，崔哲瀚在和曹薰鉉的三次對撼中全部勝出，已經讓人看
到李世石崛起時的影子。而李世石在被問到新銳棋手中看好
誰時，脫口而出的就是崔哲瀚。

　　崔哲瀚的棋風和李世石很相似，都喜歡棋局上快意恩
仇，十局比賽難有兩局最後能下到官子。不過，崔哲瀚一劍
封喉的本事和李世石略有不同。如果說李世石銳利逼人，但
有所脆弱，那麼崔哲瀚的速度中，卻有一種黑鐵般的韌性。

　　現代圍棋的潮流，越來越趨向於細膩，棋手們都不願意
過早地損失實地，所以像武宮那樣的執著於大模樣作戰的棋
手越來越少了。但本局，崔哲瀚卻給了人們一次豪放的表
演。這是第 47 屆國手挑戰者決賽戰第 1 局。

　　圖 3：白 1 蓋頭打，直接卸下了邊上的包袱，白 3 黑 4
是滄海桑田般的轉換，白 5 以下再度棄子，白 21、25、27

黑　尹盛鉉　　白　崔哲瀚

圖3

幾手棋便將一個空虛的模樣實地化，白33飛來一石的碰撞，這種「感覺勝於計算，才華高於感覺」的手段令人振聾發聵，迴腸盪氣。

　　崔哲瀚和李世石相比，另一特性就是勝負氣質。如果說李世石對待勝負多少有些輕率，崔哲瀚則分階段一步一步克服著他曾經難以跨越的棋手。

　　在2003年天元戰半決賽上，崔哲瀚序盤鯨吞曹薰鉉十五子，中盤抗過曹薰鉉的撼動，又吃住十三子獲得完勝。尤其是元晟溙，幾乎是崔哲瀚的天敵。天元戰打響前的歷次戰役中，崔哲瀚以1比5處於絕對劣勢。這是第8屆天元戰決賽第2局。

　　圖4：這是崔哲瀚展示治孤技巧的好局。白1至7精妙，白棋竟像變戲法一樣擺脫險境。白15又是巧妙的騰

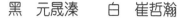

黑　元晟溱　　白　崔哲瀚

圖4

挪，至黑22退不得不放棄對白棋的剿殺，希望白棋後手補活，黑再開闢上邊戰場。

　　圖5：白23太凌厲了，白棋摧毀的不是黑棋的防線，而是元晟溱三顛四起的信心！黑24愚形粘只是做出一個殺棋的姿態，白25、27一著狠似一著的衝擊，使黑棋根本無法招架，至白45認輸。

　　元晟溱棋風厚實堅韌，傾向於後半盤發力。崔哲瀚往往是在中盤暴風驟雨般轟擊後，被元晟溱地獄屬性的韌勁所捲倒，可是在這次天元第4局比賽中，崔哲瀚執白中盤戰勝元晟溱，從而以3勝1敗的比分獲得天元戰冠軍，並從五段跳至六段。天元戰元晟溱先勝一局連輸兩局，在背水一戰的淒風冷雨中已經看不清勝負路了，黑▲粘，沒有料到白會從黑棋的腹地殺出——

黑　元晟溱　　白　崔哲瀚

圖5

　　圖6：白1飛出，黑2守，白3、5定型後，再於9飛聯絡。本局元晟溱顯然缺乏鬥志，白順利連通時，黑棋大勢已去。

　　在韓國第15屆棋聖戰半決賽中，崔哲瀚執黑中盤擊敗睦鎮碩奪得決賽權，將與率先闖入決賽的柳才馨決戰三番勝負，爭奪向國手11連霸的李昌鎬挑戰的資格。睦鎮碩是幾年圍甲聯賽中最出色的外援，目前打進LG杯四強，此番與崔哲瀚爭奪棋聖戰挑戰者決定戰名額，可謂是二虎相爭。

　　白△空降「敢死隊」顯然是在考驗黑棋的膽量，當崔哲瀚舉起屠刀時，一場血戰的殺戮開始了。

　　圖7：黑1封強殺，白14反撲，然而崔哲瀚對如何躲過白棋的最後一劍早已成竹在胸，黑15亮劍，白16轉身，黑17出手狠辣，白棋被擊潰。

黑 元晟溱　　白 崔哲瀚

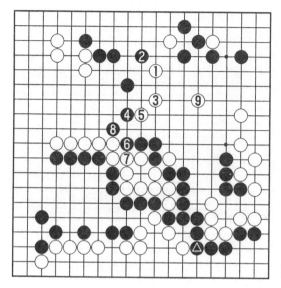

圖6

黑 崔哲瀚　　白 睦鎮碩

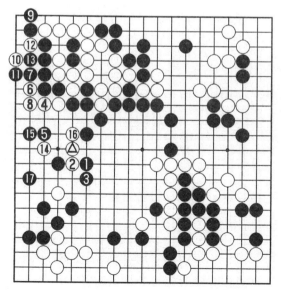

圖7

崔哲瀚六段是韓國國手戰歷史上最年輕的挑戰者。第47屆韓國國手戰五番勝負第1局，儘管崔哲瀚六段以1目半敗北，但第2局崔少年十分出色地戰勝了李昌鎬。

圖8：黑1挑釁，黑3立是怪異的一著。白4長，黑5斷，不知是怎麼回事，堂堂李昌鎬的「立三拆二」，厚實得還嫌重複的棋型，卻被黑方剜掉了內瓤，黑方甚至還覬覦對白大龍發動總攻！

也許可以這麼說吧：崔六段挑起戰端的必要性或合理性另當別論，但這一棋風和氣勢所導致的出其不意的、擾亂了大高手的電波信號波長頻率的效果，卻是顯而易見的。

雙方1比1戰平後，迎來了關鍵的第3局。

圖9：白1長考了47分鐘，這是崔哲瀚放出的勝負手！非如此不足以爭勝負。黑2下扳是李昌鎬給出的最強硬

黑　崔哲瀚　　白　李昌鎬

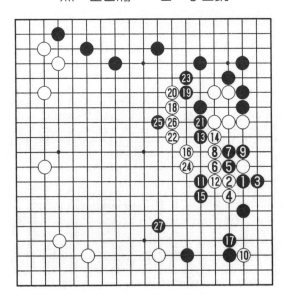

圖8

黑 李昌鎬　　白 崔哲瀚

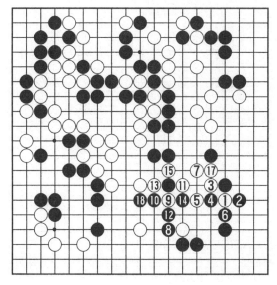

⑯ = ⑨

圖9

回答。以下黑順水推舟地棄掉幾子，至 18 棋局進入李昌鎬最擅長的官子階段，終局李昌鎬勝 9 目半。

　　勝了本局後，李昌鎬在五番勝負中佔據了有利位置，對崔六段來說，後兩局將是更嚴峻的考驗。

　　當盤上的形勢看上去並沒有戰鬥的需要或並不具備戰鬥的條件時，崔六段也不會偃旗息鼓，其製造戰端的本領不同凡響。這是國手戰第 4 局中盤片斷。

　　圖 10：黑 1 肩沖節奏怪異；黑 9 的硬靠，卻幾乎已是崔的拿手好戲了——雖然效果並不見得好；然後黑 15 又試圖開闢新的戰場，開拓立體作戰空間。本局崔哲瀚就是在亂中取勝的。雙方 2 比 2 戰平後，迎來了決勝局。

　　崔哲瀚在韓國有「毒蛇」之名，一出山就咬得李昌鎬傷

黑 崔哲瀚　　白 李昌鎬

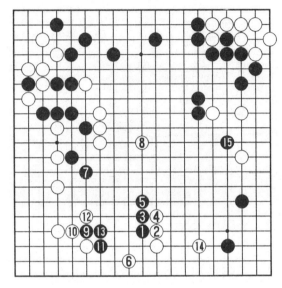

圖10

痕累累，自然也震驚了世界棋壇。

　　圖11：白2連扳，黑5打強硬。白14吃掉黑四子，但白12卻幫助黑棋回家，損失很多。

　　白16最大。黑17至25定型簡明，黑棋明顯優勢。

　　後面白棋是玉碎的下法。崔哲瀚勝了此局後，從此成為韓國第一位除四大天王之外在慢棋番棋賽中戰勝李昌鎬奪冠的棋手。

　　李昌鎬這盤棋明顯不在狀態。李昌鎬的強大，更多來自於李昌鎬以有限的生命探索無限棋道的執著和這種執著帶來的感動。在這一盤棋的前兩天，劉昌赫的夫人突然去世，這或許會加深李昌鎬對生命的孤獨感而影響狀態吧。

　　人畢竟是人，棋手要達到天人合一或棋人無爭的境界，離不開社會整體前進的環境和這環境所造成的那種美好而無

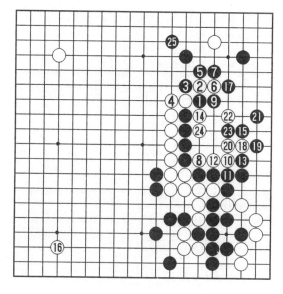

黑　崔哲瀚　　白　李昌鎬

圖 11

憾的心情。李昌鎬不是一個感情外露的人，但在他的內心深
處，感情就像地底下的熔岩奔騰一樣，炙熱而濃烈。

　　在韓國第 15 屆棋聖戰中，崔哲瀚也向李昌鎬逼近。這
是崔哲瀚與柳才馨六段爭奪棋聖挑戰權的三番棋第一局。

　　圖 12：黑 1、3 是簡單製造戰機的好手；白 4 橫併，從
另一個側面反映了柳才馨為所欲為的風格特點；黑 5 扳——
崔哲瀚不戰鬥、不吃棋、不甘休。崔哲瀚以獨具特色的視角
和手法將棋局引入了另一個戰場。本局崔哲瀚取勝後，柳才
馨也扳回一局，決勝局的勝負，將決定誰能夠登上向李昌鎬
棋聖挑戰的舞臺。

　　圖 13：這是崔哲瀚喜歡下的佈局，雖然這不是什麼流
派，不是什麼新佈局，但是其愉快地投入到戰鬥中去的心

黑　崔哲瀚　　白　柳才馨

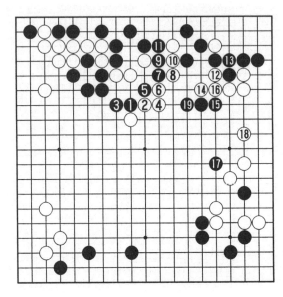

圖12

黑　崔哲瀚　　白　柳才馨

圖13

情、「你走到哪兒，我打到哪兒」的氣勢，總是咄咄逼人。

　　崔哲瀚能將戰鬥的氣息始終彌漫於棋之上。這盤棋崔哲瀚取勝後，在韓國與李昌鎬展開了十番棋大戰。

　　韓國第 15 屆棋聖戰挑戰第 1 局，李昌鎬執黑中盤勝崔哲瀚。以前的李昌鎬多憑後半盤的深厚功力取勝，但崔哲瀚驃悍的風格點燃了他的鬥志。這一局雙方手筋頻發，最終是石佛亮出必殺之技擊潰了「崔毒」。李昌鎬的力量絕不遜色於世界上任何一位力戰高手，能迫使他發力，崔哲瀚雖敗無憾。

　　圖 14：白見形勢不利，崔瀚哲白 1 扳放出勝負手，至14 形成劫爭。白 39 尋劫時，黑算清後黑 40 消劫。黑 42 擋

黑　李昌鎬　　白　崔哲瀚

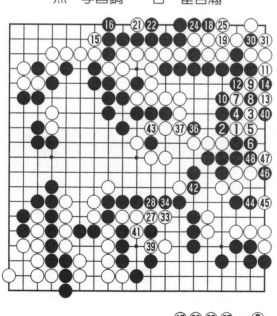

圖 14

⑰㉓㉙㉟＝⑨

⑳㉖㉜㊳＝❶④

後，43 與 44 黑已必得其一，白兩塊必死一塊，棋局頓時結束。

　　第 2 局輪到崔哲瀚拿黑棋。最近兩人的國手、棋聖總共十番大戰有一個有趣現象——執黑者必勝。現在的貼目是越來越大，但多數職業高手還是喜歡拿黑棋，主要是因為黑先比較主動。尤其是韓國棋手擅長亂戰，先行一步的威力更大。

　　不過只憑先走之利就想拿下李昌鎬無異於癡人說夢，這還需要非常全面的實力。崔哲瀚不經意間竟成了李昌鎬的苦手，就是因為他擁有強大到令人恐怖的戰鬥力。表面上看李昌鎬的幾盤敗局都是自己犯了錯誤，但讓他犯錯的根源正是崔哲瀚帶來的巨大壓力。

　　本局也是崔哲瀚死咬不放讓李昌鎬產生了少見的慌張，終於沒有在執白時取得突破。崔哲瀚剛出道就被稱做「李昌鎬四世」，現在「李昌鎬三世」李世石已經是天王級巨星，「李昌鎬二世」睦鎮碩也打進了 LG 杯決賽，有「毒蛇」稱譽的崔哲瀚下一個目標也該是世界大賽的頭銜了。

　　圖 15：白 1 不簡明，黑 2 靠後，白 3 只好開劫。

　　白 11 敗著，此手應於 16 位粘，黑 a 拐，白 18 擠，黑 15 位打形成轉換，白可小勝。實戰至 18，白棋損了十幾目，頓成敗局。

　　在 2004 年 4 月 6 日舉行的第 3 局比賽中，崔哲瀚執白中盤勝。自從十年前李昌鎬在韓國奪得天下以來，還從未在國內比賽中如此一籌莫展。

　　圖 16：本局崔哲瀚仍堅持「攻擊再攻擊」的策略。

　　中盤過後，黑形勢不妙，李昌鎬走出黑 1 靠的勝負手，

黑 崔哲瀚　白 李昌鎬

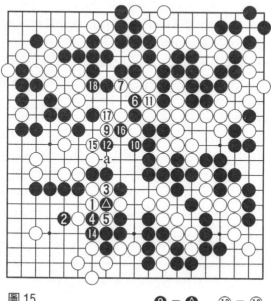

圖 15

❽ = ⬤　⑬ = ⑬

黑 李昌鎬　白 崔哲瀚

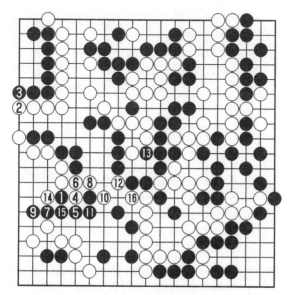

圖 16

白 2 做好準備後，再於 4 位挖，以下至 16，黑成玉碎之局。

2004 年 4 月 16 日，連續劇終於上演了大結局，崔哲瀚終結了李昌鎬夢幻般的 11 連霸，繼國手之後再奪棋聖。

圖 17：黑 1 是展現崔哲瀚圍棋才華與韓國流精髓的一手。白 2 斷，黑 3 扳，以下至 49，雙方針鋒相對，最終崔哲瀚以 2 目半取勝，勇奪棋聖桂冠。

自 2000 年起，五番棋上擊敗過李昌鎬的棋手只有劉昌赫‧李世石、崔哲瀚三人，這三人無一例外都是以算路和力量著稱的棋手。去年先是李世石在 LG 杯上 3 比 1 斬下李昌鎬，然後劉昌赫在霸王戰上 3 比 0 零封了李昌鎬。今年又是崔哲瀚在國手戰上 3 比 2 擊敗李昌鎬，隨後崔哲瀚又在棋聖

黑　崔哲瀚　　白　李昌鎬

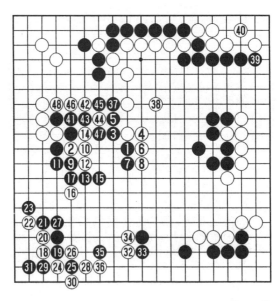

圖 17　　　　　　　　　　　㊾ = ㊹

戰上3比1擊敗李昌鎬。

其中劉昌赫如疾如徐,掌中帶刀,雖攻擊凌厲但不嗜血;但李世石和崔哲瀚一快一慢,純粹是當代圍棋培養出的技術屠夫。

恍惚十年了,韓國圍棋不但在高度、厚度,更在棋理上全面領先,尤其衝破佈局的境界圍棋,還原了戰鬥的本質。在韓國湧現的眾多新銳中,沒有曇花一現謝掉的,只有算路精確的戰鬥型棋手。像李世石、崔哲瀚不是傳統意義的力戰型棋手,而是以戰鬥的方式在全方位溶解棋局,他們飽蘸著韓國圍棋的盛氣,同時憑藉高度密集的技術儲備可以毫無顧忌地書寫他們自己的棋理。在另一層面上,戰勝李昌鎬的課題只有經由戰鬥來完成而且可行,那麼,戰鬥必然代表嶄新的、而且是進步的棋理。

現在,我們終於可以理解李昌鎬的主動求變,儘管這個求變確實讓他付出了代價。讓對手在溫柔中安樂死的天堂大門漸漸關閉,他如果在而立之年固步自封,轉瞬就會被李世石、崔哲瀚所超過。

李昌鎬在國內棋戰中連續被崔哲瀚奪走國手和棋聖兩大頭銜,轉戰國際賽,仍然無法擺脫這個難纏的「蛇影」。這是他們在第5屆應氏杯第3輪的比賽。

圖18:黑3先動手後白6再來騷擾已經慢了一拍。

到黑19時,在棋院觀戰的王磊已經宣判了白方的「死刑」。最後黑棋勝5點。

這次應氏杯半決賽,崔哲瀚超乎尋常地重視,不僅因為應氏杯規格極高,進入決賽可免服兵役也是崔哲瀚志在獲勝的動力。他甚至說:「寧肯不要40萬美元,也要進入決

黑　崔哲瀚　　白　李昌鎬

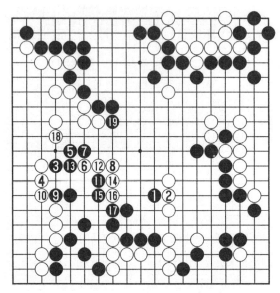

圖 18

賽。」

　　在這種信念的支撐下，崔哲瀚出色地發揮出水準，以 2 比 1 戰勝彭荃遂了心願。這是三番棋的第 1 局。

　　圖 19：黑 1 強行追殺，之後黑 3 也是強手。白 18、20 拼死反擊，再 24 位提滅黑眼，局勢已經白熱化。黑 27 靠時，白 28 反點異常兇狠，以下至白 52 後，黑已無法下殺手。

　　參考圖 1：黑 1 若破眼。白 2 挖精巧，這樣使白 10 拐成絕對先手。黑 7 立下龍身似很長，其實並沒有幾氣，殺白已不可能。

　　實戰白 56 做活後，再於 58、60 位收官，黑敗局已定。

　　應氏杯舉辦了 4 屆，有兩種緣分值得解讀。一種緣是韓國棋手四連冠的不敗氣勢，另一種緣是中國棋手每欲打破宿

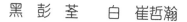

黑 彭荃　白 崔哲瀚

圖19

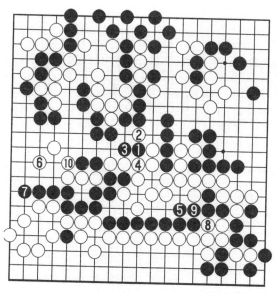

參考圖1

命的悲壯。

自從 1988 年應氏杯創設以來，冠軍獎盃似乎就是為韓國而設。曹、徐、劉、李按照他們的時代排序瀟瀟灑灑依次落座。而對中國棋手來說，第 1 屆應氏杯聶衛平在最後關頭的飲恨，不僅使自己喪失了稱霸天下的最好時機，也使正在上升的中國圍棋遲滯下來。應氏杯因此成了一種悲壯的象徵。

16 年轉眼過去，棋界天下大變，但中韓的應氏杯之緣不曾改寫。中國常昊、彭荃以及韓國崔哲瀚、宋泰坤入圍四強，六局激戰下來，將兩種緣分留在決戰了結。

常昊和崔哲瀚擇日在華山論劍！

崔哲瀚和李昌鎬在韓國分別保持著三個頭銜。李昌鎬的頭銜是 LG 精油、王位和 KBS 杯。崔哲瀚的頭銜是棋聖、天元、國手。相比之下崔哲瀚所獲頭銜的份量更重，因此，李昌鎬很想從對手中搶過國手頭銜，捍衛自己韓國的圍棋霸主地位。

賽前統計，兩人最近 9 局的交手，崔哲瀚以 6 比 3 佔有絕對優勢。

韓國第 48 屆國手戰決賽第 1 局

圖 20：白 1 肩沖是李昌鎬的風格。

黑 12 點是經典手法。白 13 尋求轉身。至白 29 尖，雙方形成了轉換，結果大致兩分。

圖 21：白 1 打吃不好。白方沒有料到黑此處隱藏著好手段。

黑 4 意圖明顯。黑 10 逃出之後，黑方獲得了最佳時機。白 13 應在 18 位吃，如此黑局部是後手。實戰黑獲得先

黑　崔哲瀚　　白　李昌鎬

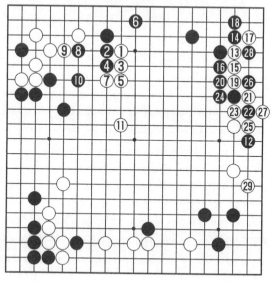

圖 20

黑　崔哲瀚　　白　李昌鎬

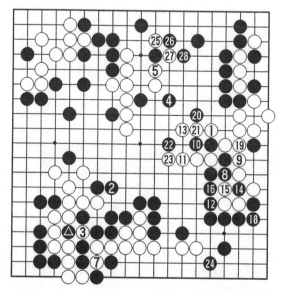

圖 21　　　　　　　　❻ = △　　⑰ = ⑭

手，搶佔到了 24 小尖的最後大官子，白大勢已去。

韓國第 48 屆國手戰決賽第 2 局

圖 22：白 1 攻，黑 2 逃重，應於 a 位快速逃出。

白 13 是經典手法。黑 20 補一手後，白 27 攻仍然嚴厲。黑 28 以下至白 35，黑棋被迫做活。

圖 23：白 1 攻擊毫不手軟。至 5 時，白全局已領先。

白 11 繼續強攻，黑 22 是做活要點，白 23 以下緊追至 40，黑損失慘重。由於中央黑不活，對白 43 碰，黑棋只能妥協。白爭得 53 位的最大官子，全局占優。

圖 24：黑 1、3 好手！形勢逆轉。

不可思議的事情發生了！黑 11 是罕見的大昏著！忘記應該在 12 位先手提。

白 12 提後，黑立即就認輸了。李昌鎬就這樣被逼上絕

黑　李昌鎬　　白　崔哲瀚

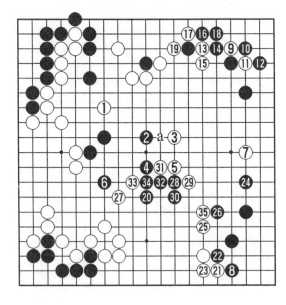

圖 22

黑 李昌鎬 白 崔哲瀚

圖23

③⑦ = ❸⓿

黑 李昌鎬 白 崔哲瀚

圖24

境。

韓國第 48 屆國手戰決賽第 3 局

圖 25：白 1 以下輕鬆活出，白成功。

黑 16 攻，白 27 打出強硬。黑 36 靠尋求騰挪，白 43 不應該選擇妥協。

黑 44 沖棄子機敏，以下至 62 黑棋活出一塊棋較便宜。

圖 26：白 1 扳敗著，應單在 3 位打。

實踐白 5 長出，被黑 10 跳之後，白棋兩邊已必死一塊。

李昌鎬就以這種脆敗的方式告別了本次決賽。崔哲瀚以 3 比 0 蟬聯國手。

這種慘敗在李昌鎬稱霸十多年的歲月裏極為罕見。崔哲

黑　崔哲瀚　　白　李昌鎬

圖 25　　　　　　　　　　㊼ = �30

黑　崔哲瀚　　白　李昌鎬

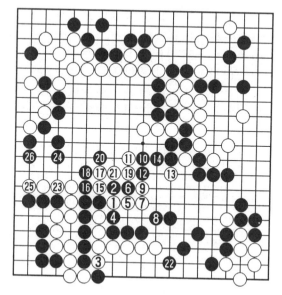

圖 26

瀚雖然變得日益強大，但他還不具備君臨天下的氣質，戰勝石佛多半是棋風相剋。

　　崔哲瀚對自己的實力非常自負，他的字典裏沒有「忍耐」這個詞，在局部只要有 10% 以上的成功率，他就會毫不猶豫地作戰，因此常常得益於這樣的風格，李昌鎬對他的棋路好像不太適應。

　　他現在的棋風是從官子棋演變過來的，以前的崔哲瀚官子很厲害，在細微之處的計算非常之強，所以以前他有「冰蟾」的外號，他在官子之爭上常能像冰蟾一樣「吸」走對手的目數。或許他意識到原有的棋風與李昌鎬相爭難以占到便宜。近一兩年，他的棋風突然改變，在棋界，沒有再比崔哲瀚「毒蛇」的外號更帖切的了。

　　在第 5 屆應氏杯決賽中，常昊以 3 比 1 戰勝崔哲瀚奪

冠。作為我們長期的對手，這給我們研究崔哲瀚技術秘笈，提供了一份珍貴的資料。

第5屆應氏杯決賽第2局

圖27：白1長，崔哲瀚拼得很凶。

黑6尖急所，崔哲瀚膽大，將大龍生生地橫在面前，看你如何動手。對黑10，李世石指出一手——

<center>黑　常昊　　白　崔哲瀚</center>

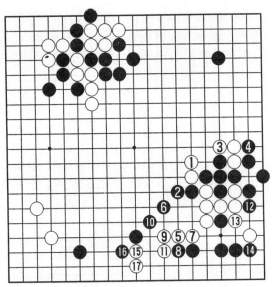

圖27

參考圖2：黑1虎是殺心極重的一手，有效地封鎖了白棋中央的出路，並破壞了白a位的眼位。李世石對棋的感覺不同凡響，如果黑下決心殺棋，此為上策。

實戰黑10尖，下邊白棋的生殺大權盡在黑棋掌握，當然也有風險。

白11曲，崔哲瀚只需一門心思地求活，隨著計算的深

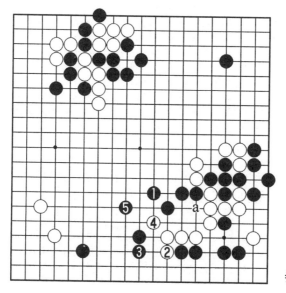

參考圖2

入，常昊卻陷入了殺與不殺的迷惑中。

黑12爬，將一場大激戰咬牙讓了過去。

比起李世石，崔哲瀚的棋挑釁性更強一些，簡單地描述他們的區別在於：李世石感覺敏銳，常常出乎意料地脫先；而崔哲瀚纏鬥力量大，局部敢於強硬接招。

歷來以穩健著稱的常昊，曾在官子戰中令李昌鎬節節敗退的崔哲瀚，竟同樣鍾情於血性的戰鬥。尤其本局，雙方倚劍劃天下，割據江山半壁，中盤常昊的「三頂奇手」，超白目的大劫爭，以及崔哲瀚令人心悸的頑強，都使本局呈現出奇異色彩……

圖28：黑1頂，這是常昊採取的強硬對策。

白2扳起反擊是崔哲瀚鮮明的棋風，普通白在4位拐。這是白棋可以避免糾紛的一個時機，但崔哲瀚對此似乎毫無感覺。

黑 常 昊　白 崔哲瀚

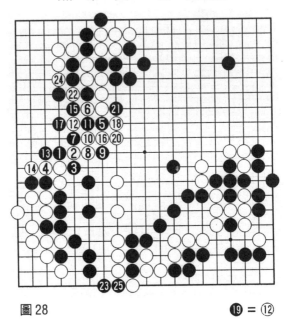

圖 28　　　　　　　　　　⑲ = ⑫

黑 5 再頂，第二發炮彈。白 6 拐是局部強手，白要把整個左邊大空收進。但對於全局，此手有敗著的嫌疑。

參考圖 3：李世石強調白 1 跳是急所，黑 2 以下戰鬥至 21 提劫，白棋可戰。

亂戰局面比的就是誰的棋更重要，白棋糾纏住中央黑棋才是大局的方向。李世石與崔哲瀚棋風的差異，在這裏又一次清晰地體現出來。

黑 9 再而三地頂，白棋已經陷入了泥沼。

白 24 長考了很長時間，在崔思考的過程中，常昊發現白棋應劫最強，還沒想好對策，白 24 就消了劫。黑 25 斷，勝負頓時決定了。

參考圖 4：白 1 粘劫只此一手。黑 2 提劫時，白 3 是順

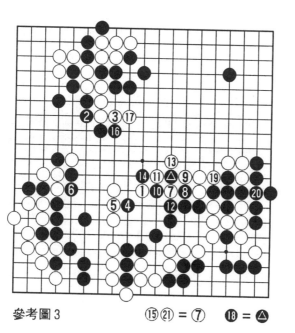

參考圖3　　　⑮㉑＝⑦　　⑱＝△

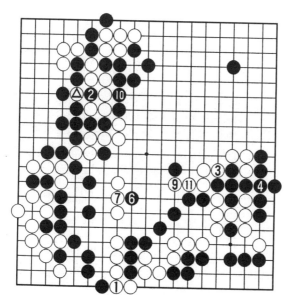

參考圖4　　　⑤＝△　　❽＝❷

手的劫材，白 9 的劫材黑已經無法再應，至白 11 接，黑兩塊總要死一塊。

崔哲瀚的失誤在於戰場判斷，思路局限於黑棋左下一塊，認為只需要兩手將其殺掉就行了，發現不行又臨時改為了消劫。不過，每一個變化的轉換都是超大型的，判斷失誤也有可能。

至此，前兩局雙方戰成 1 比 1 平。

「昊」——日在天上，意指廣大和天空。然而常昊日烈沖天竟然 6 年無果，2004 年恍然已過，第 5 屆應氏杯決賽的最後三局，成了常昊捍衛棋士理想的最後賭注。

第 5 屆應氏杯決賽第 3 局

圖 29：黑 1 掛角，意在運動戰中自然將中央缺陷淡化。

黑　崔哲瀚　　白　常昊

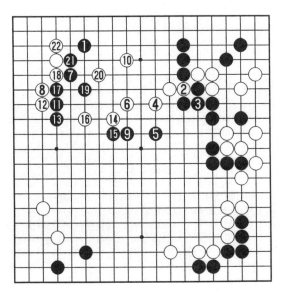

圖 29

　　白2直接斷開作戰，黑5爭奪制空權。白10好點，黑11繼續飛壓，白20、22痛快。常昊撈實地欲望非常強，崔哲瀚再次長考。

　　崔哲瀚剛剛20歲就登上了最高重量級的賽事舞臺，比起4年前最初在農心杯出道時留著板寸的憨厚模樣，霍元甲式的髮型，使崔哲瀚多了一分大棋士的成熟與殺氣。

　　這次應氏杯決賽，91歲高齡的吳清源先生專程從日本趕到北京觀戰。

　　圖30：白1挖，像一道閃電，將黑棋中央的防線劈開一道裂縫。

　　黑2內打，縱然是崔哲瀚，此時黑棋已經不得不放棄四子棋筋了。

　　白1的妙味在哪裡呢？

<div align="center">黑　崔哲瀚　　白　常昊</div>

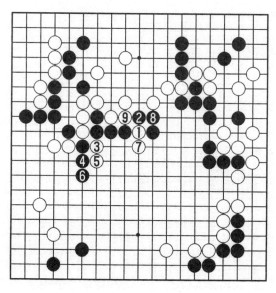

圖30

參考圖5：黑1外打，白2後，黑的聯絡出現問題。黑3粘，白4、6打出後，黑困苦。研究室中的韓國記者面露焦灼的神情，紛紛關注著閉路電視螢幕。

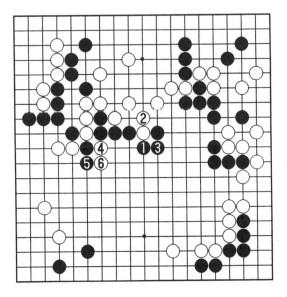

參考圖5

參考圖6：黑3虎，白4、6後，再於8位吃，黑11補後白12跳，經過一系列交換，中央白棋已經安定，而中央大隊黑棋儘管有一道厚壁，白a、b的利用，黑威力有限。黑攻勢落空，但絕不要忽視崔哲瀚，一個善戰的棋士，往往具備迅速重新組織戰鬥能力。崔哲瀚的棋，往往是遇強越強，他多次戰勝李昌鎬就是很好的例證。或許是常昊的妙手徹底刺激了他，接下來崔哲瀚的手法相當神勇。

圖31：黑1拼命突圍，白2緊追不捨。

崔哲瀚的計算強，反擊意識更強。常昊將頭深深埋在棋盤上。

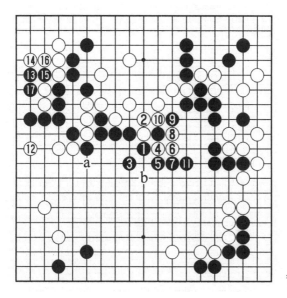

參考圖6

黑　崔哲瀚　　白　常昊

圖31

白4是掏心刨腹的一擊。黑9扳，白10愚形彎出，雙方手筋腳筋全用上。

白14斷，黑15尖巧妙，縱然大龍已死，但崔哲瀚袖中的暗箭依然讓人不安。

就在一片謹慎樂觀氣氛中，崔哲瀚飄飄忽忽的黑19至23落下，頓時，地球另一端，左下角的白兩子就像孤舟一樣飄浮在黑棋的汪洋中。崔哲瀚是有一套，幾手棋下來，竟然出現一個令大家心驚的構圖，簡直是撒豆成兵呀。如果白棋不能活出，必將大敗，人們不得不擔憂白棋的死活前景。

圖32：黑1尖，黑棋發動最後一輪進攻，雙方又重新洗牌。

白4靠，黑5跳，白8神來之筆，這是決定性的勝著。

崔哲瀚玩命計算，耗費了大量時間，下午6點40分

黑　崔哲瀚　　白　常昊

圖32

時，崔哲瀚已經被罰了 4 點，常昊被罰 2 點。

不少人知道死活習題名著《圍棋發陽論》，其中的死活題以變化複雜著稱，最明顯的一個模式是著手空間廣闊，派生變化層出不窮。所以一般只適合職業棋手研究。而實踐死活，簡直就是一個大型的發陽論。

在韓國，李世石、宋泰坤等都在為崔哲瀚尋找致命的殺棋手段，李世石研究了半天，覺得黑目前只有一條路——

參考圖 7：黑 1 粘最狠，消除白棋做眼的空間。但即使這樣，似乎白棋也仍有味道。

然而，長考後，崔哲瀚沒有採用中韓意見中的任何一條，而是大家第一個排除掉的黑 9 擋，白 10 夾，頓展生機。

白 14 擋，崔哲瀚極為痛苦，黑 15 剛落下，似乎看見崔哲瀚的鬥志崩潰的跡象。白 16、18 勝著，至白 26 冷靜做

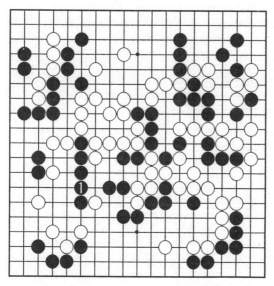

參考圖 7

眼，活路清楚。

之後，崔哲瀚下了幾手後便認輸。無論如何，這是一局名作。雙方竭盡全力，妙手、轉換與判斷貫穿全局。9個半小時激戰，是常昊圍棋生涯中下得最長的一局。兩人死拼算路，挑燈夜戰，耗盡心血。經常以戰屈人的崔哲瀚，這次遭到了前所未有的抵抗。

多少年後，當世俗的榮譽漸漸褪色，人們不會再記起冠軍、美元，而是在棋盤上再現永久的名局。

第5屆應氏杯決賽第4局

圖33：白1以下貼身近戰，是典型的韓國流。雖然第3局崔哲瀚的鬥志嚴重受挫，但永遠不能忽視韓國棋手的韌勁。

黑14立雖很大，被白15飛攻，擊在黑棋的痛處。黑

黑 常昊　白 崔哲瀚

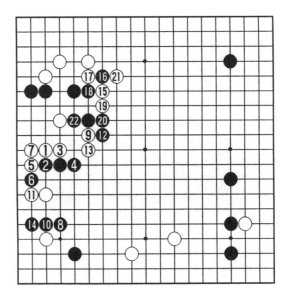

圖33

16 跨是「苦肉計」，至黑 22 止，觀戰室中已有棋手對常昊
的形勢表示悲觀，但主流的觀點還是局面不明朗。即使崔哲
瀚有優勢，也微乎其微。

　　賽前崔哲瀚曾說過，不能將韓國棋手壟斷應氏杯冠軍的
傳統斷送在自己手裏。在這樣的壓力下崔哲瀚難免會多生出
些想法。

　　圖 34：白 1 鎮強攻，崔哲瀚有那麼一股狠勁，不時還
用力攥緊拳頭。

　　黑 2、4 製造劫材。黑 12 應於 13 位長。白 15 以下劫爭
是本局的第一焦點。

　　大盤講棋的聶衛平九段認為，常昊在左邊打劫的過程中
還是有所收穫，局勢並不悲觀。

<p align="center">黑　常　昊　　　白　崔哲瀚</p>

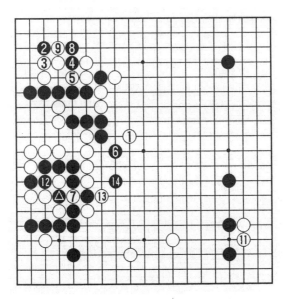

圖 34　　　　　　　　　　⑩ = ▲　　　⑮ = ⑦

　　圖35：黑1提劫，白2以下先手點角很大，此時雙方目數非常接近，左邊的劫爭黑棋劫材有利。

　　白16、18可以說是本局的敗著。被黑提一子再於29位搭下，下邊大損，而白棋卻找不出對中央黑棋的致命一擊。白34、36是非常手段，黑39險！

　　給了白棋以轉機。

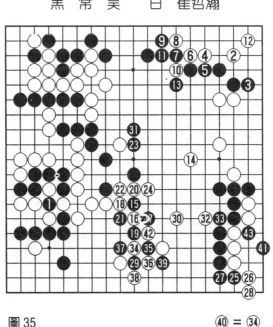

黑　常昊　　白　崔哲瀚

圖35　　　　　　　　　㊵＝㉞

　　參考圖8：黑在1位打最佳，白4、6忍耐，黑7再打，以下至11的變化，明顯比實戰好。

　　實戰至43轉換，黑39一子嚴重損傷。

　　至此，中方棋手認為雖然虧損，但優勢尚存。不過，現場的韓國棋手認為轉換後白棋稍優。權甲龍七段更是認為，

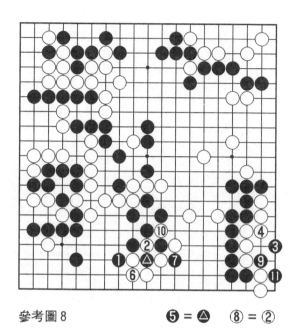

參考圖 8　　　　　❺ = △　　⑧ = ②

305

第
9
課
崔
哲
瀚
棋
藝
風
格
研
究

崔哲瀚如果保持不被罰點，獲勝有望。總之，韓國方面一片
振奮。

　　圖 36：白 1 點痛烈！這手棋就像刺在腰眼上的長矛，
令人心悸！

　　黑 10 接，由於下一手黑棋一手可活，崔哲瀚不由停頓
下來。此時，幾乎所有的職業棋手都盯著這裏的味道，由於
中央黑大龍也沒有淨活，崔哲瀚肯定要在這一帶做文章。

　　白 13 點，黑 14、16 好手，常昊在這裏躲過白棋最後的
出擊，棋盤越來越小了。

　　晚 5 時 50 分，本局終於落下最後一顆棋子，數棋的結
果黑棋領先 11 目。常昊 3 點勝。

　　崔哲瀚面無表情地看著棋盤，久久無語。

　　講解大廳傳來雷鳴般的掌聲。多少年了，韓國圍棋還沒

黑　常昊　　白　崔哲瀚

圖36

有這樣痛過。

　　如果將韓國棋手的棋風用武學名將來比喻：李昌鎬就像全真教主王重陽，真氣純正，棋路通幽，人劍合一，武功蓋世；曹薰鉉則像一燈大師，密不透風的快槍就是剛猛的一陽指，人見人怕；玉面殺手劉昌赫就像洪七公，殺手鐧降龍十八掌威震江湖；李世石就頗似黃藥師，這小子正著邪招就像黃老邪武功，收發自如，全憑意念；崔哲瀚就是西域老毒物歐陽鋒，有「毒崔」之稱的掌力就是奇毒無比的蛇陣；而吳清源則是少林寺裏掃地的無名僧，一身藝業，已臻化境，他以圍棋求得大道，談笑間點化芸芸眾生。

圍棋故事

圍棋與專業

從 2001 年開始，韓國明知大學首次開設圍棋碩士課程，培養圍棋碩士研究生，這是目前為止，世界上第一所招收圍棋碩士研究生的大學。明知大學是韓國很有名的一所綜合性大學。1997 年，該大學首次嘗試開設世界第一個「圍棋指導專業」，以期能對圍棋的國際化作出應有的貢獻。沒想到這個專業一開，報名者趨之若鶩，在社會上引起了很大的轟動效應。

第二次，明知大學即把圍棋專業作為正式專業招生，來自韓國的圍棋愛好者紛紛報名，因為圍棋專業畢業的學生不僅具有正式的本科學歷，而且在就業方面的前景也很不錯。圍棋在韓國比在中國和日本還要普及，但就是缺乏高素質的圍棋人才。所以，與圍棋有關的機構和單位都非常歡迎圍棋專業的畢業生。

明知大學的圍棋專業不僅吸引了很多國內的圍棋愛好者，還吸引了不少國外的留學生，其中俄羅斯的留學生最多，而且他們都學有所成，在國際業餘大賽中取得了好成績。

本次明知大學開設圍棋碩士專業，主要的目的還是為圍棋事業的發展培養高素質的人才。新開設的圍棋碩士專業將學習《圍棋研究方法論》、《圍棋經營論》、《圍棋企劃論》、《圍棋與網路》、《圍棋社會論》、《高級圍棋英語》等課程。明知大學的有關人士展望畢業生的未來發展方

向時說：「圍棋碩士畢業後，將成為圍棋和體育研究教授、圍棋專業的研究員、網路圍棋研究員和韓國棋院的高級管理人員等，前景非常好。」

實際上，在韓國開設圍棋專業的大學還有好幾家，即使未開設圍棋專業的大學也都有自己的圍棋校友會。所以，圍棋在大學已有相當的根基。

對於明知大學的舉動，韓國棋界的一位資深學者表示，大學開設圍棋碩士專業，是一件大好事，特別是在目前年輕棋手普遍文化底蘊不足的情況下，一定會為圍棋的發展起到推動作用。

《博物志》

張　華

堯造圍棋，以教子丹朱。或云：舜以子商均愚，故作圍棋以教之。

第 10 課
吳清源棋藝風格研究

　　吳清源是曠古絕今的大天才，棋的境界天下第一。他行棋靈活，感覺敏銳，中盤劫爭、棄取、判斷出眾，在控制棋局流向方面具有變幻自如的力量。

　　吳清源打遍日本棋壇 10 次擂爭十番棋是近代爭棋喋血與殘酷的寫實，其遺世獨立的技藝代表著 20 世紀棋壇的卓越成就和最高水準，堪稱當之無愧的現代圍棋奠基者。

　　擂爭第一人是木谷實。那是在 1939 年，木谷實七段剛剛在秀哉名人引退紀念對局中戰勝了秀哉名人，成為日本棋界公認的第一人。而吳清源也結束了在療養院的休養生活回到東京，並在升段賽中順利地升入七段，從實力上說，兩個年輕人實際上已經站在了棋界的最高峰。

　　決鬥是由木谷實率先提出來的。他對《讀賣新聞》的圍棋專欄負責人說：「怎麼樣，我和吳清源搞一個十番棋升降賽……」

　　《讀賣新聞》很快答應了棋賽，這在當時的日本社會引起了很大的轟動。十番棋分出勝負本身已經很刺激，被降棋份，對職業棋手來說更是天大的恥辱。這是十番棋的第 1 局。

　　圖 1：白 1 大跳，黑 2 深深打入，白 3 切斷對方歸路。

　　像黑 2 這樣的單騎深入，幾乎是木谷實的招牌風格。被人攻擊、圍剿的滋味是痛苦的，但是木谷實卻樂此不疲。黑 4 碰求騰挪。以下至黑 30，這裏的戰鬥大致兩分。

黑　木谷實　　白　吳清源

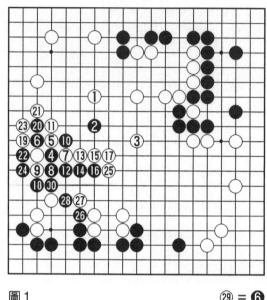

圖1　　　　　　　　　　　㉙＝❻

　　對局進入中盤，出現了罕見的大劫爭，木谷實在這場緊張的戰鬥中流了鼻血。比賽設在鎌倉的建長寺，一陣陣寒冷的夜風從山上吹下來，木谷悶悶地躺在走廊上，他一面用涼手帕清醒頭腦，一面叫著：「對方思考時，我也想看看棋。」最終，木谷下出了痛悔終生的一手——

　　圖2：白2是誘使黑犯錯誤的勝負手。黑3敗著，此著如在4位長，黑不會輸。

　　白4、6頑抗，利用左邊差一氣的對攻，轉敗為勝。

　　本局白勝二目。

　　這次十番棋升降賽進行到第6局，吳清源以5勝1負的戰績迫使木谷實降了棋份。在後4局中，木谷實3勝1敗，將棋份改回分先，總成績吳清源6勝4敗取勝。

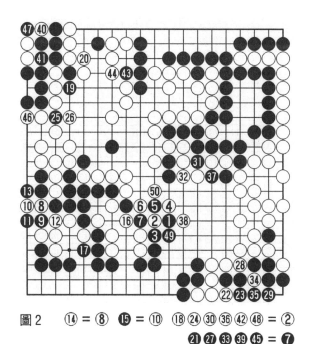

圖2　⑭＝⑧　❶❺＝⑩　⑱㉔㉚㊱㊷㊽＝②
　　　　　㉑㉗㉝㉟㊺＝❼

　勝利者吳清源從此走上了光榮的大棋士之路，而木谷實卻被看作是「揹運的大棋士」，結果直到引退也沒取得一項大桂冠。

　繼木谷實之後被選為吳清源十番棋對手的是雁金准一八段，其時，他已離開日本棋院，正在興辦瓊韻社。

　事情起源於雁金的發話：「我願意跟吳清源下一下。」雁金第1、2局連敗，第3局回報一箭，但接著4、5局又再次連敗，第6局以下都無限延期了。這是第4局。

　圖3：白1是要點，黑2、4出頭，當白17挖時，吳清源選擇棄子，在18位提。吳說：「與雁金先生對局，我總是以棄子戰而形成大模樣，先取得了實利的雁金先生則再次侵入到我的模樣中來，如此便出現以治孤定勝負的局面。因

黑　吳清源　　白　雁金准一

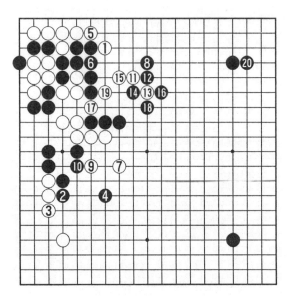

圖 3

為雁金先生的棋畢竟出拳兇猛，如果硬碰硬是得不到好結果的。」最終吳清源險勝 3 目。

　　將瓊韻社的雁金准一八段逼上不能再輸的境地後，和他的十番棋實際上也就到此為止了。接下來《讀賣新聞》社的安排則是吳清源和藤澤庫之助六段的長先十番棋。

　　當時的藤澤君以執黑無敵而聞名。那時戰爭正處於高潮。比賽結果是藤澤 6 勝 4 負。吳清源在十番棋中輸給對手，縱觀戰前、戰後，僅有這次與藤澤的第一次十番棋。這是第 4 局，藤澤 2 比 1 領先。

　　圖 4：因為藤澤意識到形勢不利，黑 1 至 5 在白棋的勢力圈內開劫以爭勝負。白 16 點是痛烈的劫材，留下許多餘味後被白 20、22 解消劫爭。

　　吳清源以強腕控制著大局，最終以 4 目獲勝。

黑　藤澤庫之助　　　白　吳清源

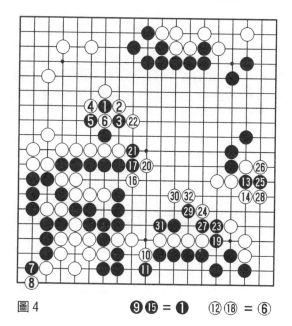

圖4　　　　　　　⑨⑮＝❶　　⑫⑱＝❻

　　從 1944 年底起，吳清源與一切對局絕緣。這固然因為
他開始信仰璽宇教，但即使他不過宗教生活，當時的社會狀
態也不允許他繼續下棋了。

　　大戰結束後不久，吳清源恩師瀨越憲作八段等人就勸說
重返棋界，這次十番棋的對手便是同門師兄橋本宇太郎八
段，那時吳清源 32 歲，由於他靜心參悟信仰之道，此次他
將在其達到極高境界的觀念世界裡由淨化的心境產生何樣的
妙手，人們心中的期望已超過了普通的興趣──

　　當時八段是最高段位，橋本宇太郎在當年春季升段賽中
以全勝成績獲得了優勝獎。他的棋風是華麗變幻的自然流，
以序盤構想新穎、立意奇妙、落子如飛和「新手癖」聞名，
後半盤韌力和勝負感拔群，力量方面治孤強於進攻，尤長於

逆境作戰。前田陳爾曾盛讚橋本「此君若不稱天才，天下從此無天才」。

　　前2局雙方戰成1比1平，這是第3局。

　　圖5：白1時，黑2、4是頗為漂亮的場合好手。

　　白5若在6位拐下，不用說黑當然於5位斷，所以白棋拐下是無理手。

　　實戰被黑6渡過，作戰黑橫占了上風。

　　本局共下了155手，黑中盤勝。

　　之後，吳清源又連勝兩局。尤其是第4局，吳清源華麗大方的棋風完全恢復，就是在吳清源的對局棋中也算得上是名局之一。橋本最後終於從第八局後開始了低一段的先相先的對局方式。十番棋吳清源7勝3負。

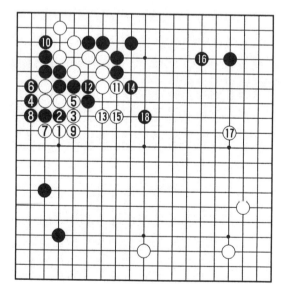

黑　吳清源　　白　橋本宇太郎

圖5

　　下一個被選為十番棋對手是當時實現了本因坊二連霸、名號「薰和」的岩本薰八段，其飄逸灑脫的獨特棋風飲譽全國，被稱為「撒豆棋」。其計算之深「能看破千手而無一遺漏」。

　　岩本薰在《圍棋與世界》一書中說：「我知道吳清源確實厲害，但我也想知道自己的頂峰時期能下出什麼水平來，為此我要拼命一搏」。

　　前5局吳清源4勝1負，這是第6局。

　　圖6：黑1、3是關聯手段，對白8點，黑9是最強硬的一著，黑11又是手筋，以下至33成劫，其中白30只此一手，雙方打劫轉換，至黑57吃掉白五子，黑勝局已定。

　　吳清源勝了第6局後，對局方式改為先相先，通算十番

黑　吳清源　　白　岩本薰

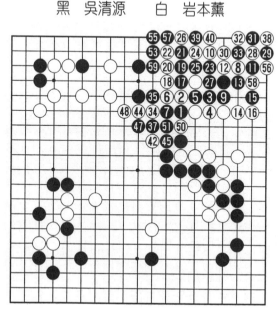

圖6　㊱㊻㊾＝㉘　❹❶＝㉛　❹❾＝㉝　㊾＝㊳

棋勝負，吳清源 8 勝 2 負，吳氏所向無敵。

從戰前到戰後的十番棋中，吳清源相繼戰勝了木谷實、雁金准一、橋本宇太郎、岩本薰等老一代棋手，而且對局方式都在途中打成了先相先。此後的對手還有待於新一代棋手的成長。其中最有資格的候選人是藤澤庫之助（朋齋）八段。

藤澤戰前曾在長先的情況下以 6 勝 4 敗的成績戰勝吳清源，是唯一的一個使吳在十番棋中敗北的棋手。戰後他更日趨成熟，但卻很少有機會登上舞台大展身手。

在那年六月，藤澤庫之助成為了第一個由升段賽產生的九段。過去在日本九段是唯一的，九段就是名人。雖然吳不是日本棋院的棋士，但如果吳果真水準很高，就沒有理由讓他永遠呆在八段的位置上。舉行這場十番棋的含義就在這裡，也就是說，一旦有了結果，就可授予吳九段。

吳戰勝橋本之後不久，年輕棋手開始輪番向吳進攻。首先是「新銳三番棋」，從五段陣營中選拔出來的藤澤秀行、杉內雅男、小泉重郎三人各執黑與吳下了一局，只有杉內的一局贏了。接下來又是吳的恩師瀨越憲作八段提議的「輪戰高段十番棋」開始。

出場的十位棋手是：長谷川章、林有太郎、前田陳爾、高川格、坂田榮男、宮下秀洋、梶原武雄、細川千仞、窪內秀知、炭野恒廣。他們雖提出了「打敗吳清源」的口號，但結果卻是吳取得了 8 勝 1 負 1 和的壓倒性勝利。一負是對窪內，一和是對炭野。

「輪戰高段者十番棋」於 1950 年 2 月 3 日結束，日本棋院當即決定贈予吳九段段位。

吳清源與藤澤庫之助第二次十番棋從 1951 年 10 月 20
日開始。這是第 7 局，前 6 局吳清源 4 勝 2 敗。

圖 7：白 1 圖窮匕首現，黑 4 長，以殺氣作抵抗。

白 23 吃掉黑 5 子，實際上已決定了勝負。黑 24、26 作
最後頑抗，白 31 止又生出一劫，白 43 粘劫，從而下邊黑棋
悉數被殲，分崩離析。白中盤勝。

第 9 局後，吳 6 勝 2 敗 1 和，對局方式改為先相先，第
10 局吳又取得了中盤勝。這是壓倒性的勝績。但是，吳贏
得並不輕鬆，比賽過程中危機四伏，常常可能一著不慎，滿
盤皆輸。

吳和藤澤的第三次十番棋，前 6 局吳 5 勝 1 敗，藤澤被
打入長先，對局中止。

　　　黑　藤澤庫之助　　　白　吳清源

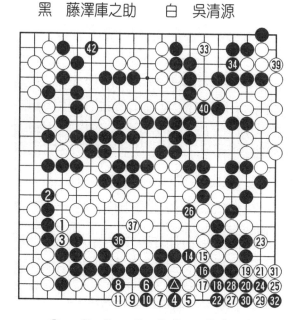

圖 6　⑫ = ▲　⑬ = ④　㉟㊶ = ㉙㊳ = ㉜

　　被常勝將軍選為下一個對手的是坂田榮男八段。他向吳挑戰下六番棋。坂田是屬於攻擊型細膩流派，棋風詭異狠辣，手段運用天下第一。最大限度地發揮棋子效率是坂田鮮明的圍棋觀，徹底的計算、激戰場合妙手鬼手層出不窮是坂田的靈魂。更為自負的是攻擊銳度、技術含量和妙味十足的中盤必殺技，治孤能力極強，善在逆境中爆發出異乎尋常的力量。

　　六番棋坂田以4勝1負1和的成績戰勝了吳，雖說坂田是在先相先的對局方式下贏的，但他畢竟執過兩回白子，坂田的殊勳使世間驚異萬分，人們甚至把他這一勝利譽為「征服珠穆朗瑪峰」的壯舉。

　　吳和坂田之間將舉行十番棋的消息公布後，棋迷們奔走相告，其熱烈程度不亞於吳·藤澤十番棋之時。這是因為坂田曾在六番棋中大出風頭，誰料吳又像以往對別的對手一樣把坂田打過了升降關。這是第8局，前7局吳5勝2敗。

　　圖8：白1是坂田值得自豪的一手。黑2自補，白3以下至9獲利不小，但黑12立吳清源搶到了，吳當然不會輕易放過這個機會。本局最後吳清源勝7目，坂田被打入長先後，比賽中止。

　　下一個選出與吳下十番棋的是高川格。之前，他們下了七次三番棋，吳以14勝7負告終。高川起初是「上場就敗」，但與吳不斷較量之後，在後半部分終於恢復了名譽。

　　這是十番棋的第2局，首局吳獲勝。

　　圖9：白1、3快速行棋，黑4時，白5、7是預計的行動。黑10是此型的早期下法，現在普通在14位立。

　　實戰至17白先手活棋，黑棋在這裡的損失影響了最後

黑　吳清源　　白　坂田榮男

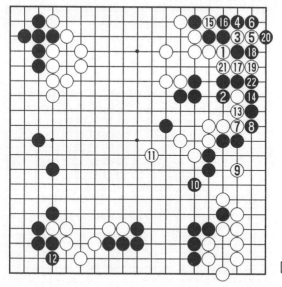

圖8

黑　高川秀　　白　吳清源

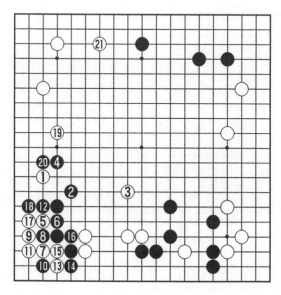

圖9

勝負，終局吳清源中盤取勝。第8局後，吳6勝2負將高川打入先相先，最後兩局高川獲勝，十番棋通算，吳6勝4敗。從此日本棋壇進入了吳清源時代。

吳清源將當時已五連霸本因坊的高川格八段打入先相先後，在十番棋上再也沒有自己的對手了。自十番棋開戰以來，對手曾有戰前的木谷實七段、雁金准一八段、藤澤庫之助九段（三次）、坂田榮男八段、高川格八段等人。這樣，十番棋的計畫已無法繼續下去。因此，讀賣新聞社又在1957年底發起了名為「日本最強決定戰」的冠軍賽。

這次最強決定戰別名叫「六強戰」。參加棋手有當時的全體九段，即吳清源和日本棋院的木谷實、坂田榮男以及在對吳的十番棋中敗北後脫離了日本棋院而無所屬的藤澤朋齋。此外，還有已連霸本因坊的高川格八段。參戰成員都是當時能夠想到的最強手。儘管這次比賽沒採用「名人戰」之稱，但廣大圍棋愛好者都把它看作「實質上的名人戰」。

對吳清源來說，這些對手都是被他在十番棋中打入先相先或長先的人，現在又要在互先的條件下與之比賽，可以想像他的心情可能不大釋然，但事實上吳卻並沒有提出異議。

結果，第一期吳以8勝2負取得優勝，木谷名列第二；第二期坂田以8勝1負1和優勝，木谷、吳分別名列第二、第三；第三期一路領先的吳在最終局敗於坂田，吳、田二人以同樣成績併列第一。

這是第1期日本最強者決定戰的對局。

圖10：高川下出黑1刺的敗著，白2妙手，這一著瞄著6位長引出下面的白子。黑3、5硬著頭走，結果至8的轉換，顯然黑損。

黑　高川秀　　白　吳清源

圖 10

　　當時觀戰的藤澤朋齋九段局後問高川先生，黑走 1 時，
是否疏忽了白 2 尖這一手棋。高川回答：「不，白 2 這一手
棋我是看到了的。當時我就是抱著轉換的目的才那樣走
的。」但是，話雖如此，轉換的結果明明黑損，而仍然採取
這種走法，這就不能不令人費解了。局後復盤，黑 1 應按下
圖進行：

　　參考圖 1：黑棋應走 1 至 5 的手段，這是勝負不明的形
勢。

　　實戰最後的結局，吳清源中盤勝。

　　臺灣圍棋會決定贈予他「圍棋大國手」稱號，並邀請他
訪問臺灣，並收臺北林海峰為徒。這是他們在日本第 3 期名
人的比賽。

　　圖 11：白 1、3 試應手後，再於 5 位碰騰挪，黑 6、10

參考圖1

黑　林海峰　　白　吳清源

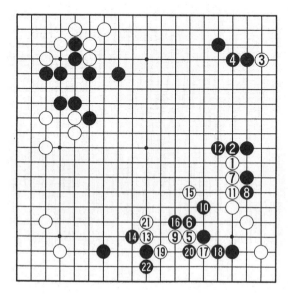

圖11

重厚，白 15 急所，至 22，我們看到的是吳清源一代強人的身影。

林海峰在吳清源的《中的精神》出版時講述了這麼一段令人難忘的往事：有一次，我和工藤紀夫去拜見恩師吳清源，師母熱情地接待了我們，並把我們安排在恩師隔壁的房間裏休息。時近午夜，朦朧中我欲去洗手間，經過恩師的房間時，我被眼前的情形怔住了——只見剃著光頭的恩師在藤方凳上正襟危坐，是時，燈光微弱，夜寒襲人，恩師半閉雙眼，兩手自然垂放在兩膝上，恍如一位令人敬畏的得道高僧正在打坐；又儼然是一位神情專注的學者靜心思索；更像一位嚴師，默默地注視著弟子學棋。當時，恩師全然沒有察覺我的存在，但赫然映入眼簾的、讓人肅然起敬的這一幕，卻深深地銘記在我的心頭。

李昌鎬在評價吳清源時說：「他是一位非常令人尊敬的大師。他在圍棋資訊貧乏的時期創造了很多定石和新的下法，他的棋蘊藏著自由的思想，現代圍棋的啟蒙包含了吳先生的心血。我在小的時候是一直以吳先生的棋作為教材來學習的。」

高川格憑藉本因坊九連霸在「選手權利」時代捷足先登，並以其儒雅平明的棋風開創了貼目制下「合理性勝利」的先河。他的棋風注重實利與厚味的均衡，在飄忽不定的行棋中悄然增加厚味，其流水不爭先的風格被許多棋士津津樂道。正是因為有了如此出色的對手相砥礪，吳清源在第 1 期日本最強者決定戰中，與高川格走出了具有開創性意義的「革命的定石」。

讓我們來欣賞兩人的精彩對局。

圖 12：高川走白 1 壓，黑 2 扳，當白 3 打，白 5 立時，黑 6 內拐，這在當時（即 1957 年）是新手，在棋界引起極大的震動！以下至 21 是當今流行的雪崩定石。

黑　吳清源　　白　高川格

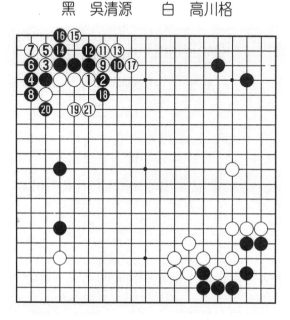

圖 12

參考圖 2：歷來黑 1 外拐，以下至 15 是定石，黑棄三子而得外勢。

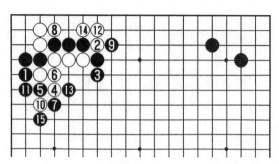

參考圖 2

　　黑棋內拐好像平凡無奇，實際上其中所蘊涵著的作戰方略是同過去大雪崩定石中捨棄三子的作戰方針完全相反的。

　　參考圖3：如果按照過去的著法，不作黑a白b交換，而走黑1至10的變化，顯然黑幾子被殺，這就是黑於a位內拐的妙味。

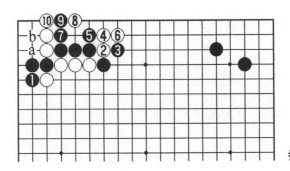

參考圖3

　　趙治勳說：「從新手的發現招數來說，吳先生恐怕占第一位。無數的『吳清源定石』與新手法，對豐富昭和年間的棋所做的貢獻，是不可估量的。」

　　日本作家江崎誠致說：「如果說今天的高手棋藝是一次元的話，那300年前的道策是二次元，而吳清源的棋藝是三次元。」

　　吳清源的夫人和子女形象地解釋說，一次元就是一條線的一維空間，二次元是平面，三次元則是三維空間的概念。

　　長久以來，傳統的日本棋士大多強於佈局和終盤，數個世紀圍棋理論的深邃積澱，使他們對傳統定石佈局以及圍棋邊角變化的研究像富士山上的積雪一樣明徹。即使經過上世紀那場驚天動地的新佈局革命，除解禁星位外，主流的圍棋理念依然沿襲舊制。吳清源佈局中的自由思想，在很早就閃

耀光芒。這是在第 1 期日本最強者決定戰中吳清源與藤澤朋齋的對局。

圖 13：這是 1957 年的對局。黑快速佈局，尤其黑 13 所占的位置，與中國流佈局一脈相承。或許中國的陳祖德是受到這個佈局的啟發後，才靈機一動創造了中國流佈局的吧。

韓國圍棋崇尚實戰，吳清源的棋戰鬥力強，從這局棋中，我們彷彿看到了韓國流祖師爺的身影——這是吳清源與橋本宇太郎的對局。

黑　吳清源　　白　藤澤朋齋

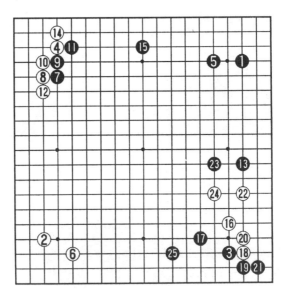

圖 13

圖 14：白 1 搜根，黑 2 是形的急所，白 3 後，黑 4 又是猛烈一擊，白形變壞，只能 5、7 連出，以下進行至 14 黑步調順暢，完全掌握了全局主動。

黑　吳清源　　白　橋本宇太郎

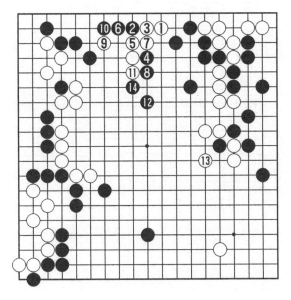

圖 14

　　在日本，橋本有「華麗變幻自如」之稱，後半盤韌力和勝負感卓爾拔群。然而本局在吳清源兩記快如閃電的攻擊下，只能招架。

　　1961 年，第一期名人戰剛剛揭開戰幕，吳先生就遭遇了交通事故這一飛來橫禍。

　　據目擊者說，被摩托車撞的瞬間，吳清源的身體飛起來後，落在了摩托車上，然後才滾到路面上。假使直接落在路面上，也許吳清源早就不行了。當時吳清源胸前還抱著--個小公事包，因此心臟沒有受到撞擊，這算是不幸中的萬幸了。

　　吳清源只住了兩個月就出院了，當時還能靠慣性下棋。可是一年過後就開始出現後遺症，再次住進了醫院。病情稍

有好轉，吳清源又將棋盤帶進了病房開始研究，但從那時起，他自我感覺「已經不行了！心裏總覺得自己已被勝負之神給遺棄了……」

一個人如果是因天意而使得棋力下降大概是心有所甘的，比如老了或病了，失敗就會來，這是自然的，這也讓人無可奈何；但如果不是這樣的自然規律而是被一輛摩托車撞了，致使棋力下降，甚至頭疼發病住進醫院，七連敗等等，是否會心有不甘呢？

然而吳清源極平靜地說：「車禍是自然的，是因果報應。」吳清源回答後，不再多說，沒有積怨，沒有我們想看到的哪怕是一絲的心有不甘。先生心緒平和。

吳先生回答的兩句話，乍一聽起來很宿命。但積觀多年來吳先生圍棋思想的建立和著作的出版，便不難理解他對這件事的態度。吳先生並不是常識中的被動宿命，也沒有停留在常理中怨天尤人之上，而只是把這件事看成一種人生過程。

我曾這麼想，多少人可以借此事當做隱退或逃脫的理由，多少人又可以此來向人們乞得同情或放任自己。然而，吳先生把這樣一件命運轉折的大事，視為自然，恰是這樣的平和之心使得他年事越高思想愈發博大精深。

轉眼五十多年過去了，吳清源已是耄耋之年，雖然職業生涯已於 20 多年前結束，但為了「21 世紀的圍棋」，他仍精益求精，孜孜不倦地研究。這種對圍棋的純粹熱愛，實在是令人欽佩。

日本作家江崎飽含深情地寫道：「作為職業棋手，無論誰都會將圍棋作為『上天賜給自己的職業』，但是像吳清源

這樣不問世間俗事，純粹的只知道下棋幾乎是沒有的。那種一心一意的生活態度就像流淌在深山峽谷間清澈見底的小溪一般。而且，小溪即使流出了峽谷，匯入了大河，依舊清澈如前，閃爍著一條航跡到達大海。如果把昭和的圍棋比作河流的話，可以說這條河就是以吳清源這條清澈的小溪為中心流淌。」

吳清源之後，舉世公認有望與吳清源比肩的只有李昌鎬了。但現在尚有爭議的是，儘管這兩人都曾獨步天下，但因身處時代的不同，他們君臨棋壇的時間長度肯定是不同的；而且，吳清源能樹立其棋壇泰斗的地位，除了他在鼎盛期將同時代的高手都打至降級之外，他冰雪一般高潔的人品和幾十年如一日對棋道孜孜以求的精神，才是決定性因素，而這些都是需要漫長的歲月來驗證的。

要求李昌鎬成為吳清源第二是種苛求，畢竟兩人相處的時代環境相去甚遠。但誰也無法否認的是，李昌鎬將是最為接近吳清源的一位棋界巨人。吳清源能在當年那個戰火紛飛、動亂不止的年代裏，保持著一份對圍棋的平常心甚難，而李昌鎬能在當今這個人心浮躁、物欲橫流的世界裏，做到心如止水，孤燈作伴，投身棋道，也是何等的難能可貴！

因為圍棋，我們能感受到吳清源和李昌鎬他們精深的技藝，偉大的職業精神和謙遜高潔的品格，這是一種怎樣的精神享受，這又是一筆怎樣的精神財富。

僅僅因為誕生了吳清源和李昌鎬這樣棋藝和精神上的巨人，我們就足以說，圍棋是如此之美。

圍棋故事

圍棋與蔡緒鋒

蔡緒鋒，1952 年出生於廣東潮州，1959 年 7 歲時隨母赴泰國投親。他畢業於 THAMMAST VNI VERSITV，獲經濟學學士學位。

蔡緒鋒現任泰國正大集團副董事長、執行董事長主席、首席行政官，兼任上海易初蓮花購物中心董事長、上海正大友誼企業發展有限公司董事長，業餘圍棋五段，並擔任世界華人圍棋聯合會會長、泰國圍棋協會會長、益智國際學會會長。

從上世紀七十年代末第一次接觸圍棋後，蔡緒鋒就對這項中國傳統文化產生了濃厚的興趣。蔡緒鋒最初是向一個業餘六段的泰國老人學的圍棋，在 20 餘年的圍棋生涯中，不斷地進步，並被中、日、韓三國棋院分別授予棋手段位證書。

蔡緒鋒說：「我一生中有四大恩師：母親、父親、大學老師和圍棋。」他把圍棋不遺餘力地傳授給自己的子女，他大女兒現在已經有業餘二段水準，他的兒子也有業餘初段水準。過去的媒體曾說，蔡緒鋒囑咐女兒將來找女婿，圍棋水準一定要強過自己，對此，蔡先生笑笑說：「這只是玩笑話而已，這種事情還是隨緣的好。」

蔡緒鋒是商業鉅子，更是圍棋界的 CEO，他以傳播中國傳統文化為榮，他說，圍棋是他汲取中華傳統文化的有效途徑，從圍棋中可以看到整個東方文化世界；圍棋是唯一一

門把不同的整體格局濃縮在一個小小棋盤上的藝術；圍棋教人們懂得重視評估對手的能力，評估爭取每次勝利所付出的代價；圍棋教人們懂得有謀略、有原則地生活。

陳祖德九段這樣評價蔡緒鋒：「CEO 和圍棋，在蔡先生身上，已經分不清你我。你中有我，我中有你，經營中運用棋藝，棋藝中滲透管理的理念。」

去年，世界華人圍棋協會成立，蔡緒鋒出任會長。蔡先生說：「我們想選拔出一批『圍棋形象大使』，到歐洲去推廣圍棋。」圍棋形象大使的要求是：棋力在業餘 2、3 段左右，心態好，儀表優美，還要懂外語。目前，歐洲 35 個國家成立了圍棋俱樂部，但棋迷只有 100 萬左右。

同時，蔡緒鋒在泰國致力於普及圍棋，蔡緒鋒說：「我們的公司已經在泰國買了 30 萬付棋具，按每付模具有 4 個人下，那麼泰國下圍棋的人口已經有 120 多萬人了。每週蔡緒鋒都要從繁重的工作中擠出一兩個晚上的時間，到企業、學校、機關去教棋。蔡緒鋒說：「我是個大棋迷，平時有三大愛好：下棋、看書和聽音樂，一個星期不下棋，那是不可思議的事。」

如今，在蔡緒鋒帶動下，有著 3 萬多職員的正大集團裏，會下圍棋的就有 1500 餘人；佛教是泰國國教，信徒甚廣，僧侶地位很高，蔡先生就到寺廟去推廣；在蔡先生的支持贊助下，泰國每年舉辦大學生圍棋錦標賽，如今泰國已經有 50 多所高校參加聯賽，其中有 6 所大學還把圍棋列為選修課。

當日本漫畫片《棋魂》播出後，身兼泰國圍棋協會主席的蔡緒鋒找到泰國總理的兒子，一起促成了該片在泰國電視

臺播出，此舉在泰國又一次掀起了圍棋熱。

經過蔡先生的努力，他與泰國四、五十家國內比較有影響力的公司達成一個協議，只要大學生畢業時圍棋水準達到業餘初段，就不用為找不到工作而犯愁。

可以這樣說，蔡緒鋒是泰國的圍棋之父。

圍棋以它的開鬥力、想像力、衝擊力和無窮的變數，令無數善男信女競折腰。但圍棋同樣考驗一個人的承受力、意志力和忍耐力。人們往往容易看到成功，其實成功往往是無數失敗的累積和超越。

蔡緒鋒總結邁上 CEO 道路的經驗時，也是強調：「首先必須牢記一句話『忍耐』。從字面上看，中國人用『心字上面一把刀』，來形容『忍』字裏面所含的考驗涵義。」

圍棋展現的是大千世界。CEO 也是大千世界裏的一種角色，不過是引領風氣和時尚、創造思想和財富的角色。

「正當西方人努力探索東方法則之際，我們東方卻盲目地追隨西方，跟到精疲力竭的時候，回過頭來才發現，我們跑到了祖先們曾經立足的地方，也正是我們一直努力逃避自己的地方。」

蔡先生用他的《東方 CEO》這本書，祈望建立一種風氣、一種時尚，即回歸東方的風氣，不離開傳統的時尚。

CEO 總要引退讓賢，就像讀書也要合上最後一頁。但是合上去而散不去的，是蔡先生對東方文化的深愛，是蔡先生的棋道和人道。

參考書目

1. 華偉榮，華學明·騰挪技巧·成都：蜀蓉棋藝出版社，1997.

2. 吳清源著，廖八鳴譯·吳清源——天才的棋譜·成都：蜀蓉棋藝出版社，1987.

3. 馬諍·跟吳清源大師學圍棋·北京：人民體育出版社，2002.

4. 吳清源著·過惕生，劉賾儀編譯·吳清源名局精解·北京：人民體育出版社，1984.

5. 江鑄久，江鳴久·圍棋技巧大全·成都：蜀蓉棋藝出版社，1998.

6. 趙之雲，許宛雲·圍棋詞典·上海：上海辭書出版社，1996.

7. 程曉流·圍棋發陽論·成都：蜀蓉棋藝出版社，1988.

8. 王汝南·中盤攻防指南·北京：人民體育出版社，1985.

9. 張如安·中國圍棋史·北京：團結出版社，1998.

10. 陳耀東·日本超一流棋手圍棋名局集成·遼寧：遼寧教育出版社，1996.

跋

　　劉乾勝先生要我為《圍棋送佛歸殿》作跋，我深感榮幸，又很是惶惑不安。我只是一個圍棋愛好者，對圍棋很膚淺還沒有完全入門。借此機會學習一些圍棋知識，也是恭敬不如從命吧。

　　圍棋是智力的競賽，思考的藝術。它能鍛鍊人的思維，啟迪智慧，陶冶情操。當局勢不利時，要積極尋找扭轉危局的妙手；當局勢有利時，要積極穩妥發展形勢，一步一步把優勢導向勝勢。

　　棋友之間的友誼是真誠永恆的。不論職務高低，富貴貧困，只要坐在棋盤旁，都是平等的。雙方手談，你來我往，一步一步地下，一著一著地想，在下棋中追求和諧完美，體會人生哲理。勝故欣然，敗亦可喜。

　　圍棋是中華民族傳統文化精華，博大精深、優秀燦爛，它演繹兵家、道家、易家思想，組織成筋骨脈絡，在紋枰縱橫的黑白世界裏，包孕了中國智慧的基因，複製著中國文化的密碼。隨著我國國運昌盛、國力強大。圍棋也取得了前所未有的發展。《圍棋送佛歸殿》一書，不僅系統地介紹了圍棋知識，還講了許多生動有趣的圍棋故事，祝願它在圍棋的普及和發展中能起到應有的作用。

圍棋人生（代後記）

千差有路，大道無門。

16 世紀瑞士改革家加爾文把人類在塵世間的職業奉為神聖。對於我們來說，《21 世紀圍棋教室》的著作，就是神聖職責。

《21 世紀圍棋教室》共分八冊，從圍棋入門到業餘六段，多層次，深角度地解讀了圍棋的博大精深和文化內涵，這是我國不可多得的圍棋書中的上乘之作！

在此，特別感謝湖北科技出版社一如既往地支持出版，深切感謝湖北科技出版社副社長袁玉琦女士的愉快合作，深切感謝湖北科技出版社責編王連弟女士的精心策劃。《21 世紀圍棋教室》前三冊已被香港某出版社購買了版權，使得該書走出大陸，讓圍棋在世界傳播，作者感到無比的高興和榮尚。

參與《21 世紀圍棋教室》後兩冊編寫的有汪更生數學博士和劉乾利職業五段。汪更生留學美國七年，回國後在華中師範大學和武漢大學任教，是我國青年數學家，他培養的學生獲得國家數學專項基金，這在我省不可多得。同時，他還是圍棋高中，他從數學理性入手，探索圍棋未知棋道，使本書有很強的趣味性。我是同胞大哥劉乾利帶入圍棋之門的，他是我國圍棋一員老將，早年馳騁棋壇，戰績不俗，後來主要致力於圍棋新苗的培養，本書有他的編寫，使得《21 世紀圍棋教室》更具有權威性。

　　中國圍棋協會主席陳祖德九段為該書作序,武漢市人大常委會副主任胡國璋題跋,使該書增色不少,在這套叢書出版之際,我真誠地向兩位德高望重的前輩表示深切的謝意。

　　圍棋是高雅人士之技,它伴隨我走過三十多個春秋,由此,我有幸結識許多高尚人士。從 1998 年,在華中師範大學開設圍棋選修課,至今已有八年的歷程,華師教務處同仁始終支持並予正確領導,特別是教務處常務副處長劉建清博士,熱情、睿智、嚴謹,使圍棋課在素質教育中起到了很好的作用。

　　在此之際,讓人難以忘懷的是我女兒劉詩在 2004 年高考中,以 701 分考入清華大學經濟管理學院(當年鄂理科最高為 705 分),踏上了新的人生起點。在今後的人生拼搏中,相信我們會互相激勵,共鑄輝煌。

　　最後,向所有參與《21 世紀圍棋教室》的工作人員致謝!向付出了辛勤勞動的美術編輯戴旻,審稿編輯高然、劉志敏、王昱曄表示衷心的謝意!

劉乾勝

大展好書　好書大展
品嘗好書　冠群可期

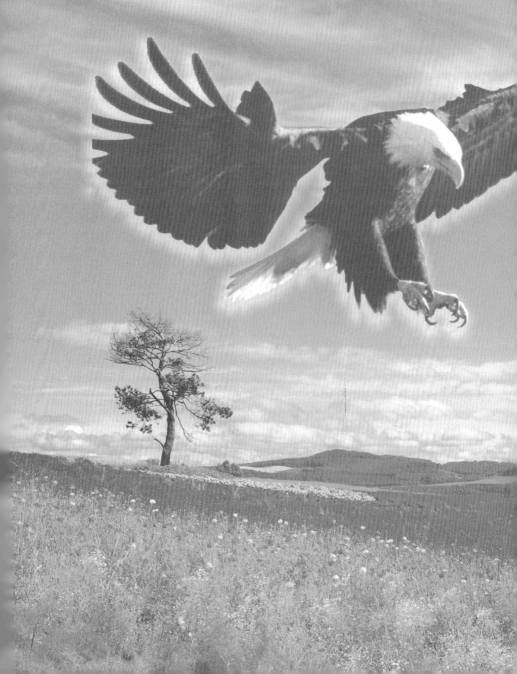

大展好書　好書大展
品嘗好書　冠群可期